文金祥 著

皇家新風

大明朱氏家族的書畫藝術

石頭出版

百年藝術家族系列

皇家新風 —— 大明朱氏家族的書畫藝術

作　　者　　文金祥
審　　訂　　余　輝
書系主編　　余　輝
執行編輯　　蘇玲怡
美術編輯　　曾瓊慧

出　版　者　　石頭出版股份有限公司
發　行　人　　龐慎予
社　　長　　陳啟德
副總編輯　　黃文玲
業　　務　　洪加霖
會計行政　　陳美璇
登　記　證　　行政院新聞局局版台業字第4666號
地　　址　　106台北市大安區敦化南路二段34號9樓
電　　話　　02-27012775（代表號）
傳　　眞　　02-27012252
電子信箱　　rockintl21@seed.net.tw
網　　址　　http://www.rock-publishing.com.tw
郵政劃撥　　1437912-5　石頭出版股份有限公司
製版印刷　　鴻柏印刷事業股份有限公司
出版日期　　2011年2月　初版

定　　價　　新台幣 350 元

ISBN　978-986-6660-15-3
版權所有　　不得翻印

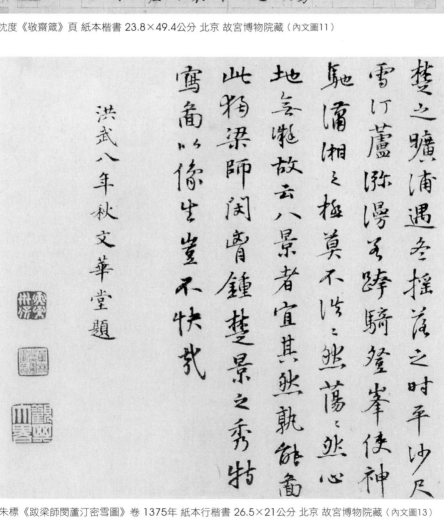

正其衣冠尊其瞻視潛心
以居對越上帝足容必重
手容必恭擇地而蹈折旋
蟻封出門如賓承事如祭
戰戰兢兢罔敢或易守口
如瓶防意如城洞洞屬屬
無敢或輕不東以西不南
以北當事而存靡他其適
弗貳以二弗參以三惟心
惟一萬變是監從事於斯
是曰持敬動靜無違表裏
交正須臾有間私欲萬端
不火而熱不冰而寒毫釐
有差天壤易處小子念哉
九法亦斁於乎小子念哉
敢告墨卿司戒敢告靈臺
永樂十六年仲冬至日
翰林學士雲間沈度書

敬齋箴

沈度《敬齋箴》頁 紙本楷書 23.8×49.4公分 北京 故宮博物院藏（內文圖11）

楚之曠浦遇冬搖落之時平沙尺
雪汀蘆淅瀝旁聳騎蹬峯使神
馳溯湘之梅莫不凌之熊蕩之欻心
地無瀧故云八景者宜其欻執能畫
此猶梁師閔寶鍾楚景之秀特
寫畫以儼生豈不快哉

洪武八年秋文華堂題

朱標《跋梁師閔蘆汀密雪圖》卷 1375年 紙本行楷書 26.5×21公分 北京 故宮博物院藏（內文圖13）

勑吏部黃淮陞少保户部尚書學士如故楊
士竒前官如故陞兵部尚書金幼孜亦前官如
故陞禮部尚書俱支三俸給授誥命已故少詹
事鄒濟贈善述贈太子少保賜諡授誥命南京
六部等衙門應得誥命者俱與在京官同吉

明仁宗朱高熾
《行書敕諭》頁 1425 年
紙本行書 26.5×14.8公分
北京 故宮博物院藏
（內文圖19）

孫隆《寫生》冊（十二開之二）絹本設色 23.5×22公分 臺北 國立故宮博物院藏（內文圖24）

戴進《三顧草廬圖》軸 絹本設色 172.2×107公分 北京 故宮博物院藏（內文圖28）

明宣宗朱瞻基《山水人物圖》扇軸 1427年 絹本設色 58×151公分 北京 故宮博物院藏（內文圖30）

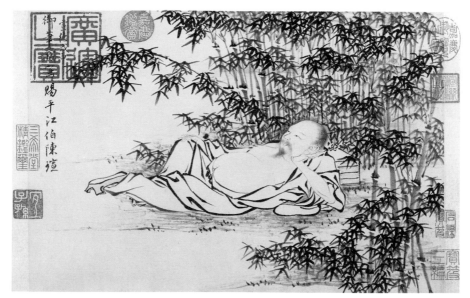

明宣宗朱瞻基《武侯高臥圖》卷 1428年 紙本墨筆 27.7×40.5公分 北京 故宮博物院藏（內文圖29）

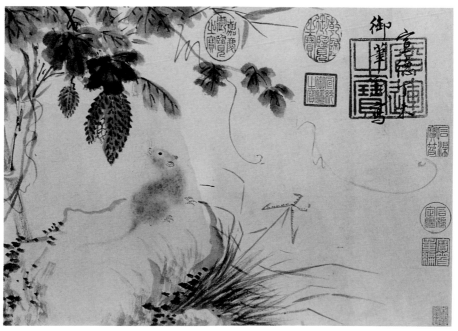

明宣宗朱瞻基《苦瓜鼠圖》卷 1427年 紙本淡設色 28.2×38.5公分 北京 故宮博物院藏（內文圖35）

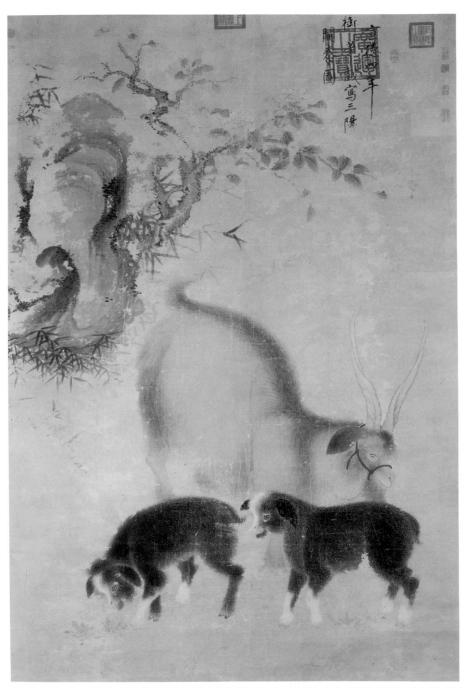

明宣宗朱瞻基《三陽開泰圖》軸 1429年 紙本設色 211.6×142.5公分 臺北 國立故宮博物院藏（內文圖36）

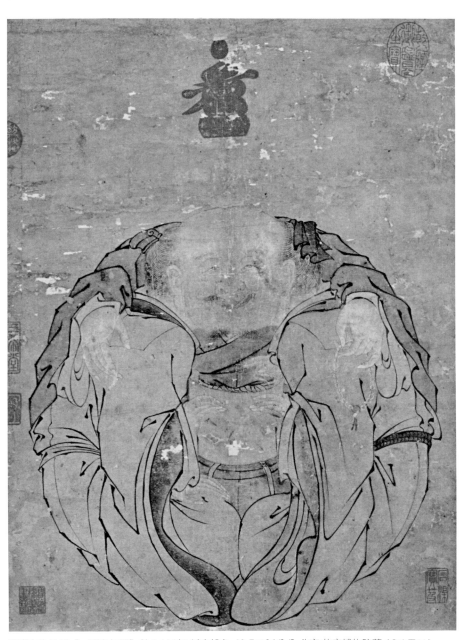

明憲宗朱見深《一團和氣圖》軸 1465年 紙本設色 48.7×36公分 北京 故宮博物院藏（內文圖46）

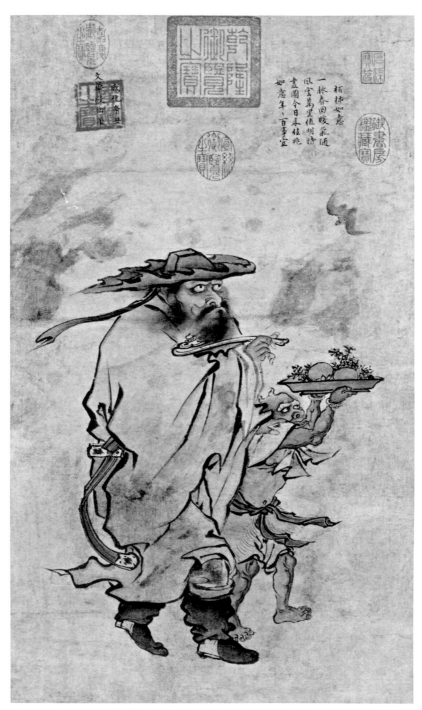

明憲宗朱見深《歲朝佳兆圖》軸 1481年 紙本設色 59.7×35.5公分 北京 故宮博物院藏（內文圖47）

朱多炡《荷花野鳧圖》扇 1567年 金箋墨筆 16.3×49.1公分 北京 故宮博物院藏（內文圖63）

朱統鑅《竹鶉圖》扇 1629年 金箋設色 18×52.2公分 北京 故宮博物院藏（內文圖64）

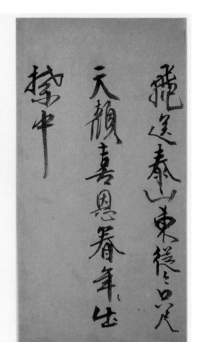

《大明二藩王書詩》冊（上：武定王、下：新樂王）
紙本行草書 27.6×14.2公分 北京 故宮博物院藏（內文圖65、66）

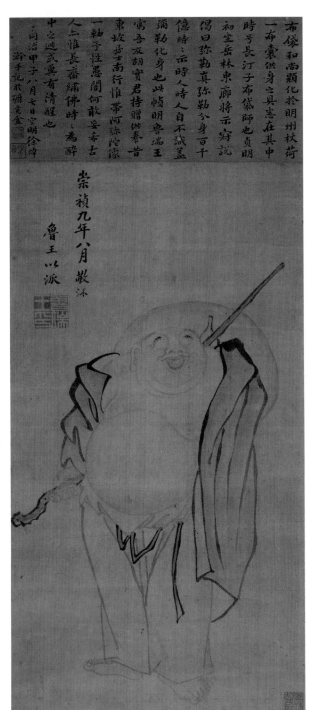

布袋和尚顯化於明州杖荷
一布囊供身之具憲在其中
時号長汀子布袋師也貞明
初坐岳林東廊將示寂説
偈曰彌勒真彌勒分身百千
億時～示時人時人自不識蓋
彌勒化身也此幀明魯瑞昔
寓予岳峯阿彌陀像
東坡居士南行惟帶阿彌陀像
一軸予性愚闇何敢妄希古
人一惟長齋繡佛時～為醉
中之逃或真有清醒也
同治甲子八月七日宫明徐焯
澣手記於研齋金

崇禎九年八月齋沐
魯王以派

朱以派
《布袋和尚圖》軸 1636年
綾本墨筆 60.7×31.7公分
北京 故宮博物院藏
（內文圖68）

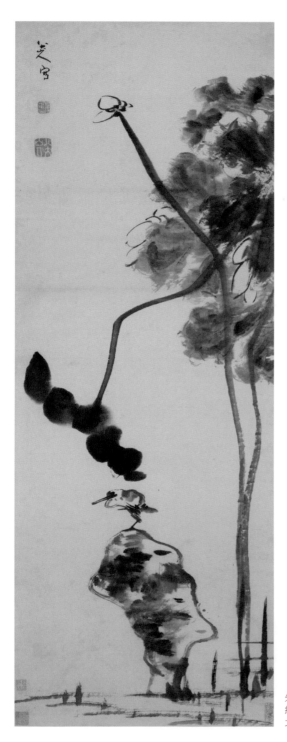

朱耷《荷石水鳥圖》軸
紙本墨筆 127×46公分
北京 故宮博物院藏（內文圖70）

目次

伍・明朝後期的皇室藝術 155

皇家新風

圖版目次

皇家新風

主編序

《百年藝術家族》叢書卷首語

　　世界的幾個文明古國如古埃及、古巴比倫、古印度、古希臘和古羅馬等已成為幾條歷史長河中的斷流，唯有古代中國文明的發展脈絡不但綿延不斷，而且影響到相鄰民族和歐亞大陸的文明進步。除了古代中國在科學技術方面發明了造紙和印刷等保留、傳播文明的技術手段外，古代中國以家族為基本單位的文化傳播群體起到了延續和發展文明的重要作用。大到萬師之表孔夫子的哲學倫理，小到芸芸眾生中藝匠的手工藝技術，無不如此。在嚴格的封建宗法制度下，以家族為基本單位的文化傳播群體在封建社會的沒落時期固然有許多保守的弊端，但這種以血緣為裙帶、師徒為紐帶的文化承傳關係，自覺地成為保存與傳揚家族文化的動力，無數家族的文化和他們的生命一樣代代延續、生生不息，無數家族文化的總和構成了中華民族文化不可分割的整體，這個整體包括多民族的政治、經濟、軍事、科技、哲學和倫理、文化和藝術等各個領域。其中為歷史記載得較多、較豐富的是從事文化藝術活動的家族。進入現代社會後，家族的藝術影響已漸漸不及社會影響，即現代工業生產的社會化和文化教育的社會化造成傳播各種技能、技藝的社會化。

　　本套叢書恪守研究歷代家族的文化藝術教育對後世的影響和作用，著力於研究歷代書畫家族的發展背景和自身文化類型、家族藝術歷史、創作特色，闡明並肯定他們在中國書畫史上的藝術貢獻和歷史地位。

　　按照古代畫家的身份、地位和學識，可分為四大類：文人畫家、民間工匠畫家、宮廷職業畫家和皇室畫家。他們的身份、地位和學識與中國古代文化的幾種類型有著十分密切的內在聯繫。文人書畫和民間繪畫分別屬於文人文化和民間文化，宮廷畫家和皇室畫家皆屬於宮廷文化。皇室繪畫並不完全等於宮廷畫家的藝術成就，只有生活在宮廷裡的皇室成員如帝、后、嬪、妃和宮內皇子的繪畫活動屬於宮廷繪畫，是宮廷文化的重要組成部分。宮廷繪畫還包含了任職於宮中的文人和其他職官及工匠畫家在宮廷留下的藝術作品。

本套叢書以家族藝術的發展為線索，分成若干單行本，離不開這四種畫家類型。這是第一次以家族的視角來梳理古今書畫藝術的發展脈絡，這必定要涉及到古代藝術的傳播方式。中國古代繪畫的傳播單元大到某個區域中的藝術流派，小到具體的某個家族的代代傳人，無不以家族的凝聚力向後人傳播著先祖的藝術精粹，傳播的媒體可能是先祖的畫譜、傳世之作，更重要的是先祖的藝德和審美觀念等非物質性的文化觀念，傳授的方式是以私授為主，用耳濡目染的家庭方式時刻薰染著宗族的後代。

　　家族性藝術家與書畫流派的關係。諸多家族性書畫的研究結果證實了家族書畫是藝術流派的基礎，但未必都是藝術流派，必須作具體分析。以一種審美觀念統領下的家族性藝術活動在某一地域的持續性發展，必然會成為一個藝術流派，或者是某一藝術流派的中堅。如明代文徵明身後的數代文姓畫家則是「吳門畫派」的中堅或自成「文派」；又如張大千的同輩和後人由於其活動地域較為分散，他們各自為陣但互有聯繫，故難以成為一派。北宋的趙氏皇族亦未能獨立成為所謂的趙派，究其原因，乃其繪畫風格、繪畫題材的多樣性和藝術活動的鬆散性，使之難以形成藝術流派。相對而言，宋徽宗朝的「宣和體」工筆花鳥畫倒稱得上是一個花鳥畫流派，但宋徽宗宣導的這種寫實技藝，主要盛行在翰林圖畫院的匠師之中，而不是集中在宗族畫家裡。

　　家族性藝術傳授的特點。家族性的藝術承傳首先在接受藝術遺產方面如藏品、畫稿等有著得天獨厚的條件，這與師徒傳授有著一定的區別。家族性的傳授在很大程度上是基於家庭生活的交往和耳濡目染所成。特別是家族性的師承關係有著得天獨厚的模仿條件，這就是家族遺傳基因在藝術模仿方面的特殊作用，與前輩血緣關係相近的後學者會相對容易地師仿先輩的書畫之藝，並且仿得頗為相似。如故宮博物院已故專家劉九庵先生在二十世紀八十年代考證出：明代文徵明有許多書法佳作是其外孫吳應卯的仿作，其偽作的確達到了亂真的地步，此類事例不勝枚舉，因而說家族後人的偽作是書畫鑒定的難點之一。

　　家族性藝術群體發展的一般規律。每個藝術家族都有核心畫家和週邊畫家，畫家的人員結構以血親為主，姻親為輔，許多書畫家族其本身

就是書畫收藏世家，有著頻繁的文化交流，構成一個獨特的藝術群體。家族性群體藝術的延續力度各不相同，短則兩代，長則四、五代，甚至更長。家族性的藝術群體在藝術風格上頗為鮮明獨特，並有著一定的穩定性，通常要經歷三、四個發展階段，其一是蘊育期，是家族先輩的藝術探索或藝術積累時期，此時尚無名家出世。其二是興盛期，出現了開宗立派式的藝術家或重要書畫家。其三是承傳期，是該家族書畫大師的第一、二代後裔追仿家族名師巨匠書畫藝術的時期，也是廣泛傳揚家族藝術的時期，當影響到其他家族的藝術前緣時，又成為其他家族的藝術或其他藝術流派的蘊育期。通常在承傳期裡，家族缺乏藝術大師，後裔們大都局限於先輩的筆墨畦徑之中，出現了風格化的藝術趨向，缺乏開創性。如果有第四個時期的話，那就是家族後裔出現了個別富有創意的藝術家，重新振作其家族的藝術精神。如在南宋末年的趙宋家族，由於趙孟堅的出現，開創了文人畫的新格局。

將諸多家族性的書畫藝術活動與成就，作為一項藝術史的研究課題，本套叢書尚屬首次，這是海峽兩岸的學者、出版家共同合作努力的文化成果。臺北石頭出版社在許多方面顯現出與大陸學者的合作潛力和工作活力，叢書的作者大多來自北京故宮博物院和大陸其他博物館的書畫研究者，他們在北京大學和中央美術學院受過良好的藝術史研究生班的課程訓練，體現了大陸博物館界中年學子在書畫研究方面的學術眼光和思辨能力。以家族為單位分析、研究貢獻顯赫的歷代書畫家族，突破了過去以某個畫家個案和某個畫派為線索的研究視野，更多地強調家族的文化淵源對後代的藝術影響，並結合梳理畫派和個案的研究成果，深化了對傳統文化的具體認識。對這項有意義的嘗試，還望兩岸的方家、同仁們不吝賜教。

北京故宮博物院研究員
2007年9月

導言

明代，是中國封建社會發生急劇變革的時代，又是近古書畫藝術發展的重要時期。研究這個階段變幻無窮的書畫藝術現象，是探討中國書畫史的一個重要組成部分；而研究明代皇室朱姓家族（以下統稱為「朱明家族」）的書畫藝術，則又是其中的重要命題。在以往的研究中，只重視明前期宮廷職業書家、畫家及中後期文人書畫家之表現，而對皇室朱姓宗族書畫家們的作為，通常並未予以注意，造成對朱明家族書畫全面瞭解的偏差，這就不能不影響到對朱明家族書畫藝術研究的深度和廣度。筆者就此拈出二三題試做探討，希望能對朱明家族書畫藝術的研究稍有補益。

一、朱明家族書畫的源起

明太祖朱元璋祖先數代都是極為貧苦的農民，他們最關心的，可能莫過於糊口和保命。即便如此，在元順帝至正四年（1344）淮河流域的那場大饑荒中，濠州鐘離朱氏家族頃刻間只剩下朱元璋與侄子朱文正及寡嫂田氏三人，那麼，書畫藝術又是如何進入這個家族、並為其成員所掌握呢？

史籍中對明太祖朱元璋習書的淵源記載甚少，從其《行書安豐令、高郵令卷》（上海博物館藏）、《總兵帖》、《明大軍帖》（北京故宮博物院藏）等傳世墨蹟及有關史料分析，朱元璋對書法藝術產生興趣的時間，當是在他開始要有為於天下之後，特別是渡江攻占集慶（今江蘇南京）以後。在這一時期，劉基、宋濂、高啟等儒士紛紛投到其麾下效力；這些人不僅是出色的謀士，而且還是著名的詩人、作家、書法家，在他們的薰陶下，朱元璋把習練書法當成是戰陣之餘的藝事，投入較大的興致，朱明家族書畫藝術也就是在這種背景下起步與發展的。

明王朝的建立，對朱明家族書畫藝術的發展影響甚深。首先，朱元璋共生有二十六個兒子（其中皇二十六子朱楠早逝），其侄朱文正亦有生子，如此使得險遭滅族的濠州鐘離朱氏家族不僅得到了復興，而且逐漸繁衍成一個遍布中國大地的皇室家族。朱元璋常以自己年輕時沒機會上學讀書為憾，因此他對子孫們的教育十分重視，在宮中特建大本堂，貯

藏古今圖籍，並徵聘四方名儒教導他們。此外，他還對子孫們的習書作畫活動給予積極的宣導。在諸子成年就藩前，他充分利用內府豐富的收藏，將宋拓《淳化閣帖》等法書名畫賞賜給他們，使宗室成員有更多機會接觸到歷代書畫名蹟，使他們較之他人能更容易理解和掌握傳統書畫藝術之真諦。在朱元璋的精心培養下，其皇長子皇儲朱標、皇三子晉恭王朱棡、皇四子燕王朱棣（即成祖）、皇五子周定王朱橚、皇十二子湘獻王朱柏、皇十五子遼簡王朱植、皇十七子寧獻王朱權等均對書法表現出極大的興趣，有些甚至兼工書畫，這就為日後朱明家族書畫藝術的發展奠定良好的基礎。

明初諸藩多手握兵權，成尾大不掉之勢。惠帝朱允炆繼位後，大力削藩，然因舉措失當，反而被燕王朱棣以武力將其趕下了皇位。成祖朱棣登基後，盡奪藩王之兵權，並規定藩王及宗室成員不得干預朝政。為免遭君王猜忌，這些對政治權力失去信心的天潢宗室轉而追求風流好文的雅致生活，其中許多宗室人員更將從事書畫活動作為他們文化生活中的重要內容。也就是在這種歷史背景下，朱明家族書畫藝術得到進一步的發展。

二、以皇室之尊而影響一代書風

明朝歷代帝王和外藩諸王大多雅好書法，他們的好惡，往往直接影響、甚至左右當時的社會書風。明成祖朱棣尤好二王書法，也就是在這個時候，松江府最為有名的書家沈度、沈粲兄弟進入了他的視野，沈度被其譽為「我朝王羲之。」[1] 於是，在成祖的格外垂青與倡導下，「二沈」婉麗端秀、圓潤平正的書風很快得以風靡天下，並正式成為明朝開科取士的一項錄取標準，這種被後人稱之為典型「台閣體」的書法，成為明朝初、中期書法藝術的主要表現形態。

典型台閣體書法的形成，是歷史的必然，它是中國封建社會皇權政治在明代達到登峰造極的直接產物。一時，朝野之間皆處在這種嚴整工致但刻板單一的書風之中，而朱明皇族書法更對此起到推波助瀾的作用。據明代黃佐《翰林記》云：

> 凡東宮年八歲，即出閣講學，……侍書官向前侍習寫字，務要
> 開說筆法，點畫端楷，寫畢各官叩頭而退。

對寫字的要求更為具體：

> 一凡寫字，春夏秋月，每日寫一百字，冬月每日寫五十字。一
> 凡遇朔望、節假及大雨雪、隆冬、盛暑暫停讀書寫字。[2]

成祖直接參與制定東宮出閣講學制度，並對皇子們的書法教育做出嚴格
的規定，使得其後所有朱明家族子孫的書法，都受到這種宮制及典型台
閣體書法的影響。

　　台閣體書風在永樂時期達到了極盛，朝野之間，上至皇室公卿，下
至普通學子，莫不以其為宗。明中後期，隨著朝政的江河日下，統治者
已經無暇干預書法藝術，台閣體才日漸衰落，失去書壇的主導地位，吳
門文人書派便代之成為明代中期書法藝術發展的主流。

三、朱明家族繪畫繁盛時期的藝術特色

　　朱明家族繪畫藝術的發展，大致可分為三個歷史時期。洪武、永樂
時期（1368－1424）是朱明家族繪畫的初興時期。這一時期，在盡收
元內府奎章閣法書名畫的基礎上，建立了明朝的內府書畫鑒藏機構；而
元朝時隱居的大批畫家亦紛紛奉旨出山，明朝宮廷繪畫機構初具規模。
時宗室成員只有百餘人，能畫者有周定王朱橚、湘獻王朱柏、遼簡王
朱植、周憲王朱有燉、永寧王朱有光、鎮平王朱有爌等十餘人，初成氣
候，所延續的多為元人或北宋院體畫風。正德（1506－1521）以後，隨
著明朝進入衰落時期，宮廷繪畫亦隨之日漸衰微，轉由吳門畫派取而代
之，主宰了畫壇。然而，在這段時期，朱明家族繪畫卻沒有因宮廷繪畫
衰微而沉淪，而是勇於革新，與時俱進，步入了其第三個歷史時期 ——
文人畫時期。至於介乎上述兩個階段之間的宣德至弘治時期（1426－
1505），則可說是朱明家族繪畫發展最為繁盛的時期。朱明家族繪畫向

來以宣宗朱瞻基、憲宗朱見深、孝宗朱祐樘為領軍人物，他們通過各自的藝術作為，極大地影響與推動朝野間的繪畫活動。在這種背景下，朱明家族繪畫藝術與宮廷繪畫藝術幾乎同步進入全盛時期。當時，內廷中湧現出一大批如孫隆、謝環、石銳、周文靖、商喜、呂紀、呂文英、李在、林良、吳偉、王諤等傑出的職業畫家；宗室中，寧靖王朱奠培、三城王朱芝垝、枝江王朱致樨與朱承綵、朱彥汰、朱春亭、朱洪圖、朱約佶、朱拱欏等亦脫穎而出，成就顯著；他們與宮廷職業畫家共同開創出兼取兩宋「院體」與明「院體」之畫風，使明代中期畫壇呈現出丰姿多彩、百花爭豔的繁榮局面。

　　朱明家族的書畫藝術雖不能囊括整個明代的書畫歷史，但至少可以說，這個家族所掌管的宮廷繪畫機構、內府書畫鑒藏，以及他們的藝術取向、審美觀和藝術活動，代表了那個時期最為突出的藝術成就；同時，他們的傳世作品多兼具藝術與史料的雙重價值，有的史料價值尤為珍貴，如太祖的《明總兵帖》（見圖5）、《明大軍帖》（見圖6）；仁宗的《行書敕諭》頁（見圖19、20），宣宗的《武侯高臥圖》卷（見圖29），憲宗《一團和氣圖》軸（見圖46）、《歲朝佳兆圖》軸（見圖47）等，俱為明朝政治、軍事、經濟、文化等方面的重要文獻，對研究明代軍事形勢與政治方略有著頗為珍貴的參考價值。

皇家新風

壹、引子

時光倒轉至明洪武某年的三月，正是應天府（今南京）草長鶯飛、桃紅柳綠之季。然而，內廷畫家周位卻無心觀賞沿途這美好的景色，腦海中映現的，始終是宮中那驚險的一幕⋯⋯

在平天下的過程中，太祖朱元璋以絕不濫殺無辜、善待將士與百姓、寬容對待投降之人而著稱，遂以一介乞僧之出身，打下大明萬里江山。然而，在立國後不久，這位深得民心的賢德之主卻很快地變成一位猜忌心甚重、動輒殺人的殘暴之君。不可思議的是，太祖殺人的第一刀指向的卻是畫家階層，周位則成為他首選的目標；而這一切都是圍繞著一幅《天下江山圖》展開的。據姜紹書《無聲詩史》記載：

太祖一日命畫《天下江山圖》於便殿。元素（周位，字元素）頓曰：「臣雖粗知繪事，天下江山非臣所諳。陛下東征西討，熟知險易，請陛下規模大勢，臣從中潤色之。」太祖即援毫，左右揮灑畢，顧元素成之。元素從殿下頓首賀曰：「陛下山河已定，臣無所措手矣。」太祖笑而頷之。[3]

對此，《明畫錄》、《畫史會要》、《鬱岡齋筆墨》等書中亦有同樣的記述。

只為繪製一幅《天下江山圖》，眾多的畫史書籍似乎不必將皇帝與內廷畫家的談吐舉止介紹得如此詳細，此中必有玄機。或曰，太祖命周位繪製《天下江山圖》，只是為炫耀其蓋世之功業。然一向心思細密的周位卻不能不想到更深的一層，亦即若稍有不慎，不僅自身難保，還可能會殃及家人。因為若畫，太祖可能會以其有染指江山的不臣之心，而將他處死；但若不畫，太祖更會以抗旨不遵之罪直接將其斬殺。對此，周位有清醒的認識，於是才有了上述這場精彩的君臣鬥智之事蹟。

往後發生的一系列事件，表明周位當時的判斷與應對都是正確的；太祖大肆殺害畫家的帷幕，實際上在這場暗懸殺機的君臣鬥智中就已拉開了。不久之後，為太祖繪肖像的多位畫家慘遭殺害。緊接著，著名宮廷畫家趙原奉旨繪歷代功臣像時，因召對不稱旨被賜死。同為宮廷畫家的盛著，在畫天界寺影壁時，因畫了水母乘龍背，慘遭棄市。其他畫

家，如時任濟南經歷的陳汝言因故「坐法」死、河南布政使徐賁因勞軍失時下獄死、太常寺丞張羽不堪迫害，被迫投龍江自盡、「元四家」之一王蒙受胡惟庸案牽連，病死獄中。這場大屠殺很快地由畫家波及到文人學士、直至元勳宿將等諸多階層，大明王朝進入極為恐怖的時代。清代史學家趙翼（1727－1814）曾一針見血地指出：

> 漢高誅戮功臣，固屬殘忍，然其所必去者，亦止韓、彭。至欒布，則因其反而誅之。盧綰、韓王信，亦以謀反有端而後征討。其餘蕭、曹、絳、灌等，方且倚為心膂，欲以托孤寄命，未嘗蓋加猜忌也。獨至明祖，藉諸功臣以取天下，及天下既定，即盡取天下之人而盡殺之，其殘忍實千古所未有，蓋雄猜好殺本其天性。[4]

　　在太祖雄猜好殺之下，即便是智者如劉基（字伯溫），歸隱後尚難逃被毒死之厄運，更何況周位一畫家乎！雖說周位敏銳地抓住了太祖事事好強之個性，卻也只是一時虎口逃生，最終還是難以逃過劫數。不久，周位「為同列所忌，竟死於讒」。[5] 此番朝廷臆想畫家造反的局面持續了數十年，直到太祖去世後才得以改觀。也由於大批書畫家被害，在一個時期內，明朝宮廷書畫不僅沒有得到應有的發展，反而大大地倒退了。幸運的是，太祖對諸子的教育頗為重視，除了對他們的習書作畫給予特別的關注，在諸王即將出京就藩時，更將大批明內府所藏法書名畫賞賜給他們，從而使他們習書作畫的起點都比較高，朱明皇族書畫事業就是在這種歷史背景下興盛發達起來的。

皇家新風

貳、有關朱明家族的歷史

朱姓是中國古老的姓氏之一，其祖先最早生活在中原地區，春秋時期南遷至今湖北、安徽、江蘇等地，在明朝建立之前就湧現出許多優秀人才，有過輝煌的族史，如南宋朱熹（1130－1200）是孔孟以後中國傳統思想文化最傑出的代表，其「正心、齊家、治國、平天下」思想，對於明成祖朱棣以後最終得以實現全面的「文治」，起到非常重要的作用。

一、明開國之君朱元璋的里籍與先祖

（一）里籍

說起朱明家族，首先必須談起的應該是明朝開國皇帝朱元璋。可以說，正是朱元璋將這個極為孤弱的、瀕臨滅絕的濠州鐘離（今安徽鳳陽）朱氏家族繁衍、拓展成為一個龐大的明室皇族。

朱元璋，家中排行第四，幼稱重八，初名興宗，參加紅巾軍後改名元璋，字國瑞。關於朱元璋的里籍，一曲安徽鳳陽花鼓詞常常被人提及：

> 說鳳陽，話鳳陽，鳳陽原是個好地方，自從出了個朱皇帝，十年倒有九年荒。[6]

數百年來，人們大多認定他是安徽鳳陽人。其實，嚴格地說，安徽鳳陽只是太祖朱元璋的出生地，至於其祖籍具體在何處，朱元璋在其親筆撰寫的〈朱氏世德碑記〉中寫得十分清楚：

> 本宗朱氏，出自金陵之句容，地名朱巷，在通德鄉。上世以來，服勤農業。[7]

由此可見朱元璋的祖籍應是在金陵句容（今屬江蘇南京）。清初谷應泰（1620－1690）在《明史紀事本末》中亦云：

> 太祖之先，故沛人，徙江東句容，為朱家巷。宋季，大父再徙

淮，家泗州。父又徙鐘離太平鄉。母陳，生四子，太祖其季
也。[8]

依此記載，可知朱元璋祖先最早的居住地，是在沛國相縣（今江蘇沛
縣），那裡是漢朝開國皇帝劉邦的故鄉。不知從哪一代起，朱元璋的祖先
從沛縣遷到句容（今屬江蘇），並成為當地著名的大姓。宋末元初，祖父
朱初一為生活所困，被迫拋棄祖宗所留田廬，攜帶夫人王氏和兩個幼子
五一、五四舉家渡淮，遠徙至泗州（今江蘇盱眙），另開基業。至朱元璋
父朱世珍（朱五四）時，家境更加貧困，於是又舉家遷往濠州（今安徽
鳳陽）鐘離縣，遂開濠州鐘離朱氏一族。明立國後，濠州改名鳳陽，濠
州鐘離朱氏也就變成舉世聞名的明朝皇族 —— 鳳陽朱氏皇族。

朱世珍其人，於元世祖至元十八年（1281）出生在句容朱家巷，成
人後娶妻陳氏，所生四子，長子重四生於盱眙，次子重六、重七生於五
河縣，而在元文宗天曆元年（1328）九月十八日，第四子重八 —— 即後
來的明太祖朱元璋，出生在當時河南行省安豐路的濠州鐘離縣東鄉，故
有的史書也就把朱元璋的出生地濠州鐘離縣作為他的祖籍了。

（二）先祖

關於朱明家族的先祖，在《明太祖實錄》中有這樣的記載：

> 其先帝顓頊之後，周武王封其苗裔於邾。春秋時子孫去邑為夫
> （朱）氏，世居沛國相縣，其後有徙居句容者，世為大族，人
> 曰其里為「朱家巷」。[9]

顓頊是黃帝之孫，也是傳說中的五帝之一，朱明家族聲稱他們是顓頊的
後裔，是華夏的正統支脈。在西周武王統治時期，其苗裔被封於邾，故
以封邑「邾」為姓；到了春秋時期，子孫為圖方便，去掉「邾」字右半
的邑旁，乾脆只留下一個「朱」字，於是就變成了朱氏。朱明家族的先
祖較早的居住地是在沛國相縣（今江蘇沛縣），其後散居江南，落戶於句
容，成為當地著名的大姓。

明太祖朱元璋自父朱世珍以上之先祖，依〈朱氏世德碑記〉、《明太祖實錄》及《天潢玉牒》等史書記載，可追溯到第五代祖朱仲八。並由此可見朱元璋之先祖均世代為農，家境俱不寬裕。由於自其五代祖以上，史無立傳，無法詳考，故以下謹依史書，就其父及祖父、曾祖、高祖及其第五代祖之情況略作勾勒：

朱元璋的第五代祖朱仲八，是南宋晚期句容朱家巷人。世代務農，家境貧困。他娶妻陳氏，生三子，長子六二、次子十二、三子百六。

高祖朱百六是朱仲八之第三子。娶妻胡氏，生二子，長子四五、次子四九。明立國後，朱百六被追尊為玄皇帝，廟號德祖。胡氏被追尊為皇后。

曾祖父朱四九是朱百六之次子。娶妻侯氏，生四子，長子初一、次子初二、初五、初十。明立國後，朱四九被追尊為恒皇帝，廟號懿祖。侯氏被追尊為皇后。

祖父朱初一是朱四九之長子。入元後，蒙元朝廷按照社會職能的不同和職業的分工，將全國戶籍分別編為「諸色戶計」，有軍戶、站戶、民戶、匠戶、醫葡戶、鹽戶、礦戶、商賈戶、船戶等數十種。朱初一一家被編為礦戶中的淘金戶，每年必須向官府繳納定量的黃金以抵賦稅。由於句容無金可採，他們一家只好賣糧換鈔，再到遠處購買黃金繳納，這樣沒幾年就維持不下去了。朱初一因此被迫於元世祖至元二十五年（1288），攜家由故鄉句容朱家巷北渡淮河，逃亡到泗州（今江蘇盱眙），置田治產。他娶妻王氏，生二子，長子五一、次子世珍（五四）。明立國後，朱初一被追尊為裕皇帝，廟號熙祖。王氏被追尊為太后。

父朱世珍，是朱初一的次子。四十八歲時為生活所困，偕同他五十一歲的長兄朱五一離開居住四十年之久的泗州，舉家遷徙，先到靈壁（今屬安徽），又遷至虹縣（今安徽泗縣），最後移居到濠州（今安徽鳳陽）鐘離縣，以租種他人土地為生。世珍娶妻陳氏，生四男二女。長子重四（興隆）、次子重六（興盛）、重七（興祖）、重八（興宗）。明立國後，朱世珍被追尊為淳皇帝，廟號仁祖。陳氏被追尊為太后。其第四子重八，也就是後來的明代開國皇帝朱元璋。

二、朱明家族的復興和命線及族脈

（一）元末瀕臨滅絕的濠州鐘離朱氏

明朝立國後，原本極為孤弱的濠州鐘離縣太平鄉朱氏一族，逐漸繁衍成為一個遍布全國各地的龐大皇室家族。其實更準確地說，朱明家族只是由明代開國皇帝朱元璋與其侄朱文正二人繁衍而成的。

濠州鐘離朱氏一族的始遷祖，為朱元璋的伯父朱五一及父朱五四（世珍）。朱五一（1278－？），為人「性淳良，務本積德，鄉里稱為善人」，娶妻劉氏，生四子：長子重一，次子重二、重三、重五。朱元璋的父親朱世珍（1281－1344），為人勤儉忠厚，人稱長者。如前所述，他娶妻陳氏，生四男二女。他們俱是家境不寬裕的農民，而且大多死於饑荒。據《明史》記載：

> 熙祖，長仁祖，次壽春王，俱王太后生。長霍丘王，次下蔡王、次安豐王、次蒙城王。霍丘王一子，寶應王。安豐王四子，六安王、來安王、都梁王、英山王。下蔡、蒙城及寶應、六安諸王先卒，皆無後。洪武元年追封，二年定從祀禮，祔享祖廟東西廡。……十王四妃墓在鳳陽白塔祠官歲祀焉。仁祖，四子，長南昌王、次盱眙王、次臨淮王、次太祖，俱陳太后生。南昌王二子，長山陽王，無後，次文正。盱眙王一子，昭信王，無後。臨淮王無子。太祖起兵時，諸王皆前卒，獨文正在。[10]

以上史實說明，濠州鐘離朱氏家族因天災人禍，在元末已處於瀕臨滅絕的境地，在朱元璋投軍反元之時，只剩下朱元璋、朱文正叔侄及朱元璋之寡嫂田氏（重五妻），其家族的復興，就只有依靠朱元璋、朱文正二人了。

（二）朱元璋振興了朱明皇室家族

縱觀中國歷代開國之君，以明太祖朱元璋創業最為艱難。歷史上其

他王朝政權的創建者們，在稱帝前或為權臣，或為外戚，或為禁軍將領，或為鎮守一方的封疆大吏；他們或掌朝政，或握有軍權，背後還有龐大家族提供人力、財力的支援，故其取天下要容易得多。如王莽代漢而建立新朝，隋文帝楊堅取北周而建隋朝，他們稱帝前俱為外戚兼權臣的身分。而唐高祖李淵起兵前為隋朝的太原留守，掌一地之軍政大權，宋太祖趙匡胤更是以禁軍統帥之身分，幾乎兵不血刃而得後周之天下。至於北方金太宗完顏晟滅北宋，元世祖忽必列滅南宋，清世祖福臨滅明朝，主要憑藉的則是遊牧民族本身所擁有的強大騎兵力量。與朱元璋同是庶民出身的漢高祖劉邦，其情形亦有較大的不同。劉邦在起兵前，即身為亭長，衣食不愁，妻家呂氏一族家境則更為富足。其起事之初，即有謀士蕭何、曹參及勇士樊噲等人前來輔佐，並很快據有沛縣，擁有三千子弟兵。

相較之下，明太祖朱元璋則是在家族成員幾乎死亡殆盡的情形下，孤身投軍，從普通士兵當起，歷經十多年浴血苦戰，由九夫長、鎮撫、總兵、左副元帥、都元帥，直至被諸將擁戴為吳國公，進而稱吳王，一步一步登上明朝皇帝的寶座。在打下大明天下的同時，其濠州鐘離朱氏家族也得到了復興；朱元璋在稱帝前即已生有七子，並收有義子二十有餘，其侄朱文正亦有子。到明立國後，朱元璋共生有二十六個兒子，十六個女兒。為了朱家江山的千秋萬代，朱元璋認為必須加強宗藩的勢力來拱衛帝室。故從洪武三年（1370）開始，諸子中，除長子朱標被立為太子、第九子與第二十六子早死外，朱元璋陸續把另外的二十三個兒子和一個從孫（朱文正長子）分封到全國各戰略要地為王，控制著各個要害之地，作為朝廷的藩屏。後來他又親自立下《皇明祖訓》，具體劃分了宗室的爵位。如此經過幾代的繁衍，在元朝末年險些滅絕的濠州鐘離朱氏家族，逐漸發展成為一個遍布全國各地的龐大皇室家族。

（三）明初諸藩世系排序及帝系變化

龐大的朱明家族，是由明太祖朱元璋和他所生的二十六個兒子（其中二子早夭）及從孫靖江王朱守謙（朱文正子）繁衍而成的。為避免後代子孫的名字可能重複，朱元璋親自為子孫們制定取名的原則和方法，

亦即為諸子的後代世系各擬定了二十個字，[11] 每個字為一世。凡子孫出生，由宗人府依據世系次序取雙名，雙名中的前一個字即太祖所取，後一個字則必須是一個以陰陽五行做偏旁的字，五行則以火、土、金、水、木為順序。

1、明初諸藩及傳序

排行	封爵	姓名	至明亡時各藩後裔傳序	諸藩中知名書畫家
長	太子	朱標	允	朱標、朱允炆
次	秦湣王	朱樉	尚→志→公→誠→秉→惟→懷→敬→誼→存	
3	晉恭王	朱棡	濟→美→鐘→奇→表→知→新→慎→美→求	朱棡、朱鐘鉉、朱奇源等
4	燕王	朱棣	（略，見下段詳述）	（略，見下段詳述）
5	周定王	朱橚	有→子→同→安→睦→勤→朝→在→肅→恭	朱橚、朱有燉、朱有光、朱有爌等
6	楚昭王	朱楨	孟→季→均→榮→顯→英→華	
7	齊王	朱博	永樂四年（1406），朱博與其子并廢為庶人，後裔居南京	朱承綵等
8	潭王	朱梓	無子，封除	
9	趙王	朱杞	早逝，封除	
10	魯王	朱檀	肇→泰→陽→當→健→觀→頤→壽→以	朱觀熰、朱觀𤏳，朱以派等
11	蜀獻王	朱椿	悅→友→申→賓→讓→承→宣→奉→至	朱友垓、朱申鑿、朱讓栩等
12	湘獻王	朱柏	無子，封除	朱柏
13	代簡王	朱桂	遜→仕→成→聰→俊→充→廷→鼐→鼎→彝→傳	朱遜煓等
14	肅莊王	朱楧	瞻→祿→貢→真→弼→縉→紳→識	
15	遼簡王	朱植	貴→豪→恩→寵→致→憲→術	朱植、朱恩鐏、朱致𣏌等
16	慶靖王	朱㮵	秩→邃→真→台→鼐→倪→伸→帥→倬	朱秩炅等

17	寧獻王	朱權	盤→奠→覲→宸→拱→多→謀→統	朱權、朱奠培、朱覲錐、朱多炡、朱謀𡐤、朱統鎥（即朱耷）等
18	岷莊王	朱楩	徽→音→膺→彥→譽→定→幹→企	朱彥汰等
19	谷王	朱橞	被廢，封除	
20	韓王	朱松	沖→範→徵→偕→旭→融→謨→朗→璟→逵→亹	朱旭櫏等
21	沈簡王	朱模	佶→幼→詮→勳→胤→恬→理→效	
22	安惠王	朱楹	無子，封除	
23	唐定王	朱桱	瓊→芝→彌→宇→宙→碩→器→聿	朱芝垝、朱彌鍗、朱彌鉗等
24	郢靖王	朱棟	無子，封除	
25	伊厲王	朱㰘	顒→勉→諟→𥪔→典→褒→珂→采	
侄孫	靖江王（朱文正子）	朱守謙	贊→佐→相→規→約→經→邦→任→履→亨	朱約佶、朱若極（即石濤）等

2、第四支燕藩上升為帝系

明朝皇統曾發生過兩次大的變化，一次是明中期武宗朱厚照駕崩（1521），因他無子又無親兄弟，皇統只得改易旁系。在張太后與內閣首輔楊廷和主持下，由憲宗第四子興獻王朱祐杬之世子朱厚熜以堂弟身分入繼皇統，是為世宗，其程序是和平的、合法的。至於發生在明初、太祖第四支燕藩上升為帝系，則是經歷了一場異常慘烈的戰爭，其程序則是血腥的、非法的。

洪武三十一年（1398）閏五月，明太祖朱元璋駕崩，皇太孫朱允炆（其父皇太子朱標英年早逝）即位，是為惠帝。時諸藩王勢力坐大，擁兵在外，已對朝廷統治構成嚴重的威脅。為解決此一迫在眉睫的危機，惠帝朱允炆決意削藩。但他在實施之初就犯了一個很大的錯誤，因他以強有力的手段連續削奪周、代、湘、谷、岷等五王，卻將削藩的主要目標燕王朱棣暫置不問，致使朱棣有所準備，從而失去迅雷不及掩耳之先機，皇室內部這場叔侄相殘的戰爭終難以避免。朱棣（1360－1424）是

太祖與碩妃[12] 所生的第四子，洪武三年（1370）被封為燕王，洪武十三年（1380）正式就藩北平，其手下有左、右二護衛將士五千七百七十人。他曾數次奉命統領大軍北征，獲得重大的勝利，在軍中享有很高的威望，成為強藩之首。建文元年（1399）七月五日，燕王朱棣以清君側、誅奸臣、維護祖法為名，在北平起兵南下，號稱「靖難之師」。這場靖難之役長達三年之久，最後，由於惠帝心存仁厚，其所倚靠之重臣黃子澄、齊泰、方孝孺等輩皆一介文儒，為人雖屬忠誠幹練，然治軍平亂則非所長，他們所重用的平燕大軍統帥曹國公李景隆則更是一個首鼠兩端的庸才；而燕王朱棣本身英武超群，手下文武如僧道衍（姚廣孝）、張玉、朱能等亦為一時之選，故這場戰爭終於以燕王朱棣獲勝、惠帝朱允炆失敗而告終。建文四年（1402）六月十三日，燕軍進抵南京城下，曹國公李景隆和谷王朱橞開金川門降附，南京失守，惠帝在宮中自焚而死（傳說他從地道出走為僧，不可信）。數日後，燕王朱棣謁孝陵，即位，是為成祖。明朝帝系遂由太祖長子朱標一脈，轉到四子燕王朱棣一系。其後歷經十一世，十四帝，帝位傳序為：

　　　成祖朱　棣→仁宗朱高熾→宣宗朱瞻基→英宗朱祁鎮→
　　　景帝朱祁鈺→憲宗朱見深→孝宗朱祐樘→武宗朱厚照→
　　　世宗朱厚熜→穆宗朱載垕→神宗朱翊鈞→光宗朱常洛→
　　　熹宗朱由校→思宗朱由檢。

（四）普遍短壽的朱明宗室成員

　　朱明皇族同兩宋趙氏皇族一樣，都是一個頗富藝術基因的政治群體，而此一家族最突出的特點，就是明朝諸帝及外藩諸王、宗室大都喜愛甚至擅長書畫，甚具有時代特色，對書畫的普及和提高起到推波助瀾的作用。有的帝王，如宣宗、憲宗等，對於如何以書畫為教化的工具，很下過一番功夫，在他們的大力推動下，從而形成獨具特色的朱明皇室書畫文化。但這個家族在富有藝術基因的同時，在生活習慣方面卻存在著嚴重的問題。具體表現在性生活上，則是他們不僅縱欲無度，且多有著嚴重的性心理異常。

如果說，明太祖朱元璋得天下後屢興大案、盡殺功臣宿將，是為朱氏一統江山著想，倒還情有可原。然而，將這些「罪犯」功臣的妻女發配給妓院，使她們遭受百般凌辱，做為一國之君，其心理上之陰暗可想而知。成祖朱棣亦可謂為一代雄主，然其在殘殺反對他的建文遺臣之同時，對於其女眷的處理態度，也反映出他性格上的殘暴與異常。如御史謝升不屈被殺，成祖不顧昔日曾同殿為臣之誼，竟然下令將他無辜的妻子韓氏押送到淇國公丘福軍中，讓各營將士輪流姦污她，名之為「轉營奸宿」。永樂十一年（1413）正月的《明實錄》上更赫然記載，成祖攻下南京後，在殘殺其兩個最大的政敵太常寺卿黃子澄和兵部尚書齊泰後，又將黃子澄的妹妹和齊泰的姐姐及兩個外甥媳婦抓來，統統投入教坊司，每天派二十名大漢對她們施以輪暴。成祖不僅對政敵的女眷如此，就是對自己宮中獲罪嬪妃宮女的處理上，亦表現出十足的性心理異常。如宮女魚氏挾私誣告成祖妃呂氏一案敗露後，受其案牽連被殺的宮人多達二千八百人；每次處死宮人時，成祖都要「親臨剮之」。[13] 至於武宗朱厚照則是對其後宮中的皇后、嬪妃毫不在意，卻熱衷於在豹房中玩弄女嬖或男色；此外，他還專門去強索那些寡婦、孕婦、娼妓或他人之妻妾。鑒於前幾任皇帝多因荒淫縱欲而早逝的教訓，世宗朱厚熜為求長壽，崇信道教，自詡清心寡欲，一意玄修。然其所煉長生丹藥，竟是以十三、四歲少女的初潮為主要原料，使大量少女飽遭摧殘，從而激起嘉靖二十一年（1542）的一場「宮婢之變」；世宗在事變中險些被這些憤怒的宮女勒斃。[14] 所有這些，實際上都和明帝的性心理異常有關。於是乎，上行下效，遂形成一股社會風氣。外藩諸王、宗室們在縱欲荒淫及性心理異常方面亦緊追宮中，如太祖第三子晉王朱棡喜將獲罪宮女五花大綁，埋於雪中活活凍死。太祖末子伊厲王朱㰘在藩地洛陽，則喜在大庭廣眾之下，將平民男女衣服剝光了觀看取樂。然而，也正是由於這種性生活上的荒淫無度，導致明代諸帝及藩王、宗室鮮有長壽者，英年早逝者甚多。

關於明朝諸帝因為在性生活上的縱欲無度而多短命的事例，史籍中記載很多。除了太祖、成祖、世宗三帝壽過六十，以及惠帝朱允炆二十六歲、思宗朱由檢三十四歲分別死於壬午（1402）之變和甲申

（1644）之變外，其餘諸帝壽命最長者不過五十八歲，而壽命最短的則只有二十三歲，大多數也只有三、四十歲的壽命；三分之二活不過五十歲，二分之一活不過四十歲。

明代諸帝中享壽最長的，是開國皇帝太祖朱元璋。他戎馬生涯十九年，打下江山後又做了三十一年的皇帝，共生有皇子二十六個，公主十六個，是歷代帝王中子女較多的，眾多的子女必然與他的性生活有著直接的關係。朱元璋由社會最底層的一乞僧登上皇帝寶座，而後擁有三宮六院、嬪妃成群，其好美色也是很自然的。但他生活簡樸，又把絕大部分精力放在處理國事上，在性生活上還是有所節制的，故他享壽七十有一。其次是第三任皇帝成祖，他也是創業之主，辛勤操勞不亞於乃父；繁忙的政務、軍務，幾乎使他席不暇暖，所以儘管後宮也是嬪妃成群，他卻不能盡情享樂。而且，據有關史書記載，他到了中晚年時，性能力已嚴重衰退，故有因私情被處死的宮人在臨刑時罵他：「自家衰陽，故私年少寺人，何咎之有？」[15] 成祖只生有三子，亦是其奪位前所生，他最後是因勞累病死在北征軍中，享壽六十有五，僅次於其父。明王朝的大部分開創性功業，幾乎都是在太祖和成祖時期完成的，而其後繼者則已不需再像他們那樣辛勞，可以有充足的時間和精力享受宮廷生活，可也正是宮廷那種無休止的淫樂生活，最終導致他們的短命。如嗜淫樂的仁宗朱高熾只做了一年皇帝，即病重而亡，享年四十有八。在《朝鮮李朝實錄中的中國史料》中，對其病因有這樣的記載：「洪熙沉於酒色，聽政之時，百官莫知朝暮。」[16] 風流天子宣宗朱瞻基在位十年，突得病而亡，享年三十有八。憲宗朱見深獨寵比他大十九歲的萬貴妃，終日貪歡，竟然「君王從此不早朝」，在位二十三年，享年不過四十有一。至於專事荒淫縱欲的武宗朱厚照，在位十六年，享年僅三十一歲。而關於穆宗朱載垕因縱情聲色而得重病一事，在沈德符《萬曆野獲編》「進藥」一條有如下記載：「穆宗以壯齡御宇，亦為內官所蠱，循用此等（壯陽）藥物，致損聖體，陽物晝夜不僕，遂不能視朝。」其在位六年，享年僅三十六歲。神宗朱翊鈞好色是非常有名的，他曾一天御「九嬪」，享壽五十有八。光宗朱常洛貪戀美色，往往乘酒興一夜連幸數女，後因連飲鴻臚寺丞李可灼獻上的二粒由婦女月經和參茸合成的仙

丹妙藥——「紅丸」，竟元精大出，暴斃身亡。其在位時間僅有短短一個月，史稱「一月天子」，享年只三十有九。熹宗朱由校沉湎於聲色犬馬之中，在位七年，享年僅二十有三。所以說，除遺傳病因外，在性生活上的荒淫無度，無疑是造成朱明家族成員享壽較短的一個致命因素，這對朱明皇室書畫家來說，客觀上則大大縮短了他們的藝術生命。

宗族繁衍的興盛程度，是宗族文化藝術承傳和發展的基礎。據史籍記載，明洪武年間（1368－1398），明宗室人口才五十八人。到永樂年間（1403－1424），僅三十年左右便增加了一倍多，達到一百二十七人。到萬曆二十九年（1601），宗室人口已達三十一萬三千七百一十二人，不到二百年增加了二千四百七十倍。至天啟六年（1626），更是達到六十二萬七千四百二十四人。[17] 在這支於全國各地急速繁衍的皇室家族中，湧現出很多書畫高手，尤以太祖第五子周定王朱橚一系中的「有」字輩及第十七子寧獻王朱權一系中的「多」、「謀」、「統」三輩畫名最盛。

三、朱明家族在明代朝廷中的地位

（一）在朝廷上享有尊崇的地位

作為皇族，朱氏家族在政治上享有尊崇的地位，特別是在明朝初期，太祖鑒於秦漢唐宋因沒有強大親藩遮罩而遭亡國的教訓，遂採取分封其二十三個兒子及一個從孫到全國各要地建藩立邦、以為皇家捍禦的政策，所以明室的藩王不僅位高爵顯，有的甚至還擁有很大的軍權，其地位勢力遠遠超過漢隋唐宋等朝的藩王們，僅略遜於元代的藩王勢力。如燕王朱棣、晉恭王朱棡，皆受命指揮邊防大軍，宋國公馮勝、潁國公傅友德等功勳宿將，俱受其節制。按明制，皇子封親王，授金冊金寶，歲祿萬石，府制官屬；護衛甲士少者三千人，多者至萬九千人，隸籍兵部；冕服車旗邸第，下天子一等；公侯大臣伏而拜謁，無敢鈞禮，由此可見明室皇族在朝廷上的赫赫聲威。親王嫡長子年及十歲，則授金冊金寶，立為王世子，長孫立為世孫，冠服視同一品。諸子年十歲，則授塗金銀冊銀寶，封為郡王。嫡長子為郡王世子，嫡長孫則授長孫，冠服視

同二品。諸子授鎮國將軍，孫輔國將軍，曾孫奉國將軍，四世孫鎮國中尉，五世孫輔國中尉，六世孫以下皆奉國中尉。[18] 其中，親王和郡王爵位世襲罔替，而鎮國將軍以下則是降襲的，即每代不分嫡庶都要降襲一等，到奉國中尉以下就不再降襲了。

朱明家族在朝廷上的政治地位是極高的，至於公主駙馬、郡主儀賓這支由朱明家族分出來的重要政治勢力，在朝廷上也是備受器重的。如明太祖朱元璋生有十六個女兒，她們多下嫁給勳臣名將之後，在朝廷上亦有一定的勢力。如壽春公主嫁給穎國公傅友德之子傅忠，寧國公主嫁給汝南侯梅思祖之子梅殷，汝寧公主嫁給吉安侯陸仲亨之子陸賢。靖難之役時，梅殷曾充總兵官，統軍在淮南抗拒燕師；大名公主的駙馬李堅則充任左副將軍，隨征虜大將軍長興侯耿炳文統率北伐大軍，征討燕王朱棣。至成祖朱棣以藩王身分奪得帝位後，即以強有力的措施削去外藩諸王的兵權，使之權勢與洪武時期相比，自是不可同日而語。然而龐大的藩王、宗室集團作為一支整體政治勢力，憑著與皇權有著割不斷的「親親之誼」，在朝廷上仍是備受尊崇，其潛在的政治能量仍然是不容忽視的。

（二）在經濟上有享有極其優厚的待遇

朱明家族在經濟上享有的待遇之優厚，可說是「歷朝歷代所未有也」。按明制規定，宗室祿餉一律由朝廷支給。洪武九年（1376）訂諸王公主年俸，親王米五萬石，鈔二萬五千貫，錦四十匹，紵絲三百匹，紗、羅各一百匹，絹五百匹，冬夏布各一千匹，綿二千匹，鹽二百引，茶一千斤，皆歲支。馬料草，月支五十匹；靖江王，米二萬石，鈔一萬貫，餘物半親王，馬料草五十匹。公主未受封者，紵絲、紗、羅各十匹，絹、冬夏布各三十匹，綿二百兩；公主已受封者，賜莊田一所，歲收糧一千五百石，鈔二千貫；親王子未受封，視公主；女未受封者半之。子已受封郡王，米六千石，女已受封及已嫁，米一千石，以下按比例遞減。[19] 總之，只要是皇族出生，其一生的生活全由朝廷負擔。後因皇族人口日益增加，朝廷財政實在難以為繼，於是在洪武二十八年（1395）又改訂親王年俸為一萬石，郡王二萬石，鎮國將軍一千石，輔

國將軍六百石，鎮國中尉四百石，輔國中尉三百石，奉國中尉二百石。公主及駙馬二千石，郡主及儀賓八百石。其中，最受太祖朱元璋鍾愛的壽春公主，歲米達八千石，超過其他公主祿餉數倍。

　　這樣一來，朱明家族成為一個特權階層，也是一個寄生階層，他們的經濟待遇極其豐厚。隨著皇室人口的急速膨脹，鉅額的宗室歲祿開支，逐漸成為明廷財政上最大的負擔。以洪武（1368－1398）後期歲收糧米最多時的數字作基數，則諸王府祿米竟占全國收入的四分之一以上。到嘉靖四十一年（1562），皇族人口早已超過十萬，據當時統計，全國每年供應京師糧四百萬石，而諸王府祿米則需八百五十三萬石，比供應京師的多出一倍多。朱元璋辛辛苦苦建立的大明帝國，就這樣讓龐大無比的朱明家族慢慢地蛀空了。

（三）朱明家族與書畫藝術

　　蒙元貴族憑其強大的鐵騎入主中原，然統治時間不過百年，即被趕回長城以北的草原上，重新過他們的遊牧生活去了。代之而起的朱明王朝，認真吸取了元代統治的教訓，從一開始就制禮樂，修圖籍，詔府州縣立學，以經文開科取士。成祖朱棣以強藩身分，憑藉武力奪取其侄兒惠帝朱允炆的皇位後，採取一系列「削藩」措施，使那些外藩諸王雖位高爵顯，但卻失去實權。於是這些富有的藩王、宗室們極力迎合上意，在盡情享樂的同時，把大部分注意力轉移到文事上來，從明太祖朱元璋起，形成帝王、藩王及宗室雅好詩文、喜愛書畫的風尚。正是在諸帝及藩王、宗室的宣導下，有明一代朝野崇尚書畫成了當時之雅，從者甚眾。

　　關於朱明家族留意翰墨的文獻材料較多，主要集中在《明史》、《明畫錄》、《書史會要續編》、《畫史會要》、《無聲詩史》、《名山藏》、《列朝詩集小傳》、《圖繪寶鑑續編》等史籍中。特別是朱謀垔所著《書史會要續編》、《畫史會要》二書，史料翔實，尤見可貴。

參、明朝初期朱明家族的藝術活動

明朝初期，特指洪武、建文、永樂三朝（1368－1424），歷時五十六年。

這一時期是明王朝的初創階段，亦是明朝政治由「嚴猛治國」逐漸向「文官治國」轉變的時期。在此前提下，皇室和宮廷書畫藝術的發展就出現了一些變數。在立國之初，明太祖基本上是以程朱理學為指導方針，到處訪儒求賢，並規定書法劣者不得通過科考入仕，以及廣召天下善畫之士入內廷供奉等政策，為宮廷書畫藝術的發展打下一定的基礎。然其在統治的中後期，將「猛政」推向了極端，又嚴重阻礙了宮廷書畫藝術的發展。惠帝繼任後全力推行「文治」的舉措，雖因一場皇室內部戰爭而夭折，但新的統治者成祖宣布恢復太祖舊制的同時，卻又銳意標榜文治，極力提倡臣僚對詩文書畫的愛好，以期營造出與過去猛政有所區別的儒雅氣氛。在這一時期，宮廷書家、畫家們重新找到能施展才華的場所，沈度兄弟所創的典型「台閣體」書法很快就風靡天下，主宰書壇，宮廷繪畫亦得到一定的恢復與發展。削藩政策的成功，又使那些藩王們從過去極力謀求政治權力的野心，轉向追求風流好文的儒雅生活，形成帝王、藩王及宗室人員雅好詩文、喜愛書畫的時尚。除書畫詩文外，他們在戲曲、植物學、醫學、刻書、刻帖等方面亦有著較為突出的表現，並且形成宗族中不同的分支，有著程度不同的文化造詣與成就。

一、明太祖朱元璋的文功武略

明朝開國皇帝明太祖朱元璋【圖1】從小四處漂泊，後來投奔濠州反元義軍首領郭子興，浴血奮戰十六載，創建大明王朝。蒙元王朝軍力的強大，可以說是前所未有的，其鐵騎從亞及歐，至今為世界震驚，然而由於其制度簡陋，入主中原不過百年即遭驅逐。朱元璋對元朝因制度簡陋而敗亡的經驗教訓進行了認真的反思，在推行「嚴猛治國」國策的同時，在文化領域上則採取一些如制禮樂、修圖籍，詔府州縣立學，以經文開科而取士，以及廣召天下善畫之士入內廷供奉等一系列影響深遠、帶有「文治」色彩的措施，這就成了以後朱明家族發展書畫藝術的政治背景。

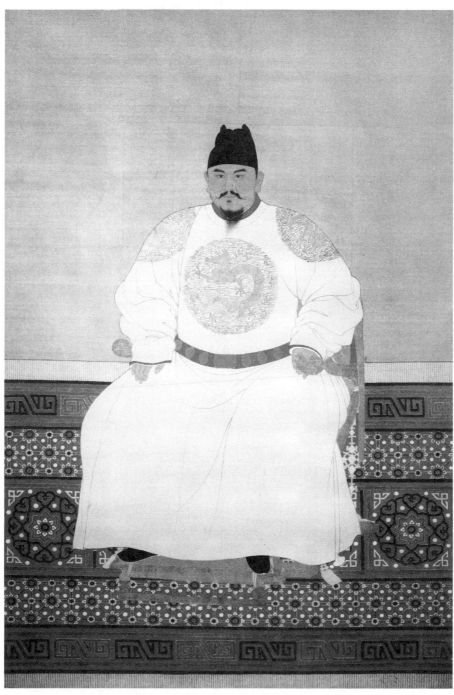

圖1 《明太祖坐像》軸 絹本設色 193.8×105.3公分 臺北 國立故宮博物院藏

（一）身世最為淒慘、創業最為艱難的朱元璋

朱元璋是中國歷史上身世最為淒慘、創業最為艱難的開國皇帝。朱元璋出生於元末一普通農戶之家，其父朱五四（世珍）以開豆腐坊兼租種地主土地為生。元天曆元年（1328），朱五四與妻陳氏在河南行省濠州鐘離縣東鄉生下朱元璋。元至正四年（1344），濠州「旱蝗，大饑疫」，[20]朱元璋父母兄及族人數十口相繼死於這場災荒中，他被迫入皇寺（後改為皇覺寺）出家為僧。逾月，「寺僧以歲饑罷僧飯食」，朱元璋只好同其他寺內下層僧侶一樣，行乞於合肥、歷光、固、汝、穎諸州間。關於這段備受艱辛的生活，正如他後來回憶所說：

> 眾各為計，雲水飄揚。我何作為，百無所長。依親自辱，仰天茫茫。既非可倚，侶影相將。突朝煙而急進，暮投古寺以趨蹌。仰穹崖崔嵬而倚碧，聽猿啼夜月而淒涼。魂悠悠而覓父母無有，志落魄而倘佯。西風鶴唳，俄漸瀝以飛霜。身如蓬逐風而不止，心滾滾乎沸湯。一浮雲乎三載，年方二十而強。[21]

這三年多的乞食生活，不僅使他熟悉淮西地區的地形及世俗人情，豐富社會閱歷，鍛煉堅強的意志，還深刻地瞭解到社會的弊病，接觸並接受了白蓮教徒的反元宣傳，為以後成就大業奠定了基礎。同時，這段淒慘經歷也造就了這位開國之君身具賢明、豪爽與猜忌、殘忍的雙重之性格，而兩種性格在不同的歷史時期又分別起到不同的作用。

朱元璋的發展道路頗為艱難。《明史・太祖本紀》有云：

> 太祖……高皇帝，諱元璋，字國瑞，姓朱氏。當是時，元政不綱，盜賊四起，劉福通奉韓山童假宋後起穎，徐壽輝僭帝號起蘄，李二、彭大、趙均用起徐，眾各數萬，並置將帥，殺吏，侵略郡縣。而方國珍已先起海上；他「盜」擁兵據地，寇掠甚眾，天下大亂。十二年（1352）春二月，定遠人郭子興與其黨孫德崖等起兵濠州，元將徹里不花憚不敢攻，而日俘良民以邀賞。太祖時年二十五，謀避兵，卜於神，去留皆不吉，乃曰：

「得毋當舉大事乎?」卜之吉,大喜。遂以閏三月甲戌朔入濠見子興,子興奇其狀貌,留爲親兵,戰輒勝,遂妻以所撫馬公女,即高皇后也。……十三年春,……太祖收里中兵,得七百人。子興喜,署爲鎭撫。時彭、趙所部暴橫,子興弱,太祖度無足與共事,乃以兵屬他將。獨與徐達、湯和、費聚等南略定遠,計降驢牌寨民兵三千,與俱東。夜襲元將張知院於橫澗山,收其卒二萬。道遇定遠人李善長,與語,大悅,遂與俱攻滁州,下之。[22]

此段史料表明,元朝末年,群雄四起,朱元璋因生活所迫,孤身投奔濠州義軍首領郭子興,受其賞識,先爲親兵,後得娶其養女馬秀英。至正十三年(1353),朱元璋率徐達、湯和等二十四人南赴定遠,才逐漸打開了局面,有了自己獨立的勢力,開始要有爲於天下。

至正十六年(1356)春,朱元璋親督水陸諸將攻占集慶(今江蘇南京),遂改集慶路爲應天府,取得一個重要的戰略基地。然這個基地始終處在群雄中實力最強的陳友諒、張士誠部的東西夾擊之中,稍有不慎,就會有失敗的危險。爲此,朱元璋做出兩個重要的決策,使其度過危機,並成爲最終的戰爭勝利者。第一個決策,就是接受並實施了儒士朱升「高築牆、廣積糧、緩稱王」的著名策略,韜光養晦,集中全力鞏固以應天爲中心的基地。待元廷與北方紅巾軍都兵困馬乏之時,再異軍突起,一舉奪取天下。第二個決策,則是採納謀士劉基「先陳後張」的策略,首先運用計謀打擊、削弱群雄中實力最強、對己威脅最大的陳友諒軍。至正二十三年(1363)秋,朱元璋以二十萬兵力在鄱陽湖險勝陳友諒六十萬大軍,從而爲其取威定霸奠定勝利的基礎。接著又掉頭東向,乘勝翦滅東吳張士誠、浙東方國珍、福建陳友定等群雄,統一了除川、滇之外的整個南方。

至正二十七年(1367)十月,朱元璋任命徐達、常遇春爲正、副統帥,率二十五萬大軍由江蘇淮安出發,北伐中原。至正二十八年(1368)正月初四,朱元璋在應天稱帝,國號明,建元洪武。同年八月,北伐軍攻克元大都,推翻元朝統治。關於明太祖朱元璋北伐成功的

這個話題，後文將結合朱氏的幾件傳世墨蹟做專題分析，在此不贅述。

（二）明太祖「嚴猛治國」的作用

明滅元後，在元隱居的書畫家紛紛出山，明太祖藉此契機網羅了大批的書畫家為內廷服務。然而，如前所述，由於太祖在其統治期間又接連不斷地殘殺不少為內廷服務的畫家，在一個時期內，宮廷繪畫不僅沒有得到發展，反而大大地倒退了，因而後人在評價明代宮廷繪畫的不足及弱點時，總要提及和歸罪於明太祖與他所推行的「嚴猛治國」。而在談論包括宮廷繪畫在內的明初之任何話題時，亦離不開明太祖與其所推行的嚴猛治國之策，所以，對於如何客觀地評價明太祖嚴猛治國的作用，也就顯得頗為重要了。

明立國前夕，太祖曾對謀士劉基說：

> 胡元以寬而失，朕收平中國，非猛不可。[23]

此番話，表明了新興的明王朝將以「嚴猛」為治國之策。提起嚴猛治國，給後人的印象往往是明太祖制訂了一部《大明律》，然後以極其殘酷的刑法大肆屠殺勳臣宿將、文人學士，造成朝廷內外極度恐怖的氣氛。然實際情形則遠非如此簡單，而是頗為複雜的。

鑒於元朝因制度簡陋，終難以長久，故太祖被提拔為義軍將官後，便在所部有意識地採取「以猛濟寬」的辦法，加強法制，建綱立紀。在這一時期，太祖的猛與嚴，主要體現在整飭軍紀上，其成效也是十分顯著的。那時，他絕不濫殺無辜，善待將士與百姓，寬容對待投降之人，使民心所向，遂以一乞僧打下大明萬里江山。太祖出身貧寒，早年讀書不多，但他深知要成就大業，若非廣攬英才，斷難以成功。李善長、劉基分別於至正十三年（1353）、至正二十年（1360）前來投奔，被他視之為漢之蕭何、張良式人物，委以重任。宋濂、高啟、朱升、陶安等元末名士亦被其收羅麾下。在這些文人的影響下，他就近吸收程朱理學思想，並以之作為自己反元建國的精神支柱。程朱理學的基本範疇，對朱元璋的思想影響頗為廣泛和深遠，這就為日後明朝由「嚴猛治國」逐漸

轉向「文官治國」的統治觀念、並最終得以實現文官治國制度奠定了思想基礎。他深知世亂用武，世治用文；馬上可以得天下，但不能治天下，治國非重用文人不可。故其在立國初期推行猛政的過程中，亦吸納了程朱理學中的許多文治理念，從而使包括書畫在內的明初宮廷文化在太祖執政初期得到較大的發展。此外，明太祖在經濟上招輯流亡，獎勵開荒，興修水利，大力發展生產，盡可能地減輕農民的負擔和有效地解決他們的實際困難，從而使社會生產力得到恢復與發展。嚴猛治國政策獲得了成功，明初社會進入洪武盛世時期。

那麼，如眾多史書上所載的明太祖嚴猛治國之野蠻殘暴，大大超過了歷朝歷代，這又是什麼樣的情形呢？這裡就不能不從太祖早期淒慘生涯中所形成的兩種性格談起，清趙翼評之曰：

> 蓋明祖一人，聖賢、豪傑、盜賊之性，實兼而有之者也。[24]

此論極為精闢。明太祖的這兩種性格，在不同的歷史時期分別起到不同的作用。在平天下及立國初期，太祖賢明與豪氣的性格占據了統治地位，那時的他是一位聖明之主；而當其猜忌與殘忍的性格占據了統治地位時，這時的他則又變成一個殘暴之君。在洪武中後期，太祖猜忌與殘忍的性格發作，他放棄了程朱理學，變成一位嗜殺之君，嚴猛治國政策被推向極端。他連續製造了左丞相胡惟庸、宣國公李善長、涼國公藍玉三大案及文字獄諸多大案，致使大批勳臣宿將、文人學士及宮廷畫家被殺或遭貶黜，從而對當時及後世俱產生極大的破壞作用。

（三）明太祖對宮廷書畫藝術的雙重作用

同樣地，由於性格方面的原因，太祖對宮廷書畫藝術的進展亦起到雙重的作用。即太祖在其賢明與豪氣的性格占統治地位時，也就是立國初期，他對宮廷書畫藝術的發展起到了積極的宣導作用；而當其猜忌與殘忍的性格占統治地位時，即洪武中後期，他對宮廷書畫藝術則起到了極大的摧殘作用。

總的說來，太祖對書畫藝術的貢獻主要在三個方面：（1）盡收元內

府所藏的圖籍運置於南京，大肆搜求四方的遺書，不久，改為翰林典籍以掌理一切。（2）下旨徵召天下善畫之士入內廷供奉，使得大批在元代隱居的著名畫家紛紛應召而來，從而使明宮廷書畫初具規模。（3）將科舉及學校教育與書法藝術密切聯繫起來，從而使書法藝術在明代的普及程度比以往任何朝代都要來得高。

其中，將書法與科舉及學校教育密切聯繫起來，可說是明太祖對中國書法藝術發展做出的最大貢獻。據《明史‧選舉志》載：

> 選舉之法大略有四：曰學校、曰科目、曰薦舉、曰銓選。學校以教育之，……科舉必由學校。

學校如何「教育之」？史載：

> 每日習書二百餘字，以二王、智永、歐、虞、顏、柳諸帖為法。[25]

由於在科考的諸多要求中有「明書」一項，書劣者想考中是不太可能的。因此，欲求為官的人必須在書法上下一定的功夫。在這一歷史時期，書法藝術得到了空前的發展。太祖喜愛書法，其手下的臣僚，如劉基、宋濂、高啟、楊基、徐賁等俱以善書而名聞於世。另有宋璲精篆、隸、真、草書，其以父宋濂之故，為中書舍人，其兄子宋慎亦為儀禮序班，祖孫父子共奉內廷，眾以為榮。

至於在繪畫藝術方面，太祖出於政治教育、樹碑立傳、宮殿裝飾等諸多方面的考慮，在立國之初，就曾下旨徵召天下善畫之士入內廷供奉，繪製諸如歷代孝行圖、開國創業事蹟、御容、功臣像等畫。「元四家」之一的王蒙以隱士出山，被授予泰安知府之職，其他像是元末著名書畫家趙原（原名趙元，入明後改「元」字為「原」）、周位、沈希遠、盛著、王仲玉、陳遇、陳遠等，亦被召入內廷。洪武十三年（1380），明太祖下旨撤銷中書省，廢除丞相制，獨留以書寫朝廷文牘為主要職責的中書舍人一職，成立中書科，以獎勵和提拔那些擅長書法之人。檢《佩

文齋書畫譜》，洪武年間（1368－1398）因善書畫被授予中書舍人之職者達十餘人。沈希遠、陳遠即因畫御容稱旨，被分別授予中書舍人、文淵閣待詔之職。明代宮廷書畫很快就初具規模。

然而，當肅殺之聲籠罩了整個大明帝國之時，宮廷書畫領域也未能逃過此劫。洪武十三年（1380），丞相胡惟庸以謀反罪被殺，宋濂因孫宋慎被名列胡黨，子宋璲亦被牽連，均被處死。宋濂後經馬皇后、皇太子朱標力救，才由死罪改為流放。而前述時任泰安知府的王蒙，只因在胡惟庸府中觀賞過書畫，亦遭受株連，病死於獄中。號稱明初四傑之一的戶部侍郎高啟，則因一首題畫詩犯忌而慘遭腰斬。其他如本書「引子」所提到的徐賁、張羽、趙原、周位、盛著、楊基等諸位畫家，亦皆不得善終。太祖御下的過於殘暴，導致宮廷書畫家們人人自危，其藝術創造力因而遭到了嚴重壓抑，元季放逸之風亦頓然衰歇。明代宮廷書畫藝術逐漸演變成明廷政治與道德的附屬品。

（四）明太祖的詩文書法

明太祖對於詩文和書法藝術的探求是相通的，所推崇的是一種具有雄強偉大氣勢之美，這不僅表現在他作詩寫字時的精神狀態，也反映在其作品的內容與風格之中。

明太祖以行、草書見長，對此歷來多有論及，但對其書法風格的淵源卻記載甚少，更由於太祖的傳世書蹟基本上均為中晚年之作，故使其書法風格之淵源成為難解之謎。然而，從有關史料分析，太祖崛起於民間，早期只是粗通詩文，局限於為義軍寫寫文告而已，尚談不上書法。

在與蒙元和群雄的殊死搏鬥中，其詩文書法亦進入到成熟階段，也就是達到了詩人、書法家的階段。如其早年征戰時所作〈不惹庵示僧〉詩云：

> 殺盡江南百萬兵，腰間寶劍血憂腥。山僧不識英雄漢，只憑曉曉問姓名。[26]

〈詠菊花〉詩云：

圖2　劉基《春興詩八首》卷（局部）紙本行書 34.2×76公分 上海博物館藏

百花發時我不發，我若發時都嚇殺。要與西風戰一場，遍身穿
就黃金甲。[27]

從詩文水準上看，這些詩還停留在簡單的模仿階段，當然尚談不到書法
水準如何，只是表達出草莽英雄的一種雄烈之氣勢。不過，從他開始要
有為於天下、特別是渡江之後，他深感文化的重要性，於是經常和幕府
中的儒士朝夕討論，講述經史。其帳下如劉基、宋濂、高啟等，不僅是
謀臣，而且還是名震一時的詩人和書法家。在劉基等人的薰陶下，在學
習儒家經義的同時，太祖還把作詩及習練書法作為戰陣之餘的藝事，投
入較大的興致，水準很快地提昇。如其立國後所作的七言律詩〈采石磯
新秋月色〉：

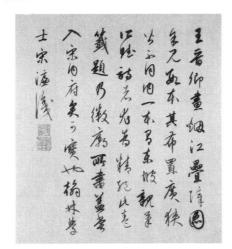

圖3　宋濂《跋王詵煙江疊嶂圖》卷
　　　紙本行書 45.6×69.8公分 上海博物館藏

素月澄澄斗轉移，銀河一派徹東西。風隨鼓角爭先應，鳥避旌旗不敢啼。志若明蟾清絕翳，心同碧漢靜無私。雄師夜宿同英武，氣概森森采石磯。[28]

該詩無論從內容、還是從韻律上來說，俱堪稱上乘，與其早期詩自是不可同日而語。

太祖在詩文上推崇的是一種雄強偉岸的氣勢之美，在書法上亦是如此。劉基以行草著稱【圖2】，宋濂草書有龍飛鳳舞之象【圖3】，高啟善楷書，飄逸之氣入人眉睫【圖4】。太祖通過向他們討教，獲取其「峻利」、「遒勁」的筆調，再加以融會發展，逐漸形成自己筆致剛毅勁拔、率意而有氣概的獨特書風。明宗室朱謀垔在其《續書史會要》中載：

　　太祖神明天縱，默契書法。御書「第一山」三大字於鳳陽龍興
　　寺，妙入神品。[29]

清末康有為（1858－1927）《廣藝舟雙輯》中也有「太祖書雄強無敵」[30]之譽。上有所好，下必有所應，於是追求鏗鏘有力、深厚雄渾的書風，也就成為包括書法在內的明初文化之基本審美傾向，以至對當時及後世俱有著甚深的影響。

　　明太祖擅書法，經常將其墨蹟賞賜大臣，書史上多有論及。據神宗時內閣首輔申時行（1535－1614）言，至萬曆年間，太祖的御書仍有不少在經閣中，大概有七十六道：

　　或片楮短箚，或累牘長篇，朱書墨書，真體草體，燦然具備。[31]

圖4　高啟《題美人春思圖詩札》紙本行書 25.9×43.4公分 北京 故宮博物院藏

朱國校在《湧幢小品》中亦云：

> 太祖賜臣下御箚甚多，如中山王、宋學士勿論，方駐蹕徽州
> 時，御書一箚賜汪同，子孫寶藏於家。[32]

由此可見，明太祖的書蹟在明朝時應該是很多的，臣民亦多有收藏。明太祖擅書並以書賜臣，其子孫們無不效仿，一時蔚為風氣。後來由於戰亂及改朝換代等原因，明太祖之書蹟多有遺佚。今明太祖存世墨蹟，以收藏在臺北國立故宮博物院者為大宗，共七十四篇，稱為《明太祖御筆》，然絕大部分是「敕書」。據陳高華考證，這批御筆中有四首七律，有的上面還有改動的痕跡，可以肯定是明太祖的原蹟。[33]

（五）明太祖頗富軍事色彩的書法藝術

　　明太祖書法之所以為後人所稱道，一是因為帝王氣魄，二是緣於筆墨率真。太祖書法是在長期的戎馬生涯中形成的，故其傳世墨蹟所書內容亦多與戰爭有關，具有很高的軍事研究價值。如北京故宮博物院藏

《明總兵帖》、《明大軍帖》、《致駙馬李楨手敕卷》，上海博物館藏《行書安豐令、高郵令卷》，無錫市博物院藏《行書手諭》，以及《諭不必渡海帖》、《諭悉聽節制帖》等，這些作品多寓有很深的軍事韜略。

過去論者多把帝王氣魄簡單地理解為只是其帝王的身分所致，很少有人從戰爭指導角度來分析明太祖這些書法作品所獨具的軍事價值，這就不能不影響到對明太祖書法研究的深度和廣度。明太祖一生征戰無數，其卓越的才能和智慧，亦體現在他平天下的過程中，尤其體現在最大、最經典、最具決定性作用的鄱陽湖大戰與北伐作戰的軍事行動中。明太祖創造了中國歷史上第一次以南軍北伐成功而統一全國的事例，其戰略、戰術運用之巧妙，在軍事上已達到爐火純青的境地，歷史的長鏡頭會越來越發現它的潛在光輝。以下結合北京故宮博物院所藏明太祖的幾件與蒙元作戰有關的墨蹟談點淺見。

研究古代戰爭史的人，特別是專門研究明太祖軍事思想的人們，多對元至正二十三年（1363）發生在鄱陽湖的那場驚心動魄的朱、陳水上大決戰抱有濃厚的興趣。他們認為，明太祖以二十萬人險勝陳友諒六十萬大軍，創造了中國、乃至世界水戰史上的奇蹟，充分展示了明太祖高超的軍事指揮藝術。而在以後的北伐及與北元的作戰中，明太祖的軍事指揮藝術則發展到一個更高的境界，對推翻元朝以及防止他們捲土重來做出卓越的貢獻。北伐的成功，看似容易，實則其風險程度絲毫不亞於那場鄱陽湖生死大決戰，甚至是有過之而無不及，這在以後與北元作戰中充分顯現出來。由於中國地勢、民風，特別是騎兵等因素，使得南軍北伐成功而統一全國顯得極為艱難。倘若元順帝能始終信任名將擴廓帖木兒（即王保保），而李思齊、張思道等元軍的能戰之將又能與之通力合作，充分利用鐵騎之優勢，在華北平原上與明太祖的北伐軍展開野戰，則勝敗之數實難預料。但元廷計不出此，擴廓帖木兒與元廷的火拼，使元軍根本無力顧及北伐軍的進攻。明太祖除敏銳地捕捉到此一千載難逢的歷史機遇外，其戰略高明、戰術持重，則是他取得北伐勝利的決定性因素。而在建國初期與北元的作戰中，曾有前方將領違犯太祖持重之方略，就險些遭到全軍覆滅的危險。

北京故宮博物院現藏有明太祖三件與蒙元作戰有關的書法作品，分

別為北伐前夕所作的《明總兵帖》、北伐過程中所作的《明大軍帖》，以及建國初期時他在北宋李公麟《臨韋偃牧放圖》卷上的跋文，鮮明地呈現明太祖軍事謀略思想和駕馭全域的獨特風格，而且在藝術風格上亦別具特色。

1、《明總兵帖》【圖5】（北京故宮博物院藏）

此帖書云：

> 教總兵官將各營內新舊見在馬疋數目報來，毋得隱瞞，就教小
> 先鋒將手抹來回話。朱。

該帖未署年款，從行文規範、內容及有關史料分析，當是明太祖（時稱吳王）寫給奉命征討東吳張士誠軍統帥的一封手敕。「小先鋒」係指明太祖愛將指揮張煥。明太祖的全套反元統一計劃，是經過與其著名軍事謀略家劉基的精心謀劃後制訂下來的，其基本方針是先西後東，先南後北。當時，西邊最大的強敵陳友諒已被解決，統一南方已只是時間問題。所以表面上看來，這只是一道普通的關於調查軍中戰馬數目的敕令，但實際上它所寓示的，則是太祖在籌劃和指揮攻打張士誠之時，就已經開始考慮不久的將來轉兵北上與蒙元作戰的問題了。

在中國古代史上普遍有這樣一種說法，認為「南兵不如北兵，北兵不如口外之兵。安能使吳越之文弱，皆成西北之勁旅乎？」此觀點雖有些偏頗，然從地形、民風以及騎兵的強弱來講，北方地勢平坦，民風強悍，善於騎射，

圖5
明太祖朱元璋《明總兵帖》
紙本行書 23×23.7公分
北京 故宮博物院藏

皇家新風

戰馬來源十分充足，甚至一人雙馬乃至三馬；而南方多水網地帶，民風文弱，擅長水上交鋒，而陸戰所需戰馬則嚴重不足。熟悉中國古代戰史的人們都知道，騎兵是中國古代戰爭中機動性最強、突擊力量最猛的兵種，騎兵的強弱又往往直接影響著國家國防力量的強弱。《六韜・犬韜・均兵》在分析騎兵與步兵的關係時說，如果在平易之地交鋒，「一騎當步卒八人」，如果在險峻之地交鋒，「一騎當步卒四人」。在南北交戰中，若是北軍南下，南軍以其水軍之優勢抵禦，則頗占上風；而南軍北伐，其騎兵少，在平原地區以步兵與北人的鐵騎交鋒，往往勝算很少，而風險則極大。因此，南方勢力要取得北伐成功，進而統一全國，沒有一支有一定數量的、堪可與北軍鐵騎突擊對陣的騎兵隊伍，則顯然是不行的。南軍素來重視水軍建設，而對於騎兵的建設，則往往因先天不足的緣故而多有忽視。在南方群雄中，明太祖素懷統一全國之大志，故其在訓練水步軍的同時，始終對騎兵這一兵種的建設給予特別的關注；《明總兵帖》所體現的也正是這一點。此外，《明總兵帖》在藝術上略受唐代顏真卿的影響，運筆嫻熟，使轉遒勁凝重，在較大程度上體現太祖朱元璋書法上特有的雄強筆力。

2、《明大軍帖》【圖6】（北京故宮博物院藏）

此帖書云：

> 大軍自下山東，所遇去處，得到迤北省院官員甚多。吾見二將
> 軍留此等於軍中，甚是憂慮。恐大軍下營及行兵，此等雜於軍
> 隊中，忽白日遇敵不便，夜間遇偷寨者亦不便。況各各皆係省
> 院大衙門，難以姑假補之。親筆至日，但得有椎柄之官員，無
> 分星夜發來布列於南方，觀翫城池，使伏其心，然後用之，決
> 無患已。如濟寧陳平章、盧平章等家小，東平馬德家小，盡數
> 發來。至京之後，安下穩當，卻遣家人一名，前赴彼舊官去處
> 言信，人心可動。朱。

此帖未署年款，據史料記載，此帖係至正二十七（1367）十二月，即將

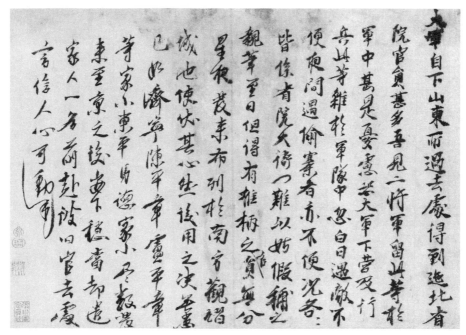

圖6　明太祖朱元璋《明大軍帖》紙本行書 33.7×47.4公分 北京 故宮博物院藏

皇家新風

稱帝的吳王朱元璋寫給北伐軍統帥征虜大將軍信國公徐達、副將軍鄂國公常遇春的一封信。明太祖之所以能創造中國歷史上第一次以南軍北伐成功而奪得天下的事例，絕非偶然。除戰略指導思想正確及徐達、常遇春等將士英勇善戰外，謹慎持重亦是其北伐取得成功的重要原因。從表面上看，《大軍帖》似乎只是一封如何處置投誠人員事宜的信件，實則它寓有很深的軍事韜略。

歷史上，因對投降將士處置不當而導致戰爭失敗的事例很多，最著名的為西元383年的淝水之戰。前秦苻堅以百萬大軍攻打東晉，可謂是投鞭斷流，聲勢浩大。然而他未曾料到留在軍中的東晉降將朱序會臨陣倒戈，乘前秦軍暫退之時，大呼「秦軍敗了」，致使數十萬前秦軍被八萬東晉軍一舉擊敗。明太祖認真吸取以往的經驗教訓，不僅將其所有智慧融入到制訂北伐的戰略謀劃上，而且時刻關心著前方戰局的變化。當時，徐達、常遇春所率領的北伐主力，按其「剪其枝葉，步步推進」的預定布署直入山東，兵鋒所至，無不克捷，遂平定齊地。然大軍所過之

處，收降元朝官員兵將甚多，給軍中造成了隱患。「兵家互勝負，凡百慎前籌」，在逐鹿中原的勝利進軍中，明太祖不斷地探索和思考，運籌於軍旅，從整個戰爭到具體戰鬥，從戰略到戰術，在軍事活動的每個具體環節上，都力保自己立於不敗之地，這是他成為傑出軍事家的重要原因，也是他留給後人的寶貴軍事財富。《明大軍帖》即針對如何妥善處置那些元軍降將，以寫信的形式，明令徐達、常遇春將降將的家小及時送往應天，以免發生變故；這是一個認真吸取以往經驗教訓後得出的作戰策略，特別是北伐作戰更需謹慎持重的軍事思想，因而在中國古代戰爭史上有著重要的意義。《明大軍帖》信文明白曉暢，筆意雄勁，點劃稚拙但行筆流暢，書風瘦勁健拔，頗得自然生動之趣，為目前所見太祖傳世墨蹟中之佳構，對研究元末明軍北伐之軍事形勢和政治方略頗有參考價值。

3、《跋李公麟臨韋偃牧放圖》卷【圖7】（北京故宮博物院藏）

洪武三年（1370）二月，明太祖在觀賞羽林將軍葉昇所獻北宋名家李公麟之《臨韋偃牧放圖》時，回想起當年艱難的跨馬征戰事，以及已退居漠北、但實力仍很強大的蒙古騎兵對新生明政權的重大威脅，感觸頗深，揮筆在該畫卷後題云：

> 朕起布衣，十有九年。方今統一天下，當群雄鼎沸中原，命大將軍帥諸將軍東蕩西除，其間跨河越山，飛擒賊侯，摧堅敵，破雄陣。每思歷代創業之君，未嘗不賴馬之功，然雖有良騎，無智勇之將，又何用也！今天下定，豈不居安慮危，思得多馬牧於野郊，有益於後世子孫，使有防邊禦患備慮間。洪武三年二月二十三日坐於板房中，忽見羽林將軍葉昇攜一卷詣前，展開見李伯時所畫群馬圖，藹然有紫塞之景。於戲！目前盡獲唐良驥，豈問胸中千畝機。

此跋與前兩幅法書作品，猶如一曲氣勢恢弘的戰爭交響曲，一波三折，跌宕起伏，既有北伐戰前集結戰馬的準備工作，又有在北伐作戰中處處

圖7　明太祖朱元璋《跋李公麟臨韋偃牧放圖》（卷後）1370年 紙本行書 北京 故宮博物院藏

需持重之韜略，而其在《臨韋偃牧放圖》卷末所題之跋語，則更清楚地表明太祖對戰爭規律的探索，在一次次的實踐中不斷前進。通過對當年跨馬征戰生涯的遙想，他得出了北方遊牧民族的鐵騎將始終是對新興明王朝的最大威脅這一科學的結論。可以說，在建國初期，明太祖已經將未來的北方防線規劃妥當了。明之開國與歷代多有不同，以往的勝利者往往據有絕對的優勢，而對手則只有招架之功，鮮有反擊的能力。明朝則不同，元順帝退歸漠北後，其軍事實力尚存，手下仍有「引弓之士，不下百萬」，名將擴廓帖木兒（即王保保）尚在。他們虎視眈眈，一心要奪回大都城，光復大元帝國。面對北部仍很險惡的局勢，太祖始終有著清醒的認識，認為新興的明王朝要想得到鞏固與發展，就必須要如盛唐一樣，建立起強大的騎兵隊伍。故除派將主動出擊及建立堅固的北方防線外，他還十分重視馬政的建設，這就是「思得多馬牧於野郊，有益於後世子孫，使有防邊禦患備慮間。」《臨韋偃牧放圖》卷末所語，既

是明太祖尚武興趣的流露，也是他加強邊防武備的表現，其所寓有的深刻軍事內涵與現實意義，亦在於此。該跋在藝術上氣勢雄強，筆墨神采飛揚，與李公麟之《臨韋偃牧放圖》相映成趣，作為大明王朝立國之始祖，其勇奪天下的帝王氣魄，盡寓於書中。

二、明惠帝的「文治」

明太祖晚年以嚴刑峻法殘殺元勳宿將、文人學士十數萬人，嚴重削弱了明朝統治的基礎。其孫惠帝朱允炆繼位後，馬上調整政策，以「仁德治國」取代了「嚴猛治國」。在這個前提下，社會各個方面都開始有了一個極為難得的寬鬆環境。令人遺憾的是，惠帝的文治只推行不到四年，其皇位即被叔父燕王朱棣奪走。寬鬆和諧的社會環境再次遭到破壞，大明王朝重又回到嚴猛治國的軌道。

（一）明惠帝的「四載寬政解嚴霜」

朱允炆即明惠帝（1377－1402），太祖朱元璋之孫，懿文太子朱標之次子（長子雄英早逝），年號建文，是明朝的第二任皇帝。其父朱標生性仁厚溫和，在宋濂等大儒的長期教育下，本有希望成為一代仁主，只可惜這位文雅的太子英年早逝。按照嫡長子繼承制，朱允炆被立為皇太孫。洪武三十一年（1398）明太祖病逝，朱允炆登基為帝。

朱允炆在氣質作風上頗似乃父，非常仁厚，登基之初，即在兵部尚書齊泰、太常寺卿兼翰林學士黃子澄、翰林侍講方孝儒等飽學之士的支持下，一改其祖洪武朝嚴刑酷法的猛政，銳意文治，崇尚禮教。早先，明太祖以武力奪得天下，朝中自然形成重武輕文的局面。洪武時期，文官中除了最早投奔太祖的定遠名士李善長被封為公爵外，最重要的謀士劉基只爵封誠意伯，開國文臣之首的宋濂官階僅為五品。而耿炳文等一批二流將領卻俱被封為侯爵。軍事衙門大都督府的左、右都督官階俱為正一品，都督同知是從一品，而六部尚書卻只是正二品。惠帝有意結束其祖父尚武的政風，首先在朝中大力提升文官的地位，將六部尚書連升兩級，為正一品。同時，大開科舉考試，下詔要求薦舉優通文學之士，

授以官職，且全國行寬政，廢除嚴刑峻法，以至於司法機關論囚比往年減少三分之二。其次是均免賦役，如針對江浙地區賦役過重的情況，特下詔「江浙賦役獨重，宜悉與減免，畝不得過一斗」。另外，惠帝還屢次下詔求言。以上種種有關文治方面的舉措，被明人形容為「四載寬政解嚴霜」，大明朝進入一個極為寬鬆和諧的時期。

極為可惜的是，這種十分美好的社會環境，很快就被明皇室內部的一場戰爭給葬送掉了。

建文元年（1399）七月，燕王朱棣以「尊祖訓、靖國難、索奸臣、清君側」為名起兵，揮師南下，反叛朝廷。這場戰爭打了三年，雙方互有勝負。然由於惠帝心存仁厚，又決策不明，用人不當，這場戰爭最終以燕王朱棣得勝、惠帝失敗而告終。建文四年（1402）六月，燕軍渡江直抵南京城下，谷王朱橞與惠帝的前平燕大軍統帥曹國公李景隆開金川門叛降，宮中火起，惠帝不知所終。成祖登基後，下令革除建文年號，以洪武三十五年取代建文四年；惠帝其弟、其子俱被廢為庶人。至明晚期正德、萬曆、崇禎間，諸臣請續封帝后，及加廟謐，皆下部議，不果行。直到改朝換代，清高宗弘曆在位時，建文帝朱允炆才被追謐為「恭閔惠皇帝」。

（二）明惠帝的書法藝術

史書說惠帝自幼聰慧機智，酷好學習，大凡看過的書幾乎能過目不忘。關於惠帝在書法藝術方面的才能，據《翰林記》載：

洪武三十一年（1398）七月，御書「怡老堂」三大字，賜禮部侍郎兼學士董倫，並髹几、玉鳩杖各一，倫具表謝恩。[34]

可見惠帝是有一定的書法造詣的。只可惜，明成祖攻陷南京後，以變亂祖法為口實，將惠帝剔除帝系。此後，惠帝本人及其統治時期的史事，都成了隨時可加罪於人的話題。在這樣的背景下，惠帝的書法作品在當時就應屬於違禁品，更遑論流傳後世了。

三、明成祖的藝術先導作用

朱棣即明成祖【圖8】（1360－1424），太祖朱元璋第四子，為朱明皇室的第二代，是明朝的第三任皇帝，年號為永樂。洪武三年（1370），太祖分封諸子，他受封為燕王。洪武十三年（1380）正式就藩北平，成為雄霸一方的親王。

明成祖的蓋世武功，僅次於乃父太祖朱元璋；其在藩期間，曾多次奉旨統軍出征漠北，屢建奇功，聲名遠震。後以一隅之地，於建文四年（1402）六月，以武力從侄兒惠帝手中奪得覬覦已久的皇位，登上大明天子寶座。其在位二十二年間，曾五次率軍親征漠北，並於永樂十八年（1420）遷都北平，從而完成軍事的戰略北移，明王朝進入盛世階段。

以往，一提到明成祖，人們想到的或是他馬上天子的赫赫威名，或是其大肆殘殺建文遺臣的暴君形象，而對他在「文治」方面的成就往往多有忽略。其實，僅僅召集三千文士修《永樂大典》一項，就足可為成祖樹立一塊文治的豐碑。此外，他還提拔善書者任中書舍人，安排宮廷畫家在文華、武英、仁智等殿閣掛職，使書畫家有了一個穩定的安身立命之地，從而使宮廷書畫藝術得到恢復與發展。

（一）明成祖與內閣及編書活動

成祖自幼就接受儒家教育，他也像太祖立國之初那樣，廣泛地延攬文士學者，以儒道來治理天下；同時，重武輕文的局面在成祖一朝，亦得到一定程度的改觀。成祖即位之初，名士解縉就從翰林待詔升任本院侍讀，官階由從九品晉升為正六品。不久，解縉、黃淮、胡廣、胡儼、楊士奇、楊榮、金幼孜等名士均被簡選入閣，參議朝廷政務。此一舉措，不僅在政治上為明代日後推行文治奠定了基礎，而且這七位內閣大臣都是當時的書法大家，對成祖朝的書法亦有著很大的影響。

成祖君臨天下後，實施了許多影響後世的文化工程，其中最為著名的就是《永樂大典》的編纂。永樂元年（1403），翰林侍讀學士解縉等人奉旨廣采天下書籍，分類編輯成書，不厭浩繁。次年冬編成一部大型類書，成祖將之命名為《文獻大成》。但成祖並不滿意典籍所包攬的範圍，

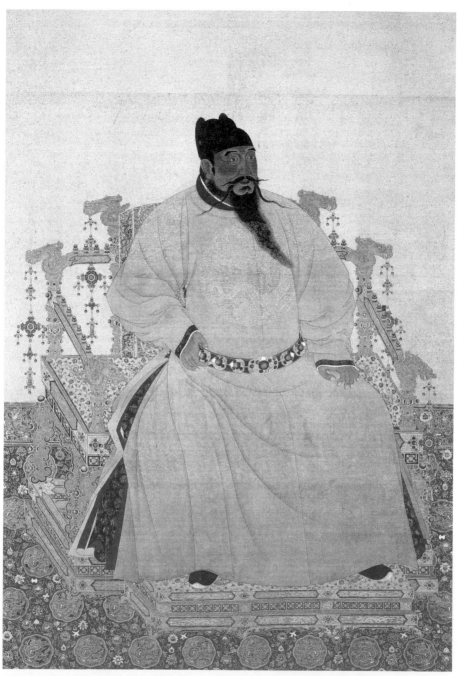

圖8 《明成祖坐像》軸 絹本設色 220×150公分 臺北 國立故宮博物院藏

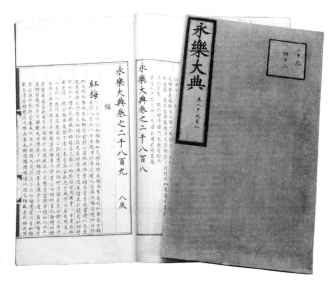

圖9 《永樂大典》
臺北 國立故宮博物院藏

為此又命姚廣孝、解縉等人重修；由於參加該項修書工程的文人學士有三千多人，人們便習慣稱這件盛事為「三千文士修大典」。該大典自有書契以來，凡經、史、子、集、百家、天文、地志、陰陽、醫、蔔、僧、道、技藝等各書無不包羅。永樂五年（1407）書成，成祖為這部亙古未有的巨帙題寫書名為《永樂大典》【圖9】。

《永樂大典》共二萬二千九百三十七卷（其中有凡例、目錄六十卷），總計約三點七億字，可謂中國有史以來第一部綜合性的類書，其搜羅之廣，內容篇目之繁富，卷帙之多，在當時的世界文化領域也是名列前茅的。《永樂大典》初藏在南京文淵閣，成祖遷都北平時，特地下令將其正本運往北平（原稿仍留在南京文淵閣，正統年間毀於火災）。嘉靖四十一年（1562）八月，又謄寫副本一部。正、副本分別藏在文淵閣和皇史宬兩處。此外，成祖還組織編有《古今列女傳》、《孝資事實》、《歷代名臣奏議》、《五經四書大全》、《為善陰騭》等書。成祖之所以熱衷於修書，除標榜文治外，還有對文人進行思想控制的目的。

（二）明成祖與台閣體書法

為迎合上意，成祖朝的閣臣們逐漸形成一種符合皇家審美理想的新

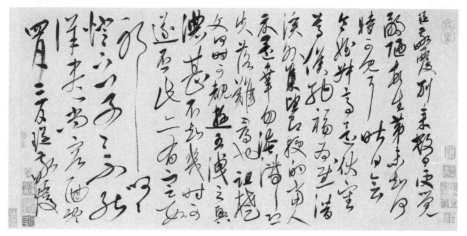

圖10　宋璲《敬覆帖》冊 紙本草書 26.9×54.8公分 北京 故宮博物院藏

型文風，此種文風所反映的是君臣之間的融融之樂，具典質平和、雍容溫雅的特點，人們將其稱之為「台閣體」文學。而與台閣體文學遙相呼應的，則是台閣體書法。明初書法仍直承元緒，主宗趙孟頫，提倡崇古；如危素、俞和、饒介等人的作品，都是元代書風的餘響。然而元代文人的那種灑脫心態，終難為明太祖、成祖這樣的專制之君長期相容，就是在這種時代背景下，內廷中書舍人們筆下的台閣體書法應運而生。

　　明前期的台閣體書法，在太祖朝（1368－1398）已見露端倪。明王朝建立後，在朝的書法家不能不俯就朝廷對書法的要求，即由宋元以來流行的草書，轉而傾心於小楷和篆、隸等規範性書體。於是，開始有人被徵召入宮做御用書家，如杜環、宋璲、詹希元、揭樞等，皆為內廷著名書家，他們以中書舍人的身分，承擔誥敕、典冊、碑區等之撰寫。由於太祖喜歡宋璲一類「如美女簪花」的遒媚之字【圖10】，使得號稱「三宋」的宋璲、宋廣、宋克的書法成為時尚，也成為當時書壇的代表。於是，統治者的審美好尚愈來愈鮮明地在中書舍人的書法中留下了烙印，推進台閣體書法的盛行。據《書林藻鑒》載羅洪光語：

　　成祖好文喜書，書甚奇崛，凡有寵眷，出特恩，必賜親御書。[35]

由此可見，成祖喜好書法，但並不專精於此，只是以之用來激勵宸翰，因此許多善書之士被召入內廷，授中書舍人，台閣體書法遂成為當時書壇的主流。明黃佐（1490－1566）在其《翰林記》中曾云：

> 永樂二年（1404），始詔吏部簡士之能書者，儲翰林給廩祿，使盡其能，用諸內閣，辦文書，一時翰林善書者，有解縉之眞行草，胡廣之行草，滕用亨之篆、八分，沈度、王汝玉、梁潛之眞，楊文定之行，皆知名當世。而三楊用事，各舉所知，以相角勝。[36]

也就是在這個時候，松江府最為有名的書家沈度、沈粲兄弟應詔來到京城，他們婉麗端秀、圓潤平正的書風，極符合成祖的審美趣味，而為其所格外垂青和宣導。

沈度（1357－1434），字民則，號自樂，明代華亭（今上海松江）人。性敦厚，工書法，善篆、隸、真、行書，尤精楷書。洪武中舉文學不就。永樂間以能書入翰林。沈粲（生卒年不詳），字民望，號簡庵，亦華亭人，沈度之弟。永樂時自翰林待詔遷侍讀，進大理寺少卿。與兄沈度同在翰林，時號「大小學士」。擅草書，師法宋璲，以遒麗取勝。成祖將他兄弟二人召至京師，授以學士之職。

成祖十分喜愛沈度的書法，使其「日侍便殿，凡金版玉冊，用之朝廷，秘府頒屬國，必命之書」，每稱其為「我朝王羲之」。[37] 歷代宮廷書畫的興盛與否，與帝王的好尚有極大的關聯，在成祖積極宣導下，沈度工整勻稱、平正圓潤的楷書，成為流行在「館閣」、「中書」間文書的範例，並正式成為明朝開科取士的一項錄取標準，故沈度的這種書體被後人稱之為典型的「台閣體」書法。由於明初文化政策的專制，典型的台閣體書法並不僅限於御用書家的作品，而是流行於明初朝、野之間，上至皇室，下至普通讀書人，俱以這種台閣體書法為宗。也就是說，典型的台閣體書法是明初書法的主體，體現了當時書風的總趨勢和基本特點，故擇其書作之精粹，略述一二。

《敬齋箴》頁【圖11】（北京故宮博物院藏）書寫南宋大儒朱熹取

圖11 沈度《敬齋箴》頁 紙本楷書 23.8×49.4公分 北京 故宮博物院藏

張栻遺志《主一箴》而作的〈敬齋箴〉，款署：「永樂十六年（1418）仲
冬至日，翰林學士雲間沈度書」，係沈度六十二歲時所作。該書婉媚飄
逸，雍容規矩，是台閣體經典之作。

　　《盤古序》軸【圖12】（北京故宮博物院藏）書錄唐代韓愈送李願
〈盤古序〉文。該軸書法結體嚴謹，端莊秀媚，表現出明早期典型台閣
體之風範。

　　關於永樂一朝台閣體書家大盛的情況，楊士奇（1365－1444）在其
《東里續集》中記云：

> 永樂初，召求四方善書士寫外制，又詔簡其尤善者於翰林寫內
> 制，且出秘府所藏古名人法書，俾有暇益進所能。於時孔易
> （即朱孔易）兼工署書，駸駸詹希元，矩度風韻，偉然傑出
> 也。一日上御右順門，召孔易書大善殿匾，舉筆立就，深荷嘉
> 獎，即日授中書舍人。明日有旨，凡寫內制者，皆授中書舍
> 人。蓋善書授官自孔易始。[38]

後來，成祖又出秘府所藏古代名人法帖，供內廷書家學習。上有所好，
下必效焉，當時因善書而授中書舍人官職者頗多。檢清康熙時官修的
《佩文齋書畫譜》，見諸記載的洪武朝中書舍人有十餘人，至永樂朝驟

76

皇家新風

增至三、四十人。宣德朝以後逐漸削減。由此可見，成祖時期（1403－1424）是台閣體書法最盛時期；這段期間，台閣體書法占據當時書壇主要地位。據史書記載，僅編《永樂大典》一項，所任用宗台閣體的書家就有兩千餘人。還有，台閣體書法雖然以楷書為主體，但在其他書體上也有一定的規範。這就涉及到另一個問題，即台閣體書法並不限於中書舍人使用，一些官僚文人，甚至包括在野的書家，他們或因流風所致，或欲參與科舉，也曾受到台閣體書法的制約和影響。即便是解縉、黃淮、胡廣、胡儼、楊士奇、金幼孜等閣臣的書法，也不能因身居高官而排除於台閣體之外。那些朱明皇室子孫們在習練書法的過程中，受到的亦是台閣體書法的教育，具體反映在成祖制定的東宮出閣講學制度上。

圖12　沈度《盤古序》軸
　　　　紙本楷書 133.2×39.2公分
　　　　北京 故宮博物院藏

陽有盤谷盤谷之間泉甘而土肥草木藂茂居民
幽而勢阻隱者之所盤桓友人李愿居之愿之言
于時坐于廟堂進退百官而佐天子出令其在外
執其物夾道而疾馳喜有賞怒有刑才俊滿前道
秀外而惠中飄輕車裾翳長袖粉白黛綠者列屋
天子用力於當世者之為也吾非惡此而逃之是
茂樹以終日濯清泉以自潔採於山美可茹釣於
毀於其後與其樂於身孰若無憂於其心車服不
者之所為也我則行之伺候於公卿之門奔走於
不壽觸刑辟而誅戮僥倖於萬一老死而後心者
與之酒而為之歌曰
維子之宮盤之土維子之稼盤之泉可濯可湘盤
嗟盤之樂兮樂且無央廎豹遠跡兮蛟龍遁藏飲
送子於盤兮終吾生以徜徉雲間沈度書

圖12局部

在皇宮禁城內，對皇子皇孫的教育有著嚴格的規範。明代黃佐記載：

> 凡東宮年八歲，即出閣講學，……侍書官向前侍習寫字，務要
> 開說筆法，點畫端楷，寫畢，各官叩頭而退。

對寫字的要求更為具體：

> 一凡寫字，春夏秋月，每日寫一百字，冬月每日寫五十字。一
> 凡遇朔望、節假及大雨雪、隆冬、盛暑暫停讀書寫字。[39]

此一由成祖本人直接參與制定的宮規，對後代帝王、藩王、宗室的影響
可想而知，可以說，其對皇族書法藝術的發展，實有著深遠的意義。

（三）明成祖與刻帖活動的興起

明代是集帖學之大成的時代，刻帖之風尤勝於往昔。如前文所述，
成祖曾「選舍人二十八人專習羲獻書」，「且出秘府所藏古名人法書，
俾有暇益進所能」。不僅如此，為滿足更多學書者的需求，成祖還學唐
太宗朝弘文館摹拓及宋太宗朝淳化閣摹刻前賢書蹟的方法，由朝廷擇本
為模，求型取法。不少失去實權的藩王及宗室成員為迎合上意，也將興
趣投入刻帖活動中。史載周憲王：

> 勤學好古，留心翰墨，集古名蹟十卷，手自臨摹，勒石名《東
> 書堂集古法帖》。[40]

此帖成於永樂十四年（1416）。周憲王即第二代周王朱有燉（1379－
1439），是太祖第五子周定王朱橚長子。《東書堂集古法帖》取材以《淳
化閣帖》為主，參以《秘閣續帖》，並增以宋、元人書，按時代先後編次
法帖。《東書堂集古法帖》是明代第一部有影響力的刻帖，此風氣一開，
官方、民間刻帖迅速呈燎原之勢。其中，叢帖由於摹刻需耗費鉅資，所
以一些藩王便利用經濟上的優勢，從事叢帖之摹刻。如第四代晉王朱鐘

鉉好博古，喜書法；考慮到絳帖歲久斷脫，因此他就讓世子朱奇源求得舊本，重新刊刻，名曰《寶賢堂集古法帖》。第四代代王朱成煉之姪端懿王朱聰漍，尤好古人篆籀墨蹟，曾親手臨摹六十餘種，勒於石上，稱為《崇理帖》。第三代唐王朱芝址之姪昭毅王朱彌鋠，曾彙集古人法書，名曰《復齋集古法帖》。洪武二十五年（1392），明太祖朱元璋封其第十四子朱楧為肅莊王時，賜他一部宋拓《淳化閣帖》，朱楧將其秘藏，以為至寶，不肯輕易示人。後在第八代肅王朱紳堯、第九代肅王朱識鋐的共同努力下，於天啟元年（1621）刻成此帖，藏於肅王府遵訓閣，故名《遵訓閣本》，又稱《肅府本》或《肅藩本》、《蘭州本》。在朝廷及藩王們的宣導下，民間刻帖亦發展很快，因而明代帖學大盛，「故明人類能行草，雖絕不知名者，亦有可觀。」[41]

（四）明成祖試圖建立翰林圖畫院

成祖也是一位馬上皇帝，在藝術品味上喜歡雄峻、渾厚、茂密、活潑的風格意趣。而沈度的書法、郭純的山水、上官伯達和邊景昭（文進）的花鳥，共同點就是具茂密、大氣、活潑之意趣，頗為契合成祖的審美趣味，故為成祖深愛而盛行朝內外。成祖試圖仿效宋代翰林圖畫院體制，建立明代的翰林圖畫院，以推動宮廷書畫藝術的發展，為此曾遍徵天下知名畫家、畫工至京。據黃淮（1367－1449）《皇介庵集》記載：

> 太宗皇帝入正大統，海寓寧謐，朝廷穆清，機務之暇，遊心詞翰。既選能文能書之士，集文淵閣，發秘藏書帖，俾精其業，期在追蹤古人。又欲仿近代設畫院於內廷，命臣淮選端厚而善畫者充其任。[42]

後雖因其忙於御駕北征，設立翰林圖畫院之舉未能實現，但類似的機構還是建立了起來。據史籍記載，明初已有「畫院」稱謂出現。邱濬（1418－1495）在《重編瓊台稿》〈題林良《畫鷹圖》詩〉中即稱：

仁智殿前開畫院，歲費鵝溪千匹絹。丹青水墨各爭能，誰似羊城林以善。[43]

同時期的徐有貞（1407－1472）在《武功集》〈題肖節之所藏《張子俊山水圖》詩〉中亦云：

先皇在御求名畫，畫院人人起聲價。[44]

錢肅樂（1606－1648）《太倉州志》記：

范暹，字啟東，畫翎毛花竹，永樂中入畫院。[45]

由此可見，明代翰林書畫院雖無其名，卻有其實。對於那些能書善畫的入選者，成祖將他們分別安排在外朝的武英、文華、華蓋、謹身、文淵等幾處殿閣中掛職；在翰林院、工部營繕所、文思院亦有隸屬者。官銜則有各殿閣的待詔、翰林待詔、營繕所丞、文思院使等，如文淵閣待詔陳遠、翰林待詔滕用亨、工部營繕所丞郭純等人。此一時期，供職於內廷的主要畫家還有邊景昭、卓迪、蔣子誠、上官伯達等人，翰林圖畫院雖未能正式掛牌成立，但武英、文華、仁智等殿閣仍具有類似宋代翰林書畫院的功能。成祖時期，台閣體書法進入了鼎盛階段，宮廷繪畫藝術亦得到較大的恢復與發展，這就為宮廷繪畫藝術在日後宣宗時期達到繁盛，打下良好的基礎。

四、朱明皇族習書作畫之風的興起

太祖崛起於民間，早年所受到的文化教育甚少，在平天下的過程中，他充分認識到學習文化的重要性，除自己堅持不懈地學習外，還十分重視其皇子、皇孫們的教育，為他們提供了良好的學習環境，進而將包括書畫在內的皇室文化推向了第一個高潮。

（一）明初內府書畫的鑑藏

　　明初宗室習書作畫的起點是比較高的。從兩方面講，一是他們自幼即受到儒家教育，大多對書畫表示出極大的興趣，有些甚至書畫兼工。二則是太祖將內府所藏一批法書名畫分賜給他們所產生的效應。

　　明初內府收藏書畫的數量是相當可觀的。1368年八月，明北伐軍剛攻克元大都，太祖就下旨給征北大將軍徐達，令其速將所接收的元內府奎章閣法書名畫全部運往南京，交由司禮太監所掌之稽察司管理。今日流傳的若干法書名畫中，上鈐「稽察司」半印，以及前隔水花綾上存有騎縫編號的作品，俱為明初內府收藏過的明證。明成祖遷都北平後，其首席謀士姚廣孝曾為庋藏鑑別，滕用亨徵為供奉翰林中書，亦為內府書畫鑑定真偽，明初內府初具規模。

　　明朝建立後，太祖充分利用其內府豐富的收藏，將大批法書名畫賞賜給諸子，是朱明皇族習書作畫之風得以迅速發展的重要原因之一。皇子成年封王就藩時，太祖多賜宋拓《淳化閣帖》，對於提高朱氏子孫的書畫水準起到重要的作用。據太祖第三子晉恭王朱棡的後人朱奇源（1450－1501）在其《寶賢堂集古法帖》序中云：

　　予高祖恭王幼好法書，初之國時，太祖高皇帝賜前代墨本甚多，曾祖定王蒙高皇帝命中書舍人詹希元教字書，故睿翰重於當代。是以祖憲王暨父王俱嗜書學，數世以來，無問古今，但字之佳者，兼收並蓄，所積益富。予於侍膳問安之暇，亦留心於古人筆墨，間每令侍者取古今名人真跡法帖張於左右，終日睇視潛玩。……於是取魏晉以來諸家字帖，凡心之所欲者，或臨或模，自幼至今，不下萬餘紙，遂頗識古人意處。間有古今名人奇帖來獻者，或點畫之是否，刻鏤之工拙，亦頗能辨其真偽。或得真者，不啻隋珠趙璧，終日把玩，不忍釋手。遂成愛書之癖，日積月累，前後左右，森然充牣於几案間者，皆古今字畫也。性樂乎此。他俱不能易，自笑如蠹魚出入書中，終老是鄉矣。[46]

太祖將大批內府所藏法書名畫分賜給諸子，在客觀上為朱明皇族書畫之
風的興起，起到了積極的宣導作用；朱明皇族雅好書畫人數之眾多，分
布地區之廣泛，在中國歷史上也是前所未有的。尤其在成祖繼位後，藩
王們軍權盡失，在政治上受到嚴格的限制。為免遭君王猜忌，這些天潢
宗室們紛紛轉而追求風流好文的雅致生活，其中許多人更將從事書畫活
動作為他們文化生活中的重要內容，朱明皇族書畫就是在這種歷史背景
下興盛發達起來的。

（二）太祖諸子的藝術成就

朱明宗室有一位沒有被載入書史的重要人物，就是太祖長子 —— 懿
文太子朱標（1355－1392）。朱元璋稱吳王時，便立其為世子。洪武元
年（1368）被立為皇太子。朱標溫文儒雅，深得太祖信任，本有希望成
為一代仁君，可惜英年早逝，還沒來得及繼承皇位，便先於父皇在洪武
二十五年（1392）病死，年僅三十八歲，諡懿文。惠帝即位後，追尊為
孝康皇帝，廟號興宗。成祖登基後，廢其帝號，仍改稱其為懿文太子。
由於政治等方面的原因，對朱標習書的記載甚少。北京故宮博物院現藏

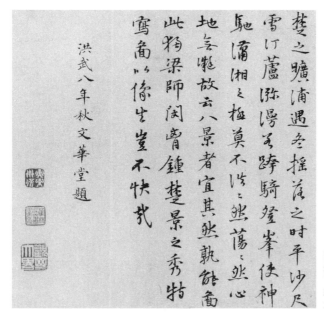

圖13
朱標《跋梁師閔蘆汀密雪圖》卷
1375年
紙本行楷書 26.5×21公分
北京 故宮博物院藏

有兩幅宋畫，一幅是北宋梁師閔的《蘆汀密雪圖》卷，另一幅是北宋佚名《江山秋色圖》卷，兩卷後尾紙均有一則款署為「洪武八年秋文華堂題」的行楷書跋【圖13】。文華堂即懿文太子朱標的室名。兩跋均係洪武八年（1375）秋所題，朱標時年二十一歲。通篇筆法輕靈俊逸，無雄強之體勢，給人以瀟灑自如之感，顯示出其不凡的書法造詣。

晉恭王朱棡（1358－1398）是太祖第三子，早年頗受恩寵，洪武三年（1370），十三歲的他被封為晉王。洪武十一年（1378）就藩太原。曾多次率師遠征蒙古，大將穎國公傅友德等俱受其節制。後因行為驕縱，甚至一度陰謀謀反，從而受到太祖的痛責和疏遠，後憂怨而死。他少而聰穎，雅好詩文書法。學文於宋濂，書法則師杜環，嘗命臣僚集鍾王帖中散佚之字編成文句，拼千字文刻石傳世。《行書詩》軸【圖14】（北京故宮博物院藏），據朱棡自題，可知此書是贈給趙大尹的。趙大尹不知何許人也，待考。該詩軸書法行筆自然流暢，結體用筆均師法杜環，且頗得神似，當為朱棡書法成熟期之佳作，表現當時宗室成員追求古意的審美觀。

圖14 朱棡《行書詩》軸
紙本行書 228.5×51.5公分 北京 故宮博物院藏

周定王朱橚（1361－1425）是太祖第五子，洪武二十二年（1389）曾因私自離開藩國去鳳陽，而被太祖切責，並令留居京師，令世子朱有燉攝理府事，洪武二十四年（1391）始敕歸藩。惠帝即位後，又因他是燕王朱棣同母兄弟的緣故，以「謀逆」罪將其逮捕，禁錮於京師。建文四年（1402）燕軍攻克南京城後，他才被放出，恢復爵位。永樂三年（1405），因違犯禮法，成祖賜書切責，要他「行事存大體，毋貽人譏汝。」永樂十九年（1421），他被召入京城，成祖把別人揭發他準備謀反的罪狀拿出，他無言可辯，受到了革去三護衛的處罰。從那以後，他徹底從權力角逐中逸出，專注於學問。朱橚能詞賦，又寫得一手好字。曾根據元朝宮中逸事，寫有《元宮詞》百章；又以國土夷曠，庶草繁蕪，摭其可佐饑饉者，得四百餘種，躬自繪圖而注疏之，作《救荒本草》四卷，對植物學有所貢獻。其子朱有燉、朱有光、朱有爌等在書畫方面上成就亦頗為顯著，可見家學的藝術感染力。

　　湘獻王朱柏（1371－1399）是太祖第十二子，洪武十一年（1378）被封為湘王，自號紫虛子。他文武全才，涉獵廣博，讀書常到半夜；臂力過人，善使弓馬刀槊，馳馬若飛；在藩開景元閣，校讎圖書，其行軍時還帶著大量圖書閱讀，到山水勝處，往往徘徊終日，刻石記事。詩歌豐腴，書法遒勁。他還擅長書畫，尤喜以兒童生活為題材作畫。

　　遼簡王朱植（1377－1424），太祖第十五子。初封衛王，洪武二十五年（1392）改封遼王。永樂二年（1404）移駐荊州。擅畫人物。

　　寧獻王朱權（1378－1448），太祖第十七子，洪武十四年（1381）封寧王，自號臞仙，駐大寧，永樂元年（1403）改駐南昌。他博學多能，善書法，頗嫻丹青，撰有《通鑒博論》、《漢唐秘史》等數十種。

（三）太祖孫輩的藝術成就

　　周憲王朱有燉（1379－1439），是太祖第五子周定王朱橚長子。博學善書，曾集古名蹟，手自摹臨，勒石傳世，名曰《東書堂集古法帖》。其所繪盆中牡丹，亦極有神態。

　　永寧王朱有光，是周定王朱橚第六子。善畫牡丹，極為精彩。

　　鎮平王朱有爌，是周定王朱橚第八子。工書，通畫理，善寫菊，有

菊譜圖。

朱遜煊，號草軒，是太祖第十三子代簡王朱桂之子。善擘窠大字，尤工寫竹，時共珍之。

安塞王朱秩炅，是太祖第十六子慶靖王朱㮵季子，好讀書，精楷書，自稱滄州野客。

（四）朱明家族第一位女書家

楊妃，是明太祖朱元璋之妃。《續書史會要》稱其「書法師趙文敏，頗得筆意，但偏鋒耳。」[47]皇宮內，后妃書畫家的出現，在很大程度上決定了下一代皇室書畫家的藝術起點；楊妃不僅是明宮中最早的一位女書法家，而且還是皇十七子寧獻王朱權的生母。在朱明眾多的封藩中，第十七支寧藩家族在書畫領域上所取得的藝術成就是最高的，影響也是最大的。其九世孫朱耷（八大山人）在明亡後淪為遺民，然其書畫遠播大江南北，對中國近現代畫壇產生了深遠的影響。

肆、明朝中期朱明家族的藝術活動

明朝中期特指洪熙、宣德、正統、景泰、天順、成化、弘治七朝（1425－1505），歷時八十年。

這段時期，在仁、宣二帝及文官集團的不懈努力下，明朝政治終以全面「文治」取代以往的「猛政」，並進而將大明王朝推入鼎盛時期。後雖有英宗土木堡之敗，憲宗時權宦專權，但孝宗登基後，又重振朝綱，使明王朝再得中興。政治局面的較為穩定，周邊環境的相對安寧，社會經濟的日益繁榮，益發勾起內廷與各地藩王、宗室們詩文書畫的雅興。更為重要的是，這一時期的最高統治者宣宗、憲宗、孝宗，除了著力於自身對書畫藝術的追求外，還推波助瀾朝野間的書畫藝術活動。於是，包括皇室繪畫在內的宮廷文化也進入繁盛時期。

一、明仁宗的「文治」

（一）明仁宗與「文官治國」

朱高熾即明仁宗【圖15】（1378－1425），成祖朱棣的長子，為朱明皇室的第三代，年號洪熙，是明朝的第四任皇帝。朱高熾在洪武二十八年（1395）被冊封為燕王世子，「靖難之役」起，他與僧道衍（姚廣孝）督軍萬餘留守北平，屢次挫敗官軍的進攻，守住北平城。永樂二年（1404），被正式冊立為皇太子。成祖五次遠征漠北，朱高熾都奉命監國。永樂二十二年（1424）八月，登基為君。在執政不到一年的時間裡，他對其父祖那些過於嚴峻的政策進行大幅度的調整，實行仁政，從而使包括書畫在內的皇室文化開始有了一個寬鬆的政治氣氛與文化環境，明王朝進入一個新的發展階段。

在明代皇帝中，仁宗朱高熾與惠帝朱允炆均以仁慈寬厚、革除前朝猛政、推行文治、力圖給臣民一個寬鬆和諧的環境而青史留名。然惠帝的寬政只推行了不到四年，其政權即被皇室內部的一場戰爭所吞沒，大明朝重又回到了嚴猛治國的軌道；而仁宗朱高熾的文治政策最終卻取得了成功，其原因何在呢？

惠帝仁柔少斷，所依賴的重臣黃子澄、齊泰、方孝儒等又書生氣十足，缺乏治國應變的能力，又誤用紈絝子弟李景隆統軍，故其失敗也就

不足為怪了。而仁宗朱高熾除本身
具有傑出的才能外，還得到文官集
團的鼎力相助，才取得最終的勝
利。

　　成祖常懷廢長立幼之意，其次
子漢王朱高煦亦利用父皇的寵愛，
而常懷害兄謀奪儲位之心，於是引
發一場持續二十多年的奪嫡與反奪
嫡之爭。在這場鬥爭中，朝臣們大
體分成了兩派。以蹇義、夏原吉、
金忠、解縉、楊士奇、楊榮等為代
表的文官集團堅決主張擁立皇長子
朱高熾為皇太子；而以淇國公丘
福、駙馬都尉王寧為首的原靖難
軍中諸將則主張廢長立幼，立次
子朱高煦為皇太子，兩派鬥爭異

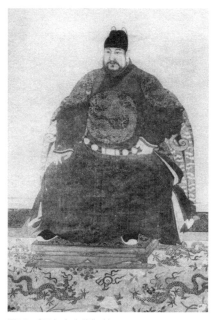

圖15 《明仁宗坐像》軸
絹本設色 111.2×76.7公分
臺北 國立故宮博物院藏

常激烈。在文官集團與兩位貴人的鼎力相助下，朱高熾多次挫敗了二弟
漢王朱高煦及三弟趙王朱高燧奪嫡陰謀，保住儲君之位。永樂二十二年
（1424）七月，成祖病逝在征伐北元的軍中。得到楊榮傳信後，朱高熾
立即採取果斷措施，在加強北京守衛的同時，命人火速持其書，「諭隨征
大營五軍總兵官，先委陳懋、薛祿率原隨駕精壯三千馬隊馳回京，若
不能動，即於各營選精壯一萬馬隊還京。」[48] 八月，朱高熾登基為帝，
是為仁宗。

　　在這場反奪嫡的鬥爭中，始終站在朱高熾身旁、助其成就大業的那
兩位貴人，不是別人，正是他的太子妃張氏（即後來的誠孝皇后）和長
子朱瞻基（即後來的明宣宗）。據《明史》記載：

　　後（張氏）始為太子妃，操婦道至謹，雅得成祖及仁孝皇后
　　歡。太子數為漢、趙王所間，體肥碩不能騎射。成祖恚，至減
　　太子宮膳，瀕易者屢矣，卒以後故得不廢。[49]

相傳成祖與徐皇后曾小宴於內苑，太子朱高熾在旁侍候。成祖見到長子甚感不悅，指著張氏說：「此佳婦，他日當承我家，脫微此，廢爾久矣。」[50] 而朱高熾的長子朱瞻基在這場反奪嫡鬥爭中所起的作用則更大，可謂是舉足輕重。《明史‧宣宗本紀》記載：

仁宗為太子，失愛於成祖。其危而安，太孫蓋有力焉。[51]

長子朱瞻基充分利用成祖對自己的那分特殊情感，對挫敗漢王朱高煦、趙王朱高燧的奪儲陰謀起到他人難以替代的作用，從而保住了其父的儲君之位，也為自己以後得承帝位奠定了基礎。

　　據《明史》記載，在朱瞻基出生的前一天晚上，他的皇祖朱棣（時為燕王）曾經作了一個夢，夢見太祖將一個大圭賜給他，大圭上鐫著「傳之子孫，永世其昌」[52] 八個大字。在古代，大圭象徵著權力，太祖將大圭賜給朱棣，正說明要將江山傳給他。朱棣醒來後，將夢中的情景告訴身邊的徐妃，徐妃也認為夫君所做的夢是「子孫之祥」。[53] 第二天早晨，有人來通報長孫降生了。朱棣馬上意識到：難道夢中的情景正印證在孫子的身上？他馬上跑去看孫子，只見小朱瞻基長得非常像自己，而且臉上有一團英氣。朱棣看後非常高興，這件事對他以後下決心發動靖難之變也有很大的作用。永樂初年，成祖屢次欲立次子朱高煦為皇太子，眾臣勸解無效，唯獨翰林學士解縉的一句「好聖孫」，[54] 使得素不為成祖所喜歡、而為文官集團所擁護的朱高熾被立為皇太子。此段記載，反映了朱瞻基的出生在這場反奪嫡鬥爭中所起的作用是很大的。永樂九年（1411），朱瞻基被成祖立為皇太孫，時年十三歲。在成祖的心目中，長孫朱瞻基已完全取代了漢、趙二王，成為大明帝國的「候補皇帝」。到了此時此刻，其父朱高熾才輕輕地鬆了一口氣。

　　朱高熾雖十八歲即被封為燕王世子，二十八歲被立為皇儲，在靖難戰爭中，他也曾督軍萬餘，挫敗了李景隆所率領五十萬官軍的進攻，保住北平城。然其有儒雅之風，體態肥碩，不能騎射，故不為馬上皇帝成祖所喜。父親總是喜歡像自己的兒子，這並不奇怪。至於次子朱高煦長得英俊，其勇武之氣與成祖相近，且他在靖難戰爭中衝鋒陷陣，屢立戰

功，還曾幾次救過成祖，所以成祖多次想廢掉長子朱高熾，立朱高煦為皇儲。於是，一場歷經二十餘年的奪嫡與反奪嫡之爭在成祖一朝展開，朱高熾儲君地位幾不得保。

在《明仁宗實錄》裡有這樣一段記載可佐證此事。靖難之役期間，朱高煦曾在成祖面前陷害長兄：

兄誠孝，但在太祖時果與太孫（指惠帝）善也。[55]

恰逢此時，惠帝派使節持書信至北平，以封王之位爭取朱高熾歸順朝廷，幸得朱高熾及時識破此反間之計，下令將使者綁起，與惠帝之信原封不動地送至乃父軍前，從而挫敗了惠帝的計謀，避免一場父子相殘的悲劇。此外，朱高熾之所以能度過重重險阻，保住儲君之位並得登大寶，還有賴以吏部尚書蹇義、戶部尚書夏原吉、兵部尚書金忠、翰林學士解縉、楊士奇、楊榮等為代表的文官集團強有力的支持。這些文臣們無論在智謀上、還是在勇氣上，都遠勝於那些將軍們。夏原吉、楊士奇、黃淮、楊溥等文臣為力保太子，都曾入過大牢，其中黃淮、楊溥為此坐牢長達十年之久，一代才子翰林學士兼右春坊大學士解縉甚至為此獻出寶貴的生命。

明仁宗是一位開明仁厚的君王。他早年受儒家學說影響很深，又親眼目睹嚴猛治國被推向極端所造成的惡果，加之在二十多年的儲位之爭中，他與文臣產生了深厚的感情，因而其文治思想亦是在那場反奪嫡鬥爭中形成並得以完善。他登基後，一改乃父成祖對大臣動輒下獄的作法，斷然決定以行文治來取代以往太祖、成祖的恐怖政治。他首先下令釋放被成祖逮捕下獄的一大批文臣如夏原吉、楊溥、黃淮等，恢復其原有官職；並先後賜給蹇義、楊士奇、夏原吉、楊榮、金幼孜等有治國之才的文臣銀章各一枚，上面刻有「繩愆糾繆」字樣，告誡他們要齊心協力參與朝政，若君王有錯，他們可以用此印密封進呈。到宣德朝時，明朝國力之所以迅速達到鼎盛，首先當然是宣宗的雄才偉略，然而仁宗的奠基之功也是至關重要的，因為他改變了明初的政策，扭轉了整個國家的不利局面，而且還為其長子宣宗留下一個極好的治國班底。除此之

外，仁宗的另一驚人舉措是為惠帝遺臣平反，稱「方孝儒輩皆忠臣。」下令盡赦齊泰、黃子澄等諸臣家屬，給還家產。仁宗在位期間，還實行舉賢選吏、整頓吏治以及恤民免稅、停罷寶船和各種採辦以紓民力等諸多重大舉措，取得良好的效果。僅短短幾個月，明朝政治開始脫離君主獨裁，文官治國制度得以確立，「息兵養民」政策取得初步的成功。

（二）明仁宗頗具「文治」色彩的書法藝術

仁宗幼時即喜愛讀書，成人後雖習得一身武藝，然其興趣所在始終仍在儒家經典及書法上。明顧起元（1565－1628）曾云：

> 御書之美，乾文奎畫，落在人間，榮光異氣，眞有輝山川而賁草木者。[56]

《書史會要續編》載：

> 仁宗萬機之暇，留意翰墨，嘗臨《蘭亭敍》帖賜沈度。意法神韻，唐之太宗不能過也。[57]

從這些記載可以看出，仁宗的書法主要是受東晉王羲之《蘭亭序》的影響，而且造詣匪淺。

仁宗在位時間甚短，僅短短十個月，其傳世墨蹟亦多為這一期間所書。由於這些墨蹟所書內容多與當時中樞政治的改革有著密切的關係，故其兼具藝術和史料的雙重價值，尤以史料價值更顯珍貴。北京故宮博物院收藏的明代宮廷法書中，有一明代三帝雜書冊（七開），其中四開為仁宗行書墨蹟，俱為其執政後不久所書。這些墨蹟在體現仁宗書法基本特徵的同時，也是探討明王朝從紛爭的政治草創格局，向穩定守成的文官治國制度方向轉變的可貴資料。

第一開【圖16】書云：

> 敕，吏部：安遠侯、楊武侯、平江伯俱與世襲侯伯。故敕。

十二月二十七日。

鈐「中和之璽」朱文印。對開
書云：

> 著吏部照令定贈諡施
> 行。朱（畫押）。

亦鈐「中和之璽」朱文印。
根據款識內容，可知此二開
作於永樂二十二年（1424）
十二月，是仁宗登基數月後
下給吏部的一道關於恩賞朝
中三位名將的敕諭。安遠侯
即柳升（？－1427），懷寧
人，襲父職為燕山護衛百

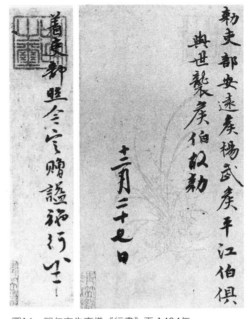

圖16　明仁宗朱高熾《行書》頁 1424年
紙本行書 26.5×14.5公分
北京 故宮博物院藏

戶，曾參與大小數十餘戰事，累遷左軍都督僉事。永樂初年被封為安遠
伯。永樂七年（1409）被封為安遠侯，仍世伯爵。仁宗即位後，命其掌
右府，加太子太傅。宣德二年（1427），在征安南之戰中，因輕敵誤中埋
伏而死。[58] 至於楊武侯，在太祖、成祖朝均未見有此封爵，據史料分析
或為陽武侯。陽武侯即薛祿（？－1428），膠人。因排行第六，故軍中呼
曰：「薛六」。既貴，乃更名「祿」。靖難之役爆發後，他以卒伍跟從燕王
起兵，屢建奇功，歷任指揮僉事、指揮同知、都督僉事、都督同知、右
都督。永樂十八年（1420），授奉天靖難推誠宣力武臣，封陽武侯。仁
宗即位後，命掌左府，加太子太保，予世券。是年，佩鎮朔大將軍印，
巡開平，至大同邊。宣德三年（1428）七月卒，贈鄞國公，諡忠武。據
《明史》評云：

> 「靖難」諸功臣，張玉、朱能及祿三人為最，而祿逮事三朝，
> 歸然為時宿將。[59]

另一位平江伯即陳瑄（？－1433），字彥純，合肥人。父陳聞，以義兵千戶歸太祖，累官都指揮同知。後陳瑄代父職，於建文四年（1402）率江防舟師迎降燕師，燕王朱棣遂得以渡江。成祖即位，封其為平江伯，以總兵官身分總督海運。仁宗曾降敕獎諭於他，賜券，世襲平江伯。宣德八年（1433），死於任上，被追封為平江侯。[60]

如上文所述，由於特殊的經歷，仁宗與文臣有著很深的私人感情。成祖一死，他馬上下令釋放夏原吉、楊榮、楊溥、黃淮等人，恢復其原有官職，並且以變通的方式提拔重用他們，最大限度地提高他們在朝中的地位，從而加快推進文官治國的步伐。明仁宗與明惠帝不同，他是一位極為成熟老練的政治家，具有豐富的治國經驗。此二箚反映

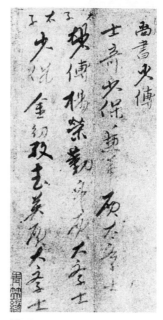

圖17
明仁宗朱高熾《行書》頁
紙本行書 25×12公分
北京 故宮博物院藏

的是仁宗在破格提拔與重用文臣的同時，並沒有忘記安撫那些名將們，時薛祿、柳升二人分掌左、右二軍都督府，陳瑄掌管漕運，俱兵權在握，仁宗給予他們尊貴的地位及豐厚的俸祿，贏得他們的擁戴，從而減少推行文治的阻力。

第三開【圖17】書云：

尚書少傅、士奇少保兼華殿大學士、太子少傅楊榮勤（謹）身殿
大學士、太子少保金幼孜武英殿大學士。

楊士奇、楊榮與金幼孜俱為仁宗最信任的文臣。他們在永樂時期即為最重要的內閣之臣，然其品級最高的也只為正五品，遠比那些二品尚書、三品侍郎低。為迅速提高他們的政治地位，仁宗推行一套兼職體系。他任命楊士奇為禮部左侍郎兼華蓋殿大學士，楊榮為太常寺卿兼謹身殿大學士，金幼孜為戶部侍郎兼武英殿大學士。不久，仁宗還恢復建文、永

樂間罷廢了的公孤官，進楊士奇少保，楊榮太子少傅，金幼孜太子少保。尚書為正二品，侍郎為正三品，而少傅、少保則為從一品，仁宗以此變通之手法打破了太祖、成祖年間內閣的基本格局，使內閣許可權發展到一個新的階段，明初政治走上文官治國的軌道。

第四開【圖18】書云：

斑龍珠丹，能治尾閭不禁，善補玉堂關血。食前，溫酒吞下五、六十九。七月二十日。尚書蹇義收。

此開是仁宗送給吏部尚書蹇義治病的藥方。從款識可知此書作於永樂二十二年（1424）七月二十日，是仁宗正式即位前（時成祖已病故在北征途中）寫給吏部尚書蹇義的一個藥方。蹇義，字宜之，四川巴縣人。洪武十八年（1385）進士，授中書舍人。惠帝即位，破格提升他為吏部右侍郎。歷任成祖、仁宗、宣宗三朝吏部尚書。蹇義與夏原吉、楊榮、楊士奇、金幼孜等人均為仁宗最為重用的文臣，以他們為核心組成的文官執政班子，在仁宗、宣宗兩朝起到重大的作用。此開墨蹟表達了仁宗與這位三世老臣不同尋常的君臣關係。

此外，北京故宮博物院還藏有仁宗的兩幅《行書敕諭》頁，是其執政初期親筆所書，涉及的是當時朝中一些重要的人事任命，對研究當時歷史有著重要的價值，可以說是上述四開墨蹟的補充，尤為珍貴。其一【圖19】書云：

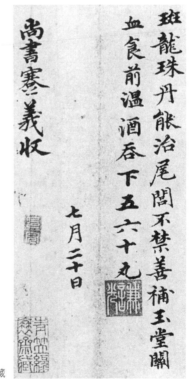

圖18　明仁宗朱高熾《行書》頁 1424年
　　　 紙本行書 25×11公分 北京 故宮博物院藏

敕吏部黃淮陞少保，户部尚書、學士如故；楊士奇前官如故，
陞兵部尚書；金幼孜亦前官如故，陞禮部尚書；俱支三俸，給
授誥命。已故少詹事鄒濟、贊善（徐善）述贈太子少保，賜
謚授誥命。南京六部等衙門，應得誥命者，俱與在京官同。古
樸陞南京户部尚書，蔚綬南京禮部尚書，湯宗南京大理卿，故
敕。洪熙元年（1425）正月五日。

此帖除楊士奇等升任尚書外，還特別交待留都南京六部任職官員的品級
問題。自成祖遷都北京後，南京是所謂「留都」。在那裡設有吏、户、
禮、兵、刑、工六部及都察院等中央政府機構，品級待遇與朝廷相應機
構同，太平年間為安置年高德勁官員之閑所；一旦京師有變，則可為臨
急應變之依託。其二【圖20】書云：

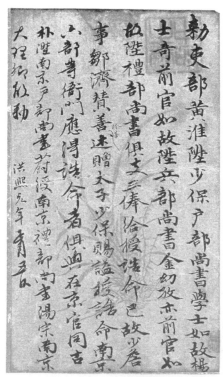

圖19　明仁宗朱高熾《行書敕諭》頁 1425年
紙本行書 26.5×14.8公分
北京 故宮博物院藏

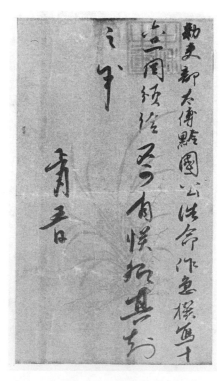

圖20　明仁宗朱高熾《行書敕諭》頁 1425年
紙本行書 26.5×14.8公分
北京 故宮博物院藏

敕吏部太傅黔國公誥命，作急撰寫，十六日一同頒給，不可有悞，卿其知之。朱（畫押）正月五日。

黔國公即沐晟（1368－1438），字景茂，鳳陽定遠人。西平侯沐英之子，歷官後軍左都督。洪武三十一年九月（1398）嗣西平侯爵。永樂三年（1405），論功晉封為黔國公。他勇冠全軍，戰功累累，歷事太祖、惠帝、成祖、仁宗、宣宗、英宗六朝，是明前期鎮守西南邊疆的統帥。仁宗此兩頁皆鈐有洪熙「中和之璽」印，由內容觀之，至此時，以六部行政長官兼大學士的文官內閣執政體制初步形成。

　　總之，仁宗的這六開親筆之書，看似不甚經意，然其用筆圓潤，受《蘭亭序》影響較深，表現出較高的藝術功力。此外，它們對瞭解明初政治由嚴猛治國向文官治國制度轉變之過程，有著極為珍貴的史料價值。

二、明宣宗的藝術成就

（一）明宣宗的藝術活動

　　明宣宗朱瞻基一朝（1426－1435）歷時雖僅有十年，只占大明王朝存在的二十七分之一，然其在明帝國的歷史上卻占有著相當重要的位置。明宣宗秉承祖、父輩之餘蔭，勵精圖治，將大明江山治理得井井有條，從而譜寫大明帝國最為光輝燦爛的新篇章。時文官治國的局面已全面形成，周邊環境大為改善，社會經濟得到空前的發展，出現了繼漢代「文景之治」、唐代「開元之治」之後的又一個盛世局面，明王朝被推向全盛的高峰。

　　那麼，在這一盛世時期，作為皇室的朱氏一族在文化領域有何作為呢？在這一時期，宮廷文化發展得很快，而明宣宗則無疑是宮廷文化的主力和旗手。他能親自投身於書畫創作，以九五之尊的身分及超常的藝術天分，將包括書畫在內的皇家文化推進到空前繁盛的局面。其中，宮廷繪畫的盛況幾乎追上北宋末年的宣和畫院。這個時期，宮廷繪畫的發展是較為全面的，在山水畫藝術方面，江浙一帶擅長南宋馬（遠）、夏

（珪）畫法的高手被大批徵召入宮，遂使南宋「院體」畫風很快得以風靡天下。同時，北宋李（成）、郭（熙）派的畫風在宮內亦得到一定的拓展，進而形成融南、北宋於一體的明代「院體」畫風。在花鳥畫藝術方面，其所取得的成就則更為顯著，不僅發展出多種風格樣式，還各自成派，對後世產生較大影響。在民間，「浙派」的興起，也間接地得到明宣宗的鼓勵，遂與宮廷繪畫遙相呼應，共同構成明前期主宗南宋院體的藝術潮流。

1、明宣宗治國之策的選擇與實施

明宣宗【圖21】（1398－1435），是仁宗朱高熾的長子，為朱明皇族的第四代，年號宣德，是明朝的第五任皇帝。他自幼聰穎，喜好讀書，其過人的才氣及具備騎射武藝的膽識，深得祖父成祖朱棣的寵愛。如前文所述，其父朱高熾得以保住太子之位，並最終承繼帝位，在很大程度上正得益於成祖對這位嫡長孫的特殊感情。洪熙元年（1425）六月，朱瞻基登基，自此開啟他輝煌的帝王事業。

我們讀明史可以看到這樣一種現象，在明初四帝之中，第一任太祖皇帝朱元璋與第三任成祖皇帝朱棣俱為馬上天子，具雄偉之略，他們均以嚴刑峻法治國，實行恐怖政治，對朝臣動輒逮捕，甚至殺害。而第二任惠帝皇帝朱允炆與第四任仁宗皇帝朱高熾則都為守成之主，又均以「仁厚」著稱，他們力改前朝猛政，推行仁政，試圖給臣民一個寬鬆的生存環境。然惠帝的文治政策僅推行不到四載，其皇位即被叔父燕王朱棣奪走。仁宗的文治政策也實施了不到一年，仁宗即因病而逝。面對皇祖與皇父兩種截然不同的治國策略，第五任皇帝宣宗朱瞻基登基後，是承續祖父抑或父皇？我們當可發現，他兼取兩者，既有祖父成祖猛政思想的影響，又更多地受父皇仁宗與蹇義、金忠、楊榮等師長們文治思想的影響。

宣宗自幼受到祖父成祖的刻意培養，當時還為燕王的朱棣把他的降生看作是自己受命於天的象徵，更鼓起其起兵奪位之雄心。稍長，成祖又特別為他安排一個由朝內名臣太子少師姚廣孝、吏部尚書蹇義、兵部尚書金忠、侍講楊榮等組成的班子，負責他各方面的學習。成祖還親自

用言傳身教來影響朱瞻基，在其巡幸北京時，攜之同行；遠征漠北時，亦令之同往，使朱瞻基接受戰陣的歷練；此外，或令其在戶部尚書夏原吉輔佐下留守北京，培養他處理國事的能力。在成祖的教育下，朱瞻基兼資文武，頗具人君氣象。永樂九年（1411），成祖朱棣又親立年僅十三歲的朱瞻基為皇太孫。由此看來，宣宗深受祖父成祖的影響，又十分崇拜太祖皇帝朱元璋，故其承續祖父成祖治國方略的可能性似乎是比較大

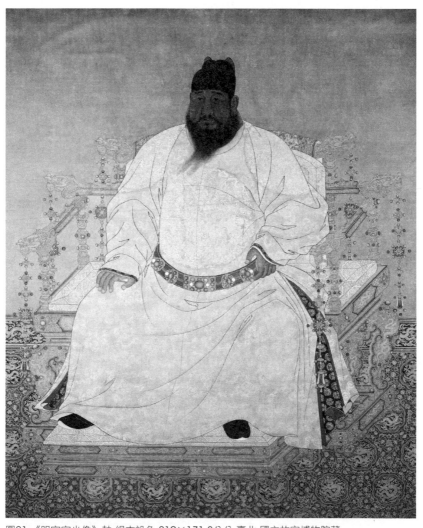

圖21 《明宣宗坐像》軸 絹本設色 210×171.8公分 臺北 國立故宮博物院藏

的。然而，發生於成祖朝的皇室內部「奪嫡之爭」，卻對宣宗的選擇產生更為重要的影響。如前文所述，在成祖朝中有兩股政治勢力：一是文官集團，這些人曾為保住仁宗朱高熾儲君之位、並順利登上皇帝寶座立下過汗馬功勞，而且其中不少重要人物還曾是宣宗的師長。另一股力量則為原靖難之軍中諸將，他們是成祖的嫡系，主張廢長立幼，立能征善戰的漢王朱高煦為皇儲。故仁宗即位後，文官集團備受重用，武將集團權力則受到限制。到了宣宗登基後，其兩位叔叔漢王朱高煦、趙王朱高燧仍在虎視眈眈，陰謀奪取皇位。在這種歷史背景下，宣宗治國只能選擇承繼父業，重用那些堅決支持父子兩人的文官集團，繼續推行文治，而不可能依靠那些武將們，行恢復祖父猛政之舉。如此一來，明王朝在宣宗朝並沒有重新回到太祖、成祖時期君主獨裁的舊軌道上去，且「文官治國」的思想在大明開始深入人心，並形成一種新的政治格局。

2、明宣宗多方面的藝術愛好及其成就

　　明宣宗是一位傑出的政治家，也是一位集詩、文、書、畫於一身的藝術全才。他重視文化、文藝的作用，喜歡附庸風雅，鼓勵與宣導藩王、宗室及大臣們多習詩文書畫，這也是他推行以文治國的一個方面。基於此，他成為明代一位具有較高文化素質的帝王。

　　明宣宗之所以對書畫藝術產生濃厚的興趣，與他所處的時代和環境有著密切的關係。明代立國之初，沈希遠、趙原、王仲玉、周位、盛著、陳遇、陳遠等內廷畫家各以其不同的風格特長，影響著當時的畫壇。至成祖時，則試圖仿效宋代建立翰林圖畫院之舉，後雖因忙於北征而擱置，但在他的宣導下，宮廷繪畫還是得到較大的恢復與發展。此外，成祖再次削藩政策的成功，使那些失去實權的藩王們在盡情享樂的同時，把大部分注意力轉移到文事上來，形成朱明皇族雅好詩文、喜愛書畫的風尚。也正是在這種背景下，書畫藝術盛極一時。宣宗從小就受到藝術的陶冶，加之整個社會的好尚及時代的力量，亦為他的藝術成就預備了條件，使之成為中國歷代帝王中僅次於宋徽宗趙佶的繪畫行家。

　　明宣宗與宋徽宗趙佶雖同屬知識型的封建帝王，然結局卻截然不同，其原因何在呢？許多歷史學家將北宋王朝的覆亡歸結於趙佶為人

「疏斥正士，狎近奸諛」，為政「怠棄國政，日行無稽」，為藝「玩物而喪志，縱欲而敗度。」[61] 其實，玩物、縱欲都是枝節問題，「疏斥正士，狎近奸諛」才是他失國的重要原因之一。歷代帝王中，明宣宗在繪畫藝術上的成就僅略遜於宋徽宗，然其生活的奢侈程度，與宋徽宗相比，可以說是有過之而無不及。明宣宗愛作詩，經常與臣僚們賦詩唱和，由現存的《大明宣宗皇帝御製集》四十四卷觀之，十四卷以後完全是各類詩詞。這些詩文從內容到形式上看，多與那些台閣派文臣相近，只不過是多了一些帝王的情趣。宣宗一生也寫下很多文章，其中有詔令、政論、遊記、碑記以及一些散文和雜文。不僅如此，他還鼓勵朝臣們從事藝術創作。有一次，他曾對內閣大學士王英說：

> 洪武中，學士有宋濂、吳沉、朱善、劉三吾。永樂初，則解縉、胡廣。汝勉之，毋俾前人獨專其美。[62]

從這一段與王英的對話，便可以看出宣宗對獲得學識的興趣，以及對於閣臣的期望。此外，宣宗亦好色，曾「寵豔妃而廢元后」；他貪玩且善玩，將宮廷生活玩得豐富多彩，並日趨奢靡【圖22、23】。他之所以英年早逝，亦與縱欲過度有著很大的關係。據《宣德逸記》載：

> 鬥雞走馬，圍情鷸首，往往涉略。尤愛促知（蟋蟀），亦蓼馴鴿，百姓頗為風俗，稍漸華靡。[63]

《明宮雜詠》亦載：

> 帝王能品器物，靡不精好。[64]

明宣宗雖是明朝的第一位風流天子，卻將江山打理得民富國強，最重要的原因就是他極會用人。他自登基後，沒有沿襲以往一朝天子一朝臣的舊習，而是繼續重用和依靠原仁宗朝之重臣蹇義、夏原吉、楊士奇、楊榮、楊溥等人，給予他們更大的職權。其中，由楊士奇、楊榮、

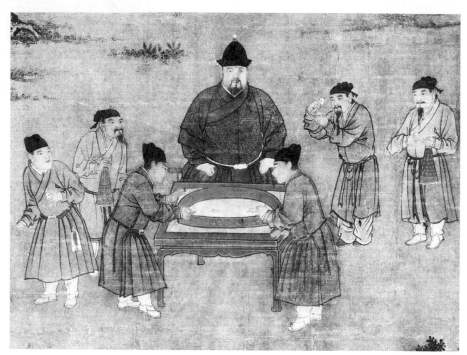

圖22　明人《明宣宗鬥鵪鶉圖》軸（局部）絹本設色 67×71公分 北京 故宮博物院藏

楊溥掌握的內閣，還得到宣宗授予的票擬權。而當蹇義等老臣退休後，
宣宗亦提拔和重用他們所推薦的顧佐、況鐘、于謙、周忱等廉能之士，
使他們的政治抱負得以盡情地施展。僅僅數年時間，在宣宗君臣的共同
努力下，息兵養民、安民求治的政策獲得巨大的成功。這一時期政治清
明，國家經濟相對富足，內外沒有了戰爭，百姓生活水準得到很大的提
高，文化走向繁榮，明王朝進入鼎盛的時期。相較之下，宋徽宗趙佶疏
斥正士，狎近奸諛，重用蔡京、高球、童貫等佞臣，使北宋王朝走向了
覆滅。用人政策的正確與否，使同樣多才多藝的兩位君王，走向截然不
同的結局：宋徽宗成為北宋王朝亡國的罪人，而明宣宗則成為將明王朝
推入鼎盛的明君。

3、明宣宗藝術觀念的選擇

　　宣宗即位之初，所面臨到宮廷繪畫發展的藝術選擇十分敏感。正如

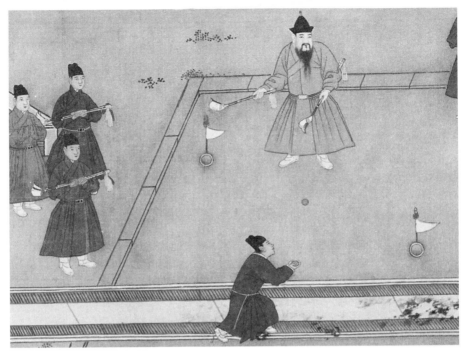

圖23　明人《明宣宗宮中行樂圖》卷（局部）絹本設色 36.8×688.5公分 北京 故宮博物院藏

前文所述，曾一度傳入宮內的元季文人放逸之畫風，難以被明初太祖、成祖這樣的獨裁專制之君長期所容，而南宋院體畫風又遭成祖排斥，故內廷只剩下北宋院體畫風尚有一席之地，宮廷繪畫變得十分拘謹，殊少創意。宣宗即位後，在力造寬鬆政治環境的同時，在宮廷文化政策方面亦相應作了重大的調整。最為明顯的就是一反成祖的做法，徵召大批江浙地區擅長馬、夏南宋院體畫風的名家入宮，並使之很快地主宰畫壇。此種藝術觀念的轉變，將宮廷繪畫藝術推入另一個繁盛的時期。

　　值得一提的是，若要研究宣宗的繪畫藝術取向，就不能不關注一位著名的宮廷花鳥畫家 —— 孫隆。活動於十五世紀的孫隆，字廷振，號都癡，毗陵（今江蘇常州）人，明初開國大將忠潛侯孫興祖之後裔。初為翰林待詔，擅長畫花鳥草蟲，不加勾勒，運用色彩烘染，有徐崇嗣沒骨法之遺韻，此種設色沒骨法在當時宮廷畫院花鳥畫中自成一派，而其趨於簡率、自由、迅疾、奔放的風格【圖24】，對後世影響亦很大。宣宗在

圖24　孫隆《寫生》冊（十二開之二）絹本設色 23.5×22公分 臺北 國立故宮博物院藏

繪畫方面雖然是個全才，山水、人物、花卉無一不能，不過從存世的畫作或文獻資料來看，他的花鳥畫數量最豐富，成就也最高。董振秀在題其《花鳥草蟲圖》中便曾提到：

宣宗章皇帝時灑宸翰，御管親揮，公（指孫隆）嘗與之俱。

由此可知，孫隆常陪侍宣宗作畫；相對地，從宣宗《花下貍奴圖》（見圖37）等圖中，我們則可以看出其畫法明顯受孫隆的影響。可以說，孫隆畫風之所以在宮中影響甚大，亦與宣宗的喜愛與宣導有關。

4、明宣宗與宮廷畫家

　　明代宮廷繪畫機構在宣宗統治時期最為昌盛，不僅規模宏大，人才輩出，同時，在畫家所授職銜及待遇上，也有較大的提高，對於宮廷繪畫藝術的發展起到一定的推動作用。

　　從史料上看，宮廷畫院在春秋、戰國時期即已初具雛形。往後，隨著封建政治、經濟與文化的發展，繪畫「成教化，助人倫」的社會功能也日益為統治者所重視。兩漢時期，供奉內廷的知名畫工有毛延壽、劉旦、楊魯等；魏晉南北朝之間明確可知的「御前畫師」或「秘閣待詔」有陸探微、張僧繇、展子虔等；唐代則有閻立德、閻立本、吳道子等。及至五代十國時期，後蜀、南唐這兩個割據王國利用中原戰事頻繁而其轄地相對安定之優勢，廣羅天下名家，正式建立翰林圖畫院。黃筌、黃居寀、周文矩、顧閎中、衛賢、董源等名聞天下的畫家紛紛進入後蜀畫院或南唐畫院，從而對宮廷畫院的進一步發展產生深遠的影響。至宋徽宗時，由於他酷愛書畫，即位後便大力建設宮廷畫院，其用力之勤，可謂空前絕後，從而使宣和畫院畫家人數之多、畫藝水準之高，均邁絕前代，宮廷畫院進入輝煌燦爛的階段。

　　明代畫院在機構、制度等方面遠不及宋代翰林畫院正規，而且還經歷從初創到逐步成熟的過程。立國之初，雖有大批在元朝隱居的畫家紛紛應召入宮，為明代宮廷畫院的發展創造了良好的契機。然而，隨著趙原、周位、盛著等著名畫家的被殺，致使一度傳入宮內的元季放逸之風

戛然而止。明成祖雖有仿效宋制建立明代翰林圖畫院之願望，卻因忙於北征而未能得以實施。宣宗繼位以後，以文治取代明初以來的猛政，將大明推向鼎盛繁榮階段。就宮廷繪畫而論，亦因此進入一個全新的發展時期。

明宣宗雅好詩文書畫，尤擅繪事，是一位「點染寫生，遂與宣和爭勝」[65] 的青年君主。為與宣和畫院一較高下，他運用其至高無上的權力與影響力，使宣德年間的宮廷繪畫得到很大的發展。首先，宣宗注意到太祖、成祖時期，內廷畫家的待遇是比較低的，為了要發揮他們的專長，就需要有一些諸如提高待遇的激勵手段。而說到宣宗大幅度提高宮廷畫家的待遇，就不能不提錦衣衛。錦衣衛是皇帝的親隨衛隊，成立於洪武十五年（1382），最高職官為指揮使，由皇帝的心腹擔任，亦由皇帝直接督導。錦衣衛可直接奉詔干預訴訟，掌管刑獄，具有偵辦一切官員和巡察緝捕之權，形成一整套完整的偵訊和捕快系統，人數多時達到四、五萬人。據《明史·職官五》載：

皇家新風

> 錦衣衛，掌侍衛、緝捕、刑獄之事，恒以勳戚都督領之，恩蔭
> 寄祿無常員……。盜賊奸宄，街塗溝洫，密緝而時省之。[66]

雖說錦衣衛濫用酷刑，致使朝野上下談「衛」色變，名聲不佳，然其待遇卻頗高。指揮使等同正三品，指揮同知為從三品，指揮僉事為正四品，千戶五品，副千戶及衛鎮撫為從五品，實授百戶為正六品，試百戶為從六品，所鎮撫為從六品，總旗為正七品，小旗為從七品，以下為力士、校尉。再加上錦衣衛「恩蔭寄祿無常員」，便於安插，因此宣宗下令放寬了宮廷畫家授錦衣衛武將衛的範圍，使畫家們的待遇得到較大幅度的提高。在成祖時，著名宮廷畫家郭純授工部營繕所丞之職，官階只是正九品；仁宗時晉升翰林院閣門使，也不過是正六品。而在宣宗時期，商喜被授予錦衣衛指揮，享受武官正三品俸銀；謝環被授予錦衣衛千戶，享受武官正五品俸祿；鄭時敏、周鼎被授予錦衣衛鎮撫，享受武官從五品俸祿。由此可見，宣宗對於宮廷畫家待遇的提高，幅度是比較大的，從而促進畫家們在創作上的積極性。明代宮廷繪畫能在畫史上占有

一席之地，與宣宗的愛好和宣導是分不開的。

其次，宣宗的藝術觀念與成祖截然不同，他並不排斥南宋院體畫風，於是江浙地區大批擅長馬、夏南宋院體畫風的畫家紛紛應徵入宮，致使南宋院體很快就風靡一時，並逐漸形成融北宋李、郭和南宋馬、夏於一體的明代院體畫風。為確保宮廷繪畫品質，宣宗對於畫家們的創作極為關注，下令畫家必須定期進呈作品，由他親自加以觀賞及評價，然後視成績高低，再決定是否提高他們的職銜。顯然地，若沒有出眾的藝術功底，宣宗根本無法以內行的身分給宮廷畫家以切實的評判。因此，在宣宗的嚴格要求下，宮廷畫家們無不對技法努力鑽研，創作出許多優秀的作品。

宣宗時期宮廷繪畫的特色，可由藝術內容及藝術形式兩個方面來看；而在這兩方面特性的發展上，宣宗都起到了重要的宣導作用。

首先，在藝術內容方面，此時的宮廷繪畫具有更鮮明的政治化因素，也顯現出為帝王愛好而服務的御用性質。表現在人物畫上，可看出其內容為政教服務的特徵極為明顯，所描繪的歷史故事，多以前朝明君、賢臣、高士為主要表現對象，透露出明初選賢任良的政治需要。這些治政措施反映在宮廷繪畫創作中，就必然湧現出一批謳歌仁政、宣傳求賢的作品，借歷史來隱喻當朝。實際上，重視人才並籠絡之，即是明初統治者的一貫思想，宣宗亦繼承了這一傳統。他所親繪的《武侯高臥圖》卷（見圖29），以及宮廷畫家筆下的《聘龐圖》軸（見圖25）、《雪夜訪普圖》軸等招隱類題材的作品，均頗為盛行，表達了宣宗把用賢任能擺在顯著的、重要的位置。確實，明王朝之所以能在宣宗朝進入鼎盛時期，宣宗任賢用能是其成功的重要原因之一。如他在朝廷上最大限度地發揮楊士奇、楊榮、楊溥等賢相的作用，進一步完善文官治國的制度；在地方上則提拔重用于謙、況鐘、周忱等能臣為巡撫，加強地方吏治的整頓，從而使朝廷的政令得以順利地貫徹與執行；在軍事上則重用英國公張輔、陽武侯薛祿等名將，使邊備無憂；在宮廷繪畫方面，亦推行任賢用能政策，宮廷繪畫得到蓬勃的發展，謝環、孫隆、李在、商喜、倪端、馬軾、周文靖、石銳、黃濟等俱為內廷之繪畫高手。浙派創始人戴進亦一度進入內廷，對宮廷繪畫的畫風自然起著一定的影響。

此外，在藝術形式方面，平民化的帝王品味，在宣宗時期亦獲得全面拓展，並一直持續到憲宗時期。其中以宣宗本人的畫風最具典型性。如其人物畫《武侯高臥圖》卷（見圖29），取材自當時民間流行的通俗小說《三國演義》，畫法亦洗練放逸。在宣宗藝術取向的影響下，內廷畫家們從作品的題材、立意到畫法等，也都充滿著民間趣味。在人物畫的表現上，流行採用大眾所喜愛的三國故事、神話傳說等通俗題材，畫面上則重視情節的鋪敘和細節的刻畫，力求使筆墨服從於內容，這些都表現出較濃郁的民間美術特色。代表作品有倪端的

圖25　倪端《聘龐圖》軸
　　　絹本設色 163.8×92.4公分 北京 故宮博物院藏

《聘龐圖》軸【圖25】、商喜的《關羽擒將圖》軸【圖26】等（均藏於北京故宮博物院）。山水畫則以李在為代表，他兼宗北宋李、郭和南宋馬、夏畫風，其強勁、豪放的格調亦與民間藝術相通【圖27】。此外，宣宗的《三陽開泰圖》軸、《戲猿圖》軸（見圖36、38，均藏於臺北國立故宮博物院），在描繪技法上與南宋民間畫家牧谿的水墨簡率花鳥畫頗為相似，而與宋代院體花鳥富麗精工的貴族品味大相異趣。一旦說到明宣宗時期的宮廷繪畫，尤以花鳥畫最為突出，取得引人注目的成就，這與宣宗喜愛畫花鳥當有一定的關係。同時，花鳥題材所寓有的富貴、

圖25局部

吉祥、長壽、多子等寓意，也頗符合宣宗及皇家的生活情趣。在這一時期，宣宗既學邊景昭的工筆重彩法，也向孫隆請教設色沒骨法，此二人所創立的新畫風之所以能在宮中產生巨大的影響，與宣宗的愛好與支持是分不開的。從宣宗於宣德元年（1426）所繪《花下狸奴圖》軸（見圖37）中，便可看出其畫法顯然受孫隆影響；而宣德二年（1427）所繪《苦瓜鼠圖》卷（見圖35），瓜寓意多子，鼠屬於子神，畫意即祈求多子多孫。另有《萬年松圖》卷（見圖34），是為其母張太后祝壽之用，寓長壽之意。《三陽開泰圖》軸更是明顯的吉祥題材。

5、明宣宗與「浙派」

　　明宣宗時期的宮廷繪畫機構，不僅把宮廷繪畫藝術推進到一個新的水準，同時也刺激民間繪畫藝術的蓬勃發展，為明代繪畫藝術的發展創造了極為有利的條件；此種盛況一直延續到孝宗末年，相繼出現了林良、呂紀、呂文英、王諤等優秀畫家，奠定明代宮廷繪畫在歷史上的地位，這可說是與明宣宗的積極宣導有著極為密切的關係。而明代前期影

圖26　商喜《關羽擒將圖》軸 絹本設色 200×237公分（畫心70×83公分）北京 故宮博物院藏

響力最大的民間畫派 ──「浙派」，也正是在這種歷史背景下興盛發達起來的。

　　如前文所述，元代文人的那種灑脫心態，終難為明太祖那樣的專制殘暴之君所容。也正是在這種時代背景下，王蒙、趙原、徐賁等許多在元末畫壇上大放光彩的畫家，或因文字獄，或因其他政治因素受株連而死，元季文人隱士畫頓然衰歇。成祖雖在恢復與發展宮廷繪畫方面起到一定的作用，但他卻極看不上南宋院體畫風，認為馬遠、夏珪一系的南宋院體山水是殘山剩水，宋偏安之物也。故在成祖一朝，只有北宋李、郭山水派系一枝獨放。

　　明宣宗即位後，推行寬鬆的文化政策，江浙一帶大批擅長南宋馬、夏畫法的畫家被召入內廷，如戴進、李在、倪端等，他們畫藝高超，遂使南宋院體畫風很快就得以風靡天下。而在宣宗進一步積極提倡下，主

圖27　李在《山村圖》軸　絹本墨筆 135×76公分 北京 故宮博物院藏

宗兩宋院體畫風的明代宣德畫院很快進入繁盛時期。與此同時,在畫院外也崛起一支由因讒被排擠出內廷的著名畫家戴進所創立的民間畫派「浙派」,形成與明代「院體」並峙互融的局面。浙派與明代院體既有著十分密切的親緣關係,又呈現出各自的流派特點,他們共同構成明代前期主宗南宋的藝術潮流,又在不同方面做出建樹。

　　戴進(1388-1462),字文進,號靜庵、玉泉山人,錢塘(今浙江省杭州)人。出身於職業畫家家庭,自幼即受到南宋院體的影響。中年時,也就是宣德五、六年(1430-1431)被徵召入宮,授仁智殿待詔。起初頗受皇家器重,後因作《秋江獨釣圖》,畫一穿紅衣垂釣的官人,遭同為宮廷畫家的謝環等人讒害,被宣宗遣歸故里。從畫紅衣官人垂釣而遭斥之事來看,明宣宗所推行的文化寬鬆政策也是有限度的,然比之明太祖對畫家動輒以不稱旨之罪名殺害,則又是相當寬容的。關於戴進創立浙派,首見明末董其昌(1555-1636)《畫禪室隨筆》:

　　　　國朝名士僅僅戴進為武林人,已有浙派之目。[67]

戴進離開皇宮後,返回故里。曲折的經歷和職業畫家的生涯,促使他在主宗李唐、劉松年、馬遠、夏珪等南宋院體的傳統時,又兼容北宋諸家及元人之長,形成自己雄健豪放的風格,自成一家【圖28】。當時朝野內外受其畫風的影響甚大,最終使他成為明前期民間最大的畫派 —— 浙派的開派祖師。戴進雖是被宣宗放歸故里的,但他在羈居北京近十年的期間裡,得到朝中公卿士大夫的大力扶持,其中的楊士奇、楊榮等人更是宣宗最信任的重臣。所以說,若沒有宣宗寬鬆的文化政策,以及間接地提供物質上的支持(指默許戴氏居京並受到楊士奇、楊榮等重臣的資助),戴進所創立的「浙派」要有如此大的影響,幾乎是不復可能。

(二)明宣宗的書畫藝術成就

　　明宣宗朱瞻基的藝術成就是豐碩的,也是全面的。在將明王朝推進到鼎盛時代的過程中,他也將明宮廷文化引向一個新的高潮,使其中的許多門類如銅器、陶瓷等工藝製造均取得輝煌的成就,達到空前的繁盛

圖28　戴進《三顧草廬圖》軸 絹本設色 172.2×107公分 北京 故宮博物院藏

局面，宮廷繪畫亦進入到其繁盛的時代。明宣宗既是一位盛世之君，也是一位傑出的畫家，他在藝術上的成就與其政治上的有為，共同構成其短暫而豐富多彩的一生。

1、明宣宗的傳世名畫

在致力於繪畫藝術方面上，明宣宗不但「點染寫生，遂與宣和爭勝」，在為人行事上，亦皆趨仿宋徽宗。他的繪畫作品繼承了中國宋代院體畫的優秀技法傳統，又融入元代文人畫的某些美學觀點及創作意蘊，為開創明代宮廷繪畫的新局面做出了突出貢獻。

中國古代的畫家，一般都只畫一個畫科，或花鳥、或人物、或山水。一些文人畫家還以「務專」而出名，只畫一類中的一、兩種，或蘭、或竹、或梅、或松。至於兼擅多類畫並取得較大成就者，則只有少數畫壇巨匠，如北宋趙佶、元代趙孟頫、明代沈周、文徵明、唐寅、仇英、清代任頤等。在這一方面，明宣宗堪稱全才，其人物、山水、花鳥無一不能，如《畫史會要》中所記：

> 宣宗皇帝御臨之時，重熙累洽，四海無虞。萬機清暇，留神詞翰，山水人物、花竹草蟲，隨意所至，皆極精妙。上有年月及賜臣名。有廣運之寶、武英殿寶及雍熙世人等圖書。[68]

為了方便起見，以下分幾個畫科來闡述宣宗之畫藝。

（1）人物畫

自古以來，為激勵群臣效忠皇室，漢宣帝時繪有麒麟閣十一功臣像；東漢明帝時繪有雲台二十八將像；唐太宗時繪有凌煙閣二十四功臣像。南宋時則有李唐《晉文公復國圖》卷、劉松年《中興四將像》卷等。由此可見，人物畫最為顯著的功能，就是為政教服務，明宣宗對此有著頗為精明的籌畫，可由下述幾件作品略見一二。

A、《武侯高臥圖》卷【圖29】（北京故宮博物院藏）

圖29　明宣宗朱瞻基《武侯高臥圖》卷 1428年 紙本墨筆 27.7×40.5公分 北京 故宮博物院藏

　　自從西晉陳壽編著《三國志》之後，諸葛亮被人們讚譽為歷代賢臣
的楷模，並引發許多畫家以他的事蹟作為創作主題，有的畫家還在創作
過程中，加進一些時代的新意。宣德三年（1428），時年三十歲的明宣宗
親自創作《武侯高臥圖》卷，正是他意圖通過對三國時期蜀漢丞相、武
鄉侯諸葛亮的讚頌，表達其渴求廣羅天下賢才為己所用的帝王胸襟。

　　《武侯高臥圖》卷係明宣宗精心之力作。卷末有明宣宗御題：「宣德
戊申御筆戲寫，賜平江伯陳瑄。」鈐「廣運之寶」（朱文）璽。此一畫
題是以明初羅貫中的《三國演義》為母本而演化出來的，只是在宣宗的
筆下，注入了他自己的理解和想像。畫面上，諸葛亮高臥長吟於曠野竹
林之中，舉止高傲灑脫。這一境界與《三國演義》所描述的諸葛亮輔佐
劉備之前，在家鄉南陽隱居時的情形是相吻合的。明宣宗親繪此圖，並
將之賜給朝中老臣陳瑄，可謂是別有深意。

　　前文講過，在成祖時期，朝內有兩大政治勢力，一方為支持長子朱
高熾（時為皇太子）的文官集團，另一方為支持漢王朱高煦的原靖難諸
將。陳瑄則屬於極少數置身於這兩大集團之外的高級武官。他原為惠帝

手下的大將，成祖朱棣（時為燕王）率燕軍打到長江邊時，他率水軍前來歸順，燕軍遂得以渡江。成祖即位後，封其為平江伯，總督漕運事務。宣宗即位後，命其守淮安，督漕運如故，更親賜予陳瑄《武侯高臥圖》卷，在表達十分渴求賢臣的同時，則又希望陳瑄等臣僚能像諸葛亮那樣效忠明王室，誠諭之創作宗旨頗為明顯。

該圖在筆墨形式的處理上，則顯現了明宣宗獨特的藝術個性，人物線條近南宋馬遠折蘆描，墨竹畫法則又參以一些元人的筆意。宣宗這種兼宋、元人的畫法，也反映明代院體繪畫既主宗南宋院體、又保留元人某些遺風的藝術特色。

B、《山水人物圖》扇軸【圖30】（北京故宮博物院藏）

《山水人物圖》扇軸（即將兩幅扇面共裱在一個立軸上）款云：「宣德二年（1427）春日武英殿御筆。」鈐「武英殿寶」，是宣宗二十九歲時的作品。圖上所繪主人公均神態灑脫，其超然物外、放逸自適的氣質，堪與陶淵明或魏晉時期竹林七賢相伯仲。塑造人物的手法類似於傳統的古代高士，故此創作主旨仍寓有招隱求賢之意，也折射出明宣宗對高賢的傾慕之情。此圖筆法雖從南宋院體變出，卻無刻鏤之習，人物線條流暢，設色明快秀雅，反映明宣宗的典型面貌。

C、《壽星圖》卷【圖31】（北京故宮博物院藏）

在人物畫的創作上，明宣宗還喜歡描寫壽星形象，並在創作過程中傾注了他自己的情感。北京故宮博物院藏有他的一幅《壽星圖》卷，本幅左上御題：「御筆戲寫壽星圖。賜少保、太子少傅兼戶部尚書夏原吉。」鈐「廣運之寶」（朱文）、「御府圖書」（朱文）二印。畫心前有受賜者夏原吉的題跋，字跡已模糊不清。

夏原吉（1366－1430），字維喆，祖籍江西德興。後其父夏時敏在湖南湘陰任教諭，於是定居湘陰。太祖時被推薦入太學，累官至戶部主事。惠帝即位後，晉升其為戶部右侍郎。成祖、仁宗、宣宗三朝連任戶部尚書，執掌戶部長達二十九年之久，對明初經濟的恢復和發展作出突出的貢獻。史稱其「有古大臣風烈」。宣宗親繪《壽星圖》卷並將之賜

上：圖30　明宣宗朱瞻基《山水人物圖》扇軸 1427年
　　　　絹本設色 58×151公分 北京 故宮博物院藏

左：圖30局部

圖31　明宣宗朱瞻基《壽星圖》卷 1428年 絹本設色 29.3×35.6公分 北京 故宮博物院藏

給夏原吉，表達了朝廷對這位五世老臣的敬重與祝福。

　　據《明史‧夏原吉》記載，此圖當創作於宣德三年（1428），宣宗時年三十歲，夏原吉時年六十三歲。圖中壽星身矮頭長，額頭高聳，鬚髮盡白，身著寬衣大袍，雙手相握於胸前。人物形象誇張，生動有趣。衣紋線條粗獷洗練，用筆瀟灑，濃、淡墨相間，繼承了文人畫的傳統。

D、《壽星圖》軸【圖32】（臺北國立故宮博物院藏）

　　臺北國立故宮博物院也藏有一幅《壽星圖》軸，其所表達的則是宣宗為朱明皇室祈求長壽的心願。

　　該圖幅上御書云：「圓而靈，晶而熒，堯湯之額，顓禹之形，南極之精歟，崆峒之英歟，其壽我皇家億千萬齡歟。」鈐「廣運之寶」（朱

文）璽。此圖未署年款，然從自題書法及畫風上看，其創作時間當與北京故宮博物院所藏的《壽星圖》卷相近，均以行筆洗練放逸見長。

除了宣宗的作品外，寬鬆的政治環境，以及當今帝王對人物畫的特殊重視，無不激發宮廷畫家們的創作激情，於是在宣德朝湧現出一大批謳歌仁政、求賢的作品，借史來隱喻當朝。如馬軾、李在、夏芷合繪的《歸去來辭圖》卷（遼寧省博物館藏）、商喜的《關羽擒將圖》軸（見圖26）、倪端的《聘龐圖》軸（見圖25），以及其他宮廷畫家所繪《周亞夫像》軸、《岳飛像》軸等，宮廷人物畫在宣宗的宣導下，開始進入繁盛階段。

圖32　明宣宗朱瞻基《壽星圖》軸
紙本設色 90×46.7公分
臺北 國立故宮博物院藏

（2）山水畫

明宣宗的山水畫主要是繼承南宋馬遠、夏珪等人的傳統。在繪畫內容上，以皇家宮廷之內的自然景物為主；在繪畫技法上，追求精緻、生動、活潑的表現手法。作品風格雖屬宮廷院派，但又糅合某些元代文人畫的氣息，進而形成自身特有的山水畫風格。

宣宗的山水畫不太多，因他的主要精力已花在人物、花鳥畫上，但偶作山水，手法別致。如《山水圖》軸【圖33】（臺北國立故宮博物院藏），自識：「宣德六年（1431）御筆。」鈐「武英殿寶」（朱文）璽，著錄於《石渠寶笈三編・延春閣》。此圖是宣宗三十三歲時的作品，從構

圖33　明宣宗朱瞻基《山水圖》軸 1431年 絹本設色 162.4×53.8公分 臺北 國立故宮博物院藏

圖、用筆到山石、林木的造型，均近於宋法，以硬線勾勒，青綠著色，工整嚴謹，氣象森嚴，是他山水畫中不可多得的上乘佳作。宣宗山水畫見於《石渠寶笈初編》著錄的還有：《煙波捕魚圖》軸、《春曉捕魚圖》軸。見於《石渠寶笈三編》著錄的有：《山水》軸。見於《清內務府檔案》著錄的還有：《仿馬遠筆》、《春遊圖》等軸。

（3）花鳥畫

　　談到明宣宗的藝術成就，歷來論畫者都以他的花鳥畫最為擅長，而他傳世的繪畫作品中，也以花鳥畫最多。

　　明宣宗的花鳥畫雖大多以描寫皇家園林內的奇花異卉、禽鳥走獸為主，但其中絕大部分都寓有祝壽、祥瑞、富貴之意。在這些作品中，各種刻畫出的形象無不生動自然、活潑有趣；舉凡自然界動物、植物那種不事華飾的純樸美和帝王畫家的獨特感受，都得到了融洽完好的表達，給觀賞者以無比的美觀。

　　流傳到現在的明宣宗花鳥畫，尚有北京故宮博物院藏之《松蔭蓮蒲圖》卷、《苦瓜鼠圖》卷，臺北國立故宮博物院藏之《花下狸奴圖》軸、《壺中富貴圖》軸、《戲猿圖》軸、《嘉禾圖》軸、《三陽開泰圖》軸、《子母雞圖》軸、《金盆鵝鴿圖》軸、《御筆三羊圖》軸、《花鳥圖》卷、《書畫合璧圖》冊，還有遼寧省博物館藏之《萬年松圖》卷等，都極抒寫之妙，構圖別致，筆墨靈活，技法多變，獨特的帝王面目與氣質俱清晰可認。以下選出幾幅較有代表性的作品加以分析。

A、《萬年松圖》卷【圖34】（遼寧省博物館藏）

　　明朝號稱以孝治天下，宣宗對此更是身體力行，事母甚孝。現存的《萬年松圖》卷，引首有宣宗楷書題云：「宣德六年四月初一日，長子皇帝瞻基敬寫萬年松圖，奉仁壽宮清玩。」鈐「皇帝尊親之寶」璽。此圖初由明內府收藏，明末清初時曾歸大學士王鐸秘藏，後轉入清內府，著錄於《石渠寶笈初編·御書房》。清末代宣統皇帝溥儀被驅出宮前，曾將此畫以賞賜其弟溥傑為名，連同其他一些珍寶書畫，經天津運往東北長春。

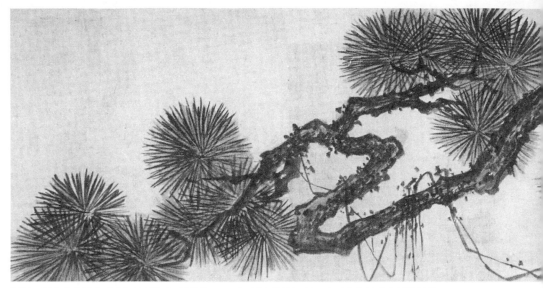

圖34　明宣宗朱瞻基《萬年松圖》卷（局部）1431年 紙本淡設色 33×453公分 遼寧省博物館藏

　　據引首自題，可知此畫作於宣德六年（1431），係宣宗三十三歲時為其母張太后祝壽精心繪製的一幅作品。張太后（？－1442），永城人。洪武二十八年（1395）被封為燕世子妃。建文元年（1399）生長子朱瞻基。永樂二年（1404）被封為太子妃。她頗為賢慧，深得成祖與徐皇后的喜愛，這對於朱高熾儲君之位的穩固有著較大的幫助。永樂二十二年（1424），仁宗朱高熾登基，她隨之被冊封為皇后。數月後，仁宗過世，朱瞻基即位，是為宣宗，尊其為太后。宣德十年（1435）正月，宣宗突得急病身亡，一時宮中謠言四起，她果斷召集群臣至乾清宮議事，指太子朱祁鎮泣曰：「此新天子也。」[69] 從而穩定了局面。正統七年（1442）張太后病逝。由於她的去世，楊士奇等重臣又相繼致仕或病亡，明王朝進入宦官王振專權時期，終導致正統十四年（1449）「土木堡之變」的發生，英宗被俘，五十萬大軍被殲，明朝由鼎盛開始走向衰落。

　　古之畫家以松為題材，多寓有長壽之意。宣宗在母后壽誕之時創作此圖，是其孝母之真情流露。全畫用筆老成沉穩，勁健有力，頗具文人畫筆意，為宣宗花鳥畫中之佳作。

圖34款題局部

B、《苦瓜鼠圖》卷【圖35】（北京故宮博物院藏）

　　在古代，上至帝王，下到普通黎民百姓，都有一個共同的願望，就是希望能多得貴子。百姓是為了家族興盛，後繼有人，而帝王則不僅是宗祧綿延，更重要的則是國祚永享。宣宗年近三十尚無子嗣，故其在性生活上做出徵幼女和求房中藥之事，可能與急於得子有關。很可能正是基於此種心理，使得他繪畫喜作瓜、鼠，因為在民間傳說中，鼠和瓜被喻為「多子」，又分別象徵著人丁和財富。於是，在宣宗的帶動下，畫鼠之風在宮中蔚然成風。

　　《苦瓜鼠圖》卷款署：「宣德丁未御筆戲寫。」鈐「廣運之寶」璽。此圖創作於宣德二年（1427），係宣宗二十九歲時喜得長子祁鎮（即後來的明英宗）後所繪。圖繪一鼠攀於石上，作迎首尋食狀，頗富生活情趣。在筆墨形式上，苦瓜以墨筆出之，鼠則用沒骨法，全身灰淡。瓜藤與田鼠、山石的筆墨相映成趣，表現出作者追求平民化趣味的審美觀。

C、《三陽開泰圖》軸【圖36】（臺北國立故宮博物院藏）

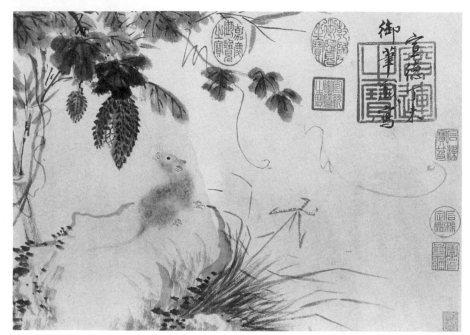

圖35　明宣宗朱瞻基《苦瓜鼠圖》卷 1427年 紙本淡設色 28.2×38.5公分 北京 故宮博物院藏

　　在《周易》中，十月是坤卦，純陰之象。十一月是復卦，一陽生。十二月是臨卦，二陽生。正月是泰卦，三陽生。故正月為三陽開泰。冬去春來，陰消陽長，有吉享之象。故古人以「三陽開泰」或「三陽交泰」為一年開頭的吉祥語。而《三陽開泰圖》軸這類吉祥題材之所以歷代繪者眾多，亦正緣於每年年初，為了圖吉祥、祈望有個好的開頭，皇室、官吏及黎民百姓均有繪掛《三陽開泰圖》之習俗。此圖的立意，基本重複了傳統的主題，即運用「羊」與「陽」的諧音，「竹」與「祝」的諧音，來表達對受畫者的良好祝願。

　　明宣宗《三陽開泰圖》軸款署：「宣德四年御筆戲寫三陽開泰圖。」鈐「廣運之寶」璽。《石渠寶笈初編·御書房》著錄。此圖作於宣德四年（1429），宣宗時年三十一歲，屬宣宗筆墨較為粗簡一路的作品。在筆墨技法上，既追蹤南宋畫家牧谿的筆意，又汲取元代文人畫的某些特點，與宋代院體花鳥富麗精工的品味大相異趣。

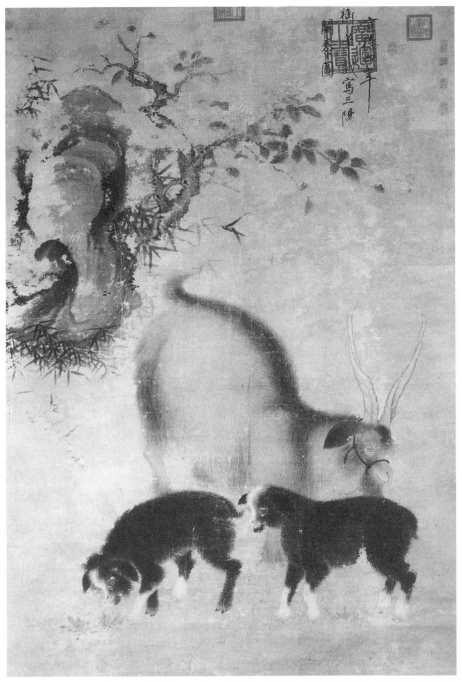

圖36　明宣宗朱瞻基《三陽開泰圖》軸 1429年 紙本設色 211.6×142.5公分 臺北 國立故宮博物院藏

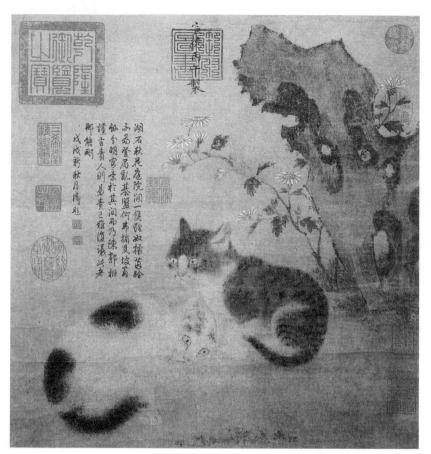

圖37　明宣宗朱瞻基《花下貍奴圖》軸 1426年 紙本設色 41.5×39.3公分 臺北 國立故宮博物院藏

D、《花下貍奴圖》軸【圖37】（臺北國立故宮博物院藏）

　　此外，宣宗還有一些描寫宮苑中禽鳥走獸的即興之作，這些作品在
體現宣宗高超繪畫技巧的同時，也為當時的皇家宮廷生活留下一些生動
真實的寫照。如《花下貍奴圖》軸款署：「宣德丙午製。」鈐「廣運之
寶」、「御府圖書」二璽。《石渠寶笈初編‧養心殿》著錄。此圖作於宣
德元年（1426），宣宗時年二十八歲。在表現技法上，作者繼承宋代院體
寫實繪畫之傳統，又吸取當朝宮廷畫家孫隆的沒骨畫法，復融己意於畫
中，形成自己獨特的花鳥畫風格。描繪貍貓，除勾勒出五官輪廓外，其
他部位全用沒骨法，以墨色暈染出體態，用細筆勾勒出絨毛。背景的秋

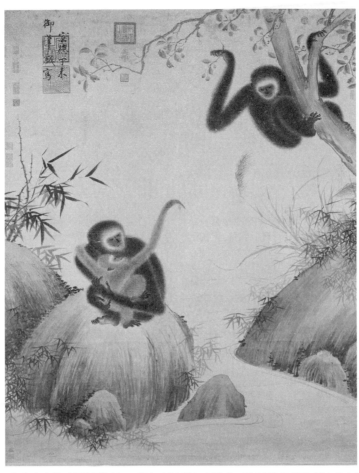

圖38　明宣宗朱瞻基《戲猿圖》軸 1427年 紙本設色 162.3×127.7公分 臺北 國立故宮博物院藏

圖38局部

圖38局部

圖39
明宣宗朱瞻基《子母雞圖》軸
紙本淡設色 79.7×52.2公分
臺北 國立故宮博物院藏

菊則保留工筆的勾勒設色法，湖石雖用水墨法，但勾皴亦見工謹。總體畫風呈現工筆勾勒與設色沒骨的結合，屬於明宣宗的代表作品。

E、《戲猿圖》軸【圖38】（臺北國立故宮博物院藏）

　　本幅款署：「宣德丁未御筆戲寫。」鈐「廣運之寶」、「御府圖書」二璽。《石渠寶笈初編・御書房》、《故宮書畫錄》卷五著錄。此圖作於宣德二年（1427），宣宗時年二十九歲。圖繪三猿戲耍於林木間的情景，形象生動自然，神氣逼肖，富幽野之趣。此圖風格追蹤宋人，構圖與用筆明顯帶有南宋畫家牧谿的特徵，惟樹葉畫法簡略，呈明前期時代風格。

F、《子母雞圖》軸【圖39】（臺北國立故宮博物院藏）

　　本幅自識：「宣德御筆敕賜輔臣楊時。」上押「格物致知」（朱文）。明代帝王以書畫賞賜宗室或朝臣的現象遠甚前朝，如北宋郭熙的《窠石平遠圖》軸（北京故宮博物院藏），於洪武初入明內府，後賜給太祖第三子晉恭王朱棡。宣宗朱瞻基擅長詩文書畫，更是經常將自己所作的書畫賞賜給朝臣、近侍。此件作品即是賞賜給當時的輔臣楊時的。該畫構圖新穎，雌雄二雞及眾雛皆形象逼真，動作自然，足見作者對這些動物的體察入微。

G、《松蔭蓮蒲圖》卷【圖40】（北京故宮博物院藏）

　　此圖卷破裂為二段，第一段圖繪松蔭，款署：「宣德二年五月御筆賜趙王。」鈐「皇帝尊親之寶」。第二段圖繪荷花、蓮蓬、湖石、小鳥。署款：「御筆。」鈐「安喜宮寶」。趙王即朱高燧（？－1431），即成祖第三子，宣宗之皇叔。在成祖朝那場奪嫡之爭中，朱高燧利用成祖對他的寵愛，與其二兄漢王朱高煦勾結，屢次傾陷長兄，謀奪長兄朱高熾儲君

圖40
明宣宗朱瞻基
《松蔭蓮蒲圖》卷 1427 年
紙本淡設色
31×54.7公分及31×84公分
北京 故宮博物院藏

圖41　明宣宗朱瞻基《行書新春等詩翰》卷（局部）1429年
　　　紙本行書 32.4×794.8公分 北京 故宮博物院藏

之位。宣德元年（1426），宣宗親統大軍平定漢王朱高煦叛亂。第二年，宣宗派人將朱高煦供詞及群臣奏章送到朱高燧手中，朱高燧見信後極為惶恐，馬上請求盡還護衛，以表其以後不敢再有非分之心，趙王一脈最終得以保全。此圖筆墨簡練，境界清曠，表達宣宗對其三皇叔趙王朱高燧的安撫之意。

2、明宣宗的書法

　　宣宗在書法方面有著得天獨厚的條件。其祖父朱棣、父親朱高熾均雅好書法，早年的師長蹇義、胡廣、黃淮、楊榮、金幼孜、楊士奇等著名文臣，除善於處理朝政外，亦以詩文書法見長。此外，明內府藏有大量的古代法書作品，使他有機會玩賞、觀摹這些名作。宣宗在〈草書賜程南雲郎中序〉云：

朕幾務之餘，遊心載籍，及遍觀古人翰墨，有契於懷。[70]

宣宗的書法就是在這種環境下成熟起來的。《珊瑚網》中記載作者汪砢玉（1587－？）為宣宗書《綠竹引》所作的跋語：

國初，當天兵下徽時，朱升請留宸翰以充後園書屋，上親書「梅花初月樓」賜之，直一洗乾坤腥色，自後代擅奎藻。萬曆間，玉應試留都，見聖母御筆於瓦棺寺之青蓮閣。天啟間，在燕京見神廟御書於李戚畹之青華閣，今復觀章皇帝御蹟，足可壓閣中帝王書也。[71]

由此可見，宣宗書法為明朝諸帝中之佼佼者。

宣宗的書法以行、楷書最具特色，清麗灑脫，屬於師法沈度的台閣體書法，這是與宣宗的生活環境有關。宣宗喜用書畫與朝臣聯絡感情，他常藉各種機會將古人或自己的墨蹟賞賜大臣，蹇義、夏原吉、楊士奇、楊榮、楊溥人都經常得到他的墨寶。一些內廷書家如程南雲、蔣暉等，亦有幸得到宣宗專論書法的題詞。以下擇宣宗的幾件墨蹟介紹之。

　　《行書新春等詩翰》卷【圖41】（北京故宮博物院藏）款云：「宣德四年正月八日御武英殿書賜弘慈普應禪師淨觀。」鈐「廣運之寶」、「欽文之璽」等印。宣德四年（1429），宣宗時年三十一歲。全卷由〈御製新春詩〉、〈御製中秋詩〉、〈御製喜雪詩〉、〈御製喜菩慶禪師至〉四首七言詩組成，此卷書法師法沈度，用筆嫻熟、灑脫，顯示了宣宗深厚的書法功底，朱謀垔在其《續書史會要》評曰：

　　宣宗書行雲流水，飛動筆端，真天藻也。[72]

　　《上林冬暖詩》頁【圖42】（臺北國立故宮博物院藏），是宣宗書法的代表作。款云：「宣德六年十月廿七日賜郎中程南雲。」鈐「欽文之璽」。從題識可知此書作於宣德六年（1431）十月，宣宗時年三十三歲，應為成熟時期的佳作。此書結體嚴謹，出規入矩，以遒勁發之，帝王之氣魄，皆蘊藉於筆墨之中。

　　《御製賜重陽節詩》頁（北京故宮博物院藏），紙本行書，縱16、橫21.9公分。該書自然率真，有晉唐人風度。正如明代王世貞（1526－

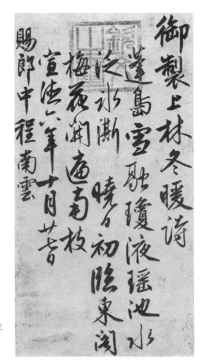

圖42　明宣宗朱瞻基《上林冬暖詩》頁 1431年
紙本行書 47.3×23.9公分
臺北 國立故宮博物院藏

1590)《藝苑卮言》所評：

> 宣宗書出沈華亭兄弟，而能於圓熟之外，以遒勁發之。[73]

　　《御製雪意歌》軸（私人收藏），紙本楷書，縱113、橫53公分。幅上無款，鈐有「御書之寶」。題寫的時間是宣德八年（1433），應該是宣宗剛好三十五歲時的作品。這是一幅行楷書作品，運筆間架有趙子昂之筆意，清新灑脫，通篇數百字，一氣呵成，功力精湛，為宣宗代表作。

（三）明宣宗、英宗、景帝時期的宗室書畫藝術

　　宣宗依靠「三楊」及蹇義、夏原吉等先朝舊臣，兵不血刃地平定漢王朱高煦叛亂，基本解決了明洪武末以來藩王勢重危及朝廷的問題。在這一時期，明朝政治、經濟、文化都發展到一個前所未有的新高度。皇親、宗室們在盡情安享宮室苑囿、聲伎犬馬之樂的同時，也將音曲、詞賦、書畫等文化生活推向一個新的高潮。

1、英宗、景帝兄弟的書畫之緣

　　宣宗在生子方面遠不如其父仁宗，仁宗共有十子七女，他卻只有兩兒兩女。而且他得子時間甚晚，十九歲成婚，及至宣德二年（1427）十一月，時已二十九歲的他才喜得貴子，即後來得承皇位的英宗朱祁鎮。次年八月，吳賢妃又為其生了另一子朱祁鈺，也就是後來的景帝。宣宗對二子十分疼愛，經常帶他們去各處走走，並教他們讀書習字。可惜

圖43 《明英宗坐像》軸
　　　絹本設色 208.3×154.5公分
　　　臺北 國立故宮博物院藏

的是天妒英才，宣德十年（1435），宣宗突得急病身亡，享年不過三十八歲，朱祁鎮、朱祁鈺兄弟尚為不足十歲的幼童，否則，宣宗對詩文書畫的酷好當會對他們產生比較大的影響。

朱祁鎮即明英宗【圖43】（1427－1464），宣宗長子，是明皇族的第五代，年號分別是「正統」和「天順」，是明朝的第六任和第八任皇帝。他九歲即位，初遵遺旨，凡朝廷大政均奏請太皇太后張氏（仁宗孝誠皇后）而後行。太皇太后張氏命楊士奇、楊榮、楊溥三位閣老及英國公張輔、禮部尚書胡瀅等五人輔政。因此，正統初年，「是時，王振尚未橫，天下清平，朝無失政，中外臣民翕然稱三楊。」[74] 然而，隨著太皇太后張氏與楊士奇、楊榮等先後謝世，宦官王振恃寵擅權，把持朝政，終釀成大禍。正統十四年（1449），受王振的慫恿，英宗拒絕百官的勸諫，親率五十萬大軍征伐瓦剌，在土木堡（今河北懷來縣境內）被瓦剌也先打得大敗，數十萬精銳被殲，英宗也成了俘虜。這場「土木堡之變」，是明朝由強轉弱的分界線。英宗被俘後，其弟郕王朱祁鈺即位，遙尊他為太上皇。景泰元年（1450），英宗被釋放回京，居於南宮。景泰八年（1457），在宦官曹吉祥、武清侯石亭、副都御史徐有貞等合謀下，趁景帝病危發動政變，奉英宗復位，史稱「奪門之變」。英宗復位後，改景泰八年為天順元年。數日後，在北京保衛戰中立下蓋世奇功的于謙、范廣等人慘遭冤殺，曹吉祥、石亭、徐有貞等人則以擁戴之功得到重用。曹、石等後來雖因謀反罪被處死，但國家已元氣大傷。

史籍上未見英宗善書畫的記載，更無其書畫作品傳世，使我們今天難以得知他的書畫水準如何。但從當時的有關制度來分析，他的書法還是有一些功底的。前文講過，明朝對皇子皇孫的教育有著極為嚴格的制度，[75] 在正統五年（1440）以前，朝廷軍政大事主要由張太后與內閣掌握，英宗仍處在學習歷練階段。當時負責其經筵的講官楊士奇、楊榮等俱為書法大家，授書宮人則是那位將英宗由中原大國之君推入到戰俘行列、被其稱之為「王先生」的宦官王振。據有關史料記載，王振原為儒學教官，後進入大內為授書宮人。在明朝，書劣者擇業是受很多限制的，王振曾身為教官，當不屬書劣者。然則，王振是一位外示忠貞、內藏奸惡的知識型宦官；他深知宣宗酷好詩文書畫，為討宣宗的歡心，其

對於督促太子讀書習字一事必定相當嚴厲，故史籍上有「侍太子講讀，太子雅敬憚之」[76] 的記載。王振在宣宗時就得以進入宦官二十四衙門的首席機構 —— 司禮監，並為宣宗代筆，應該與其督導太子讀書習字得力有關。

朱祁鈺即明景帝（1428－1457），宣宗次子，年號景泰，是明朝的第七位皇帝。宣德十年（1435）被封為郕王。正統十四年（1449）即帝位。景泰八年（1457）英宗復辟，病重的景帝被廢，仍為郕王，不久便病逝。至寵宗時，以他「戡難保邦，奠定宗社」有功，加尊諡為「恭仁康定景皇帝」。

明景帝雖不稱善畫，但也有繪畫作品。據記載，《無聲詩史》作者姜紹書曾在戶部郎中何九說處，看到過明景帝摹仿宋徽宗趙佶筆意所畫的著色《田瓜圖》。[77] 另外，據《明宮雜詠・景帝宮詞》中記載：景泰五年（1454），景帝亦畫有《花竹雙鳥圖》，「絹本方幅，高七寸八分，闊七寸二分，著色，夾竹、桃枝、杏花、雙鳥」。[78]

2、與宣宗同輩及子侄輩的宗室藝術家

宣宗在位僅十年，與宣宗同輩及子侄輩的宗室藝術家大多主要活動在英宗、景帝及憲宗時期，然而，宣宗在藝術上對他們的影響無疑是很大的。

寧靖王朱奠培（1418－1491），自號竹林懶仙，是太祖第十七子寧獻王朱權之孫。正統三年（1438）襲爵。他勤於詩文，善畫寫意山水，成就很高。

三城王朱芝垝（？－1511），太祖第二十三子唐定王朱桱之孫。成化七年（1471）封三江王，駐南陽府。他博通經史，擅長畫人物、花卉，曾作有《耆英》、《王母》、《九老》、《百花》諸圖。

蜀定王朱友垓（？－1463），太祖第十一子蜀獻王朱椿之孫。天順五年（1461）以世子嗣。善草書。

晉莊王朱鐘鉉（1428－1502），太祖第三子晉恭王朱棡之曾孫。初封榆社王，正統七年（1442）嗣晉王位。他喜書法，所藏書畫頗多。

遼惠王朱恩鏶（？－1495），太祖第十五子遼簡王朱植之曾孫。成化

十六年（1480）襲爵。他博通群籍，為人雄健，詩律精雅，尤善大書。

朱蘭江，是太祖玄孫，支派不可詳考，自號野鶴道人。善畫牡丹、蔬果。

蜀惠王朱申鑿（？－1493），蜀獻王朱椿之曾孫。成化七年（1471）蜀懷王朱申鈘薨，其以通江王晉封。他好學能文，亦善草書。

朱覲錐，太祖四世孫，寧獻王朱權之曾孫。號中仙，成化九年（1473）被封為鐘陵王，弘治十八年（1505）廢為庶人。善畫人物。

朱覲鍊（？－1538），朱覲錐之弟，成化十七（1481）年被封為建安王。他工畫，尤長於畫翎毛。

唐成王朱彌鍗（？－1523），太祖第二十三子唐定王朱桱之曾孫。成化二十一年（1485）嗣。鑑於武宗喜遊幸，他曾作〈憂國詩〉，並上疏諫君。

文城王朱彌鉗，朱彌鍗之弟。他有學行，擅長隸書。

3、宗室女書家

史籍中很少有對明宣宗至景帝時期宗室女書家的記載，值得一提的是，明太祖第十七子寧獻王朱權在政治上受多重打擊後，為防皇室權力鬥爭之不測，遂不問政治，將興趣轉向詩文書畫，以為樂事，故其後裔中善書畫者甚眾，其中不乏女書家，代表人物即安福郡主朱氏。

朱氏，是寧靖王朱奠培長女，天順元年（1457）被封為安福郡主，後嫁孔景文（孔子五十八世孫）為妻。她能詩，擅長草書。

4、外戚書家

明太祖將書法優劣與科舉制度直接掛鉤的舉措，對當時書法藝術的發展產生廣泛的影響，使得明代書法藝術的普及程度遠遠超過了歷代；在帝王、宗室、官吏及文人學士等階層中，史有其載的書法家不計其數。即使在宦官階層，亦有蕭敬、吳亮、戴義、張維、王進德、金忠、諸升、劉若愚等善書者在史上留名。在這種全民皆習書的大環境下，作為由朱明家族分支出來的重要政治勢力 —— 外戚階層，其書必有可觀者，然而奇怪的是，史書中對於明代外戚書家的記載卻是微乎其微。

周景（1442－1495）是朱明家族中唯一史有其載的外戚書家，其字德彰，安陽（今屬河南）人。天順五年（1461），娶英宗長女重慶公主為妻，頗得英宗寵愛，閒遊時多令其相隨。他為官清廉，憲宗初曾受命主持宗人府事。周景聰明好學，詩文書法皆妙，尤以書法擅名於時。

三、明憲宗、孝宗的藝術成就

自明開國至憲宗、孝宗統治時期，已逾百年。此時，「土木堡之變」的危機已經過去，昔日北方蒙古強盛的瓦剌部亦已分崩離析，正在崛起的韃靼也是各部不相統屬；建州女真雖在躍躍欲試，但羽翼尚未豐滿；東南雖時有倭警，但尚未造成大患。在國家相對安穩，以及憲、孝二帝的大力推動下，宮廷繪畫藝術得到進一步發展。

（一）明憲宗

1、明憲宗的「垂衣拱手之治」

朱見深即明憲宗【圖44】（1447－1487），是明英宗朱祁鎮長子，為朱明皇族的第六代，年號成化，是明朝的第八位皇帝。正統十四年（1449）八月被立為太子。景泰三年（1452）五月，被廢，更封為沂王。天順元年（1457）三月，被復立為太子。天順八年（1464）正月，即皇帝

圖44 《明憲宗坐像》軸
絹本設色 206.9×156.1公分
臺北 國立故宮博物院藏

位，改第二年為成化元年。明憲宗在位二十三年間，雖出現宦官汪直擅權的局面，然從總體上來看，其江山基本上還是穩定的，宮室裡因而有閒暇研習和享受書畫藝術。

史書上對明憲宗的評價是：

> 上以守成之君，值重熙之運，垂衣拱手，不動聲色，而天下大治。[79]

這個結論是較為客觀的。作為君主，明憲宗在中國歷史上是默默無聞、無所作為的。在明代的十六位皇帝中，一般人所知道的只是他獨寵年長其十九歲的萬貴妃（是他為太子、沂王時的侍女，曾與他共患難過），達到了癡迷的程度，是一種典型的戀母情結。自成化二年（1466）起，他怠於朝政，七年內只上過一次朝，遂開明朝第一位君王不與朝臣面議國事之先例；宦官們乘機把持朝政，這些人結黨營私，胡作非為，形成「天下之人只知西廠，而不知有朝廷，只知有汪直，而不知有陛下」[80]的權宦汪直擅權局面。由此看來，明憲宗無疑是一位昏庸透頂的君主。其實，情形並非如此簡單，成化朝也並非毫無可取之處。明憲宗在君臨天下之初，也曾做過幾件轟動朝野的大事，頗為振奮人心。其一是重用李賢等良臣，罷黜前朝門達等奸佞之臣。其二是為于謙等參與北京保衛戰的功臣平反雪冤。其三是釋放宮女出宮，得到朝野上下的讚譽。憲宗「恢恢有人君之度」，這是從他為景帝上尊號、為于謙等平反、抑黎淳而留商輅等事中得出的。此外，他「篤於任人」，這是從他始擢王竑、李秉，繼用項忠、韓雍以及對王越等人的處置而得出的。彭時、商輅、王竑、馬文升、項忠、李東陽、謝遷、丘浚等，俱為一時之選，這些在成化朝脫穎而出的名臣，不僅在以後的弘治中興中發揮了重要作用，有的如李東陽等還在武宗時期扮演了重要的角色，這不能不說是明憲宗的貢獻。

此外，憲宗雅好書畫，對明代宮廷繪畫的進一步發展起到積極的宣導作用。也許是兩位儲君幼年時期的特殊經歷，使憲宗成為一位相當寬厚的君主，與惠帝、仁宗、宣宗相比，亦不遜色，有些方面甚至有過之

而無不及。在他統治時期，政治環境相對寬鬆，持不同政見的文武官員可以較自由地發表意見，宮廷畫家們有較大的創作空間，而無丟職之憂。憲宗朝宮中技藝高超的畫家很多，如林良、俞鵬、林時詹、許伯明等，尤其是林良，其水墨寫意花鳥畫法【圖45】在宮中自成一派，不僅為宮廷花鳥畫的發展起到重要的作用，而且對明代水墨寫意花鳥畫的發展有著關鍵性的先導作用。

2、明憲宗的書法藝術

　　明憲宗對自己的書法很有自信，經常將所書墨蹟賞賜給朝臣。據馬宗霍（1897－1976）在《書林紀事》中記載：

　　憲宗喜御翰墨，時作詩賦以賜大臣。諸司章奏，手自批閱，字畫差錯，亦蒙清問，臣下益兢業，職事莫敢或欺。[81]

明憲宗學書較早，且頗為用心。他與以前的東宮太子一樣，八歲起即出閣讀書習字。按慣例，其父皇英宗挑選了李賢、彭時等二十位頗有才學的高級官員擔任太子講讀官，負責輔導他的學習。其中，對寫字的要求為：春夏秋每日百

圖45　林良《蘆雁圖》軸
絹本墨筆 138.5×69.8公分
北京 故宮博物院藏

字，冬日五十字。在這些名師教導下，時為太子的憲宗「讀書音響洪亮，不數遍即成誦」，寫字「運筆有法，尤便習騎射」。[82]

明憲宗的書法面貌，總體來說變化不大，主要是受沈度台閣體書風的影響。憲宗在《一團和氣圖》軸（見圖46）詩塘上題曰：

朕聞晉陶淵明乃儒門之秀，陸修靜亦隱居學道之良，而惠遠法師則釋氏之翹楚者也。法師居廬山，送客不過虎溪。一日陶、陸二人訪之，與語道合，不覺送過虎溪，因相與大笑。世傳為三笑圖，此豈非一團和氣所自邪。試揮綵筆題識其上。嗟世人之有生，並戴天而履地，既均稟以同賦，何彼殊而此異，惟鑒智以自私，外形骸而相忌，雖近在於一門，乃遠同於四裔，偉哉達人，遐觀高視，談笑有儀，俯仰不愧，合三人以為一，達一心之無二，忘彼此之是非，藹一團之和氣。噫，和以召和，明良其類，以此同事，事必成，以此建功，功必備，豈無斯人，輔予盛治。披圖以觀，有概予志，聊援筆以寫懷，庶以警俗而勵世。成化元年（1465）六月初一日。

鈐「廣運之寶」印。該書筆法工整端莊，秀潤清勁，從行筆看，受沈度的影響，善於運用筆鋒，頓挫起伏頗有章法，當為明憲宗書法代表作。

3、明憲宗的繪畫藝術

明代最擅長繪畫藝術的帝王莫過於明宣宗，其次是誰呢？拋開思宗朱由檢不論的話（史載其善山水畫，樹石極似「明四家」之首沈周的筆墨，功力頗深，惜尚未發現其有畫作存世），就得推明憲宗了。後人評論其畫藝，曾有贊語如下：

憲廟工神像，上有御書歲月，用「廣運之寶」。嘗寫張三豐像，精彩生動，超然霞表。[83]

明憲宗的繪畫才能是多方面的，其中又以人物畫為主，別具風貌，自成

一體，且頗具有一定深度的思想性。此外，如花鳥、走獸，也偶一為之，不愧為一專多能的帝王畫家。茲分別介紹於下。

（1）頗具「規鑒」意義的人物畫

　　也許是「隔代遺傳」的緣故，明宣宗的書畫「基因」遺傳到憲宗朱見深的身上，特別是憲宗將人物畫的政教功能發揮得淋漓盡致，比其祖父宣宗則更是有過之而無不及，在明代宮廷繪畫史上留下一段佳話。

　　在北京故宮博物院收藏的明代宮廷畫中，有兩幅明憲宗所繪的人物畫，分別創作於成化元年（1465）和成化十七年（1481），這兩幅畫在擷取題材、突出主題方面，鮮明地體現憲宗繪畫的基本特徵，是探討明憲宗人物畫特點的珍貴實證。

　　《一團和氣圖》軸【圖46】，據詩塘憲宗自題，知此圖作於成化元年（1465）六月，憲宗時年十九歲，是其登基一年半後讀「虎溪三笑」這個典故有感而創作的，實際上它寓有深刻的社會內涵和現實內容。

　　英宗復辟後，冤殺有大功於國家的兵部尚書于謙等人，清除景帝班底。繼而重用曹吉祥、石亨、徐有貞等奪門有功之臣，這些人招權納賄，爭權奪利，朝政敗壞。最後石亨、曹吉祥等雖因謀反罪先後被殺，但國家已元氣大傷，人心渙散。憲宗即位後，遇到的最棘手問題，就是如何收攏人心。對此，憲宗十分高明，他想到利用人物畫的政教功能來達到收攏人心之目的，《一團和氣圖》軸就是在這種背景下創作的。

　　「虎溪三笑」出自《廬山記》，講述晉朝時有位高僧惠遠，居住在廬山東林寺，三十多年中，足不出山，送客從不過虎溪（水名）。但有一次陶淵明（隱士）和陸脩靜（道士）一起來訪，因談得投機，臨別時，惠遠禪師竟不知不覺地把他們送過了虎溪，三人相視而笑。通過這個故事，憲宗試圖告誡臣民，既然儒、釋、道三種不同信仰的人們都能夠談笑在一起，其他人又為何不能做到一團和氣呢？憲宗繪此圖的目的，就是要社會各階層都能忘記過去的種種不快，團結一心，共襄皇室，以圖再創中興。由此可見，此圖的政教功能十分鮮明。該畫繪三人抱成一團，合為一體，構思頗為別緻。用筆勁健，設色清雅，人物衣紋兼取釘頭鼠尾描和戰筆描，流暢自然而又曲折有致，頗見功力。尤其合三人為

御製一團和氣圖贊

朕聞晉陶淵明乃儒門之秀
陸修靜亦隱居學道之良而
惠遠法師則釋氏之翹楚者
也法師居廬山送客不過虎
溪一日陶陸二人訪之與語
一團和氣所自郡試擇綵筆

鑒世人之有生並戴天而履地
既均景以同賦何彼珠而此異
惟鑒智以自外形骸而相忘
雖近在於一堂乃遠同於四海
偉哉達人遐視談笑有儀
俯仰不愧合彼三人以為一達
心之無二志和以召明良其
團之和氣豈無斯人
類以同事事必成以此建功
功必備豈無斯人輔予致治
圖以觀有繫予志聊搜筆以寫
懷庶幾警俗而勵世

題識其上

成化元年六月初一日

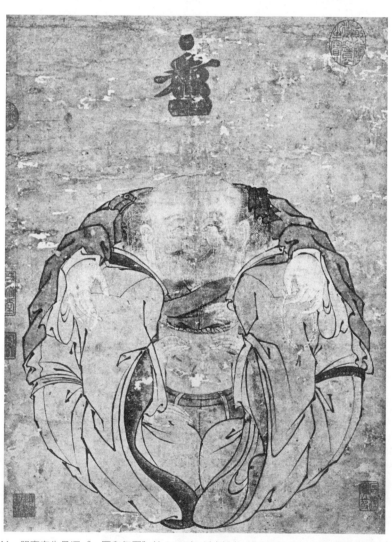

圖46　明憲宗朱見深《一團和氣圖》軸 1465年 紙本設色 48.7×36公分 北京 故宮博物院藏

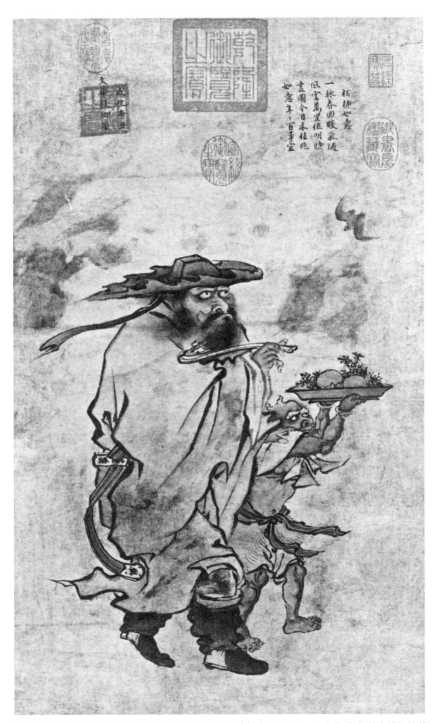

圖47　明憲宗朱見深《歲朝佳兆圖》軸 1481年 紙本設色 59.7×35.5公分 北京 故宮博物院藏

一，作圓形圖，正視為一人，細觀兩袖又是左右兩人，三人合抱相視大笑，其手法頗具漫畫效果，堪稱較早的一幅象徵性漫畫，實為難得。

《歲朝佳兆圖》軸【圖47】，畫幅右上有憲宗的題詩並識：「柏柿如意。一脉春回暖氣隨，風雲萬里值明時，畫圖今日來佳兆，如意年年百事宜。成化辛丑（1481）文華殿御筆。」鈐「廣運之寶」朱文璽。

憲宗繪此圖時，已在位十七年了，但天下並不太平，他所倚重的權宦汪直在控制特務組織西廠的同時，亦極力培植自己的黨羽，以擴大勢力。對不肯依附他們的朝臣，則羅織種種罪名加以陷害，如大學士商輅等被迫致仕，尚書董方等數十名官員也因彈劾汪直及黨羽而遭罷官，形成「士大夫亦俯首事直，無敢與抗者」[84]的局面。面對「天下之人只知西廠，而不知有朝廷，只知有汪直，而不知有陛下」的局面，憲宗有所醒悟。成化十六年（1480），憲宗利用汪直好戰的性格，派其與王越統兵萬人，前往宣府禦敵，不動聲色地將汪直調出京城。後來，襲擾宣府的敵軍敗退，諸將奉旨還朝，憲宗卻獨不許汪直、王越二人回京。如何向臣民發出他要解決汪直的訊息呢？憲宗再一次故技重施，在成化十七年（1481）創作這幅《歲朝佳兆圖》。這一年，憲宗三十五歲。

鍾馗形象為中國平民百姓所樂見，其寓意為打鬼驅邪與降福。憲宗在此時取材鍾馗，當別有深意。圖中鍾馗手持「如意」，一小鬼雙手托盤而隨，盤中放有柏枝與柿子，上有蝙蝠飛行。此是作者借柏、柿分別為「百」、「事」之諧音，如意為「如意」之同字，寓意百事如意，至於畫蝙蝠則寓意「福」字，這些題材共同表明了只要除去奸佞汪直，人們就會百事如意。看到這一明確資訊後，群臣紛紛上表彈劾汪直禍國殃民。次年，憲宗遂貶汪直為承御，罷免其黨羽，至此，權宦汪直專擅朝政的歷史宣告結束。此圖衣紋作釘頭鼠尾描，簡勁流暢，畫法遠師南宋院體，近則與浙派創始人戴進畫風相近，顯然是憲宗更加精心之力作。

（2）宗教題材畫作

憲宗是明朝第一位不與朝臣面議國事的皇帝，為祈求神佛保佑，他溺於僧、道二教，故以宗教為題材亦是其繪畫創作的特點之一。

《達摩圖》軸【圖48】（臺北國立故宮博物院藏），款署：「成化庚

子御筆戲寫。」鈐「廣運之寶」。此圖曾為明、清兩朝內府收藏，著錄於《秘殿珠林續編》，創作時間為成化十六年（1480），憲宗時年三十四歲。此圖畫名僧達摩一葦渡江的故事。達摩，南印度僧人，梁普通元年（520）或大通元年（527）航海到廣州，被武帝迎至建康，同年至北魏境內入嵩山少林寺，面壁九年，世稱「壁觀婆羅門」。後被尊稱為「西天」（天竺）禪宗第二十八祖和「東土」禪宗始祖。禪林中多以此為畫題，有「達摩面壁」、「月黑達摩」、「蘆葉達摩」等。圖中達摩頭戴幘巾，身穿僧袍，赤腳行立於江中蘆葦之上。該圖不作背景，主題

圖48　明憲宗朱見深《達摩圖》軸 1480年
紙本水墨 76.8×47.4公分
臺北 國立故宮博物院藏

突出，人物形象質樸，筆法簡勁，為憲宗藝術成熟期之佳作。

（3）水墨花鳥畫

　　除人物畫外，憲宗還善於水墨花鳥畫，其流傳至今的花鳥畫作品有《冬至一陽圖》軸（臺北國立故宮博物院藏）、《雙喜圖》軸（吉林省博物館藏）、《翔羊圖》（藏所不詳）軸等。

　　臺北國立故宮博物院藏《冬至一陽圖》軸【圖49】，款署：「成化庚子御筆戲寫。」鈐「廣運之寶」印，曾為明、清兩朝內府收藏，著錄於《盛京書畫錄》。此圖作於成化十六年（1480），憲宗時年三十四歲。構圖簡潔，筆墨清勁爽利，雖師法宋人，但亦有自己的獨創，是憲宗中年花鳥畫典型之作。

圖49　明憲宗朱見深《冬至一陽圖》軸 1480年 紙本水墨 75.7×42.1公分 臺北 國立故宮博物院藏

憲宗於繪畫方面，在筆墨技法上能兼收南宋院體與明代浙派一些特點，並有選擇性地學習古人畫法，具有鮮明的個性和獨特的風格。有道是「上有好者，下必甚焉」，他雅好並親自投入到繪畫創作之中，對當時宮廷繪畫活動產生較大的影響。

（二）明孝宗

1、明孝宗的儒治之功

　　明孝宗【圖50】即朱祐樘（1470－1505），明英宗朱見深第三子，為朱明皇族的第七代，年號弘治，是明朝的第九位皇帝。由於內宮鬥爭殘酷，使得其幼年生活相當坎坷，六歲時才得與憲宗朱見深父子相認。成化十一年（1475）十一月，他被立為太子，成化二十三年（1487）九月即位，以隔年為弘治元年。他在位十八年間，明室江山重得中興，宮廷繪畫得以持續發展。

　　孝宗的統治手段取法於孔孟之道；其以儒治國的思想，在他登基後所下的一道敕書中闡述得淋漓盡致，其大意是：自古帝王都以三綱五常來達到天下大治，首先要辦好學校，用來明人倫，孔子講學也是如此。

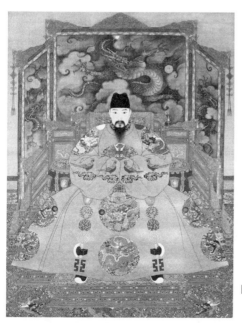

我大明祖宗得天下後，建立學校，培育人才，現在我剛剛即位，遵照祖宗的規定，視察太學，拜謁孔子，在彝倫堂聽講經書，並勉勵師生。治世來源於孔孟之道，而孔孟之道全記載在經書中，應當講清楚而且照著去做的，除了綱常還有什麼？

圖50 《明孝宗坐像》軸
　　　絹本設色 209.8×115公分
　　　臺北 國立故宮博物院藏

我勵精圖治，希望能像古代帝王。你們師生也應該以古代的賢才來勉勵自己，對於經書，一定要探究其中精微的深奧之處，對於綱常倫理，也要作為自己的行為規範，提高自己的修養，增強自己的才能，從大的方面來說，可以尊主庇民；從小的方面來說，可以辦好事情。那麼，我大明的治化就可以和唐堯、虞舜比美了。[85]

孝宗的儒治手段，首先從太學開始，要太學生們探究經書中孔孟儒家思想的精微深奧之處，力求充分發揮他們的才識，使之儘快成長為「以儒治國」的後備軍。當然，這些還是要通過書法來實現的。此外，孝宗對宗室子弟的學習亦頗為上心，弘治元年（1488），徽王朱見沛為二子出閣請書，孝宗一次就賜《四書大全》、《貞觀政要》、《聖學新法》、《勸善書》、《孝經》等多種書籍，並附信稱讚。[86] 孝宗仁柔，是明朝唯一對朝臣不施「廷杖」的君主，也是少數幾個未興過「文字獄」的皇帝之一。為了以儒治國，他在逮捕禮部左侍郎李孜省、太監梁芳等一批奸佞之臣，罷免有「紙糊閣老」之稱的太師、吏部尚書、華蓋殿大學士萬安的同時，大力提拔、重用有治國之才的儒臣，一時形成「朝多君子」的盛況，如敢諫的王恕、練達的劉大夏、兼資文武的馬文升，以及勤於政事的丘濬、劉健、謝遷、徐溥、李東陽等。在孝宗朝脫穎而出的劉健、謝遷、李東陽等，特別是李東陽，他們在荒嬉的武宗朝、在朝臣與權宦劉瑾的鬥爭中發揮常人難以替代的作用。可以說，在明朝政治日漸黑暗、社會矛盾不斷加劇的大趨勢裡，孝宗統治的十八年間，以其獨有的清明和安定，在明朝歷史上占有特殊的地位，這不能不歸功於仁、宣、孝宗等朝推行「以儒治國」後長期的政治效用。

2、明孝宗的書法藝術

孝宗善書法，工詩文，亦工繪畫。《書林藻鑒》載王鏊（1450－1524）云：

孝宗奮豪落紙，思入混茫。氣吞顏柳，勢壓鍾王。淵停嶽峙，玉質金相。[87]

孝宗幼年時便致力學書，由下而上，循序漸進，遂達「點畫飛動有龍翔鳳舞之勢，顧專門者所不及」[88]之水準。筆者寡陋，未見過明孝宗的墨蹟，唯《治世餘聞》曾評其書：

> 朱批清逸豐潤，詢之先達，實類沈體。[89]

朱謀垔在其《續書史會要》中亦云：

> 孝宗皇帝酷愛沈度筆跡，日臨百字以自課，又令左右內侍書之。[90]

據此可知孝宗習書的經歷及書學淵源。他並不好高騖遠，而是沿襲朱明皇室習書之傳統，從沈度的台閣體書法入手，由淺漸深，追溯上古，最後融會貫通，遂成自家風貌。此外，孝宗對於皇室子弟的學習亦很關心，由前述賜書予徽王朱見沛一事，即可見一斑。按皇室規定，出閣讀書、習練書法是必修課。由此可見，孝宗對其皇族成員書法的學習起到推波助瀾的作用。

3、明孝宗與宮廷畫家的關係

在明中期宮廷繪畫發展上，孝宗應該是一位非常值得注意的人物。他不像宣宗、憲宗那樣有繪畫作品遺留下來，即便有關其善畫之見於文獻記載者亦不多，只有《圖繪寶鑒續編》等書有零星記載：

> 憲廟、孝廟御筆，皆神像，上識以年月及寶，宗室善寫神像、金瓶、金盤、牡丹、蘭、竹、梅、菊之類，舊家多有珍藏者。[91]

據《無聲詩史》載：

> 孝宗敬皇帝，諱祐樘，建元弘治，……兼長繪事，曾賞畫工彩數匹，命曰：「急持去，勿使酸子知道。」[92]

酸子指的是那些台諫官，可見孝宗與宮廷畫家關係相當密切；也正因此，宮廷繪畫與浙派在其統治期間仍以較大優勢持續發展，孝宗宣導之功實不可沒。在這裡，就不能不談到孝宗對著名宮廷畫家吳偉、王諤的器重。

吳偉（1459－1508），字士英，號小仙，江夏（今湖北武昌）人。他年幼孤貧，流落常熟（今江蘇），為湖南布政使錢昕收養。他性聰慧，喜作畫，青少年時即漸露頭角，得到社會上下的重視。他非常幸運，沒有浙派創始者戴進的坎坷，受到憲宗、孝宗、武宗三帝的三召之恩遇。成化（1465－1487）後期，憲宗召其入內廷，授錦衣衛鎮撫銜，待詔仁智殿。吳偉生性好劇飲，據說有一次他酒醉入宮，曾在憲宗面前打翻了墨汁，信手塗抹成「風雲慘慘」的《松風圖》，憲宗為人寬厚，不僅毫不怪罪，反而讚其為「真仙人筆也。」[93] 孝宗繼位後，吳偉再次進京，受到更為優厚的待遇。孝宗曾召見他於便殿，授其錦衣衛百戶，賜「畫狀元」印，恩准他回家祭祖，還在京師特賜其宅第一所，可謂是恩寵有加。正德三年（1508），武宗又一次遣使召他入京，然使者尚在途中，他卻已因飲酒過量而亡，年僅五十歲。吳偉最大的貢獻，是進一步弘揚了戴進的雄健豪放之風，鞏固浙派畫風的基調，並使此派盛極一時，故他堪稱為浙派主將【圖51】。吳偉秉性狂放，幾度出入宮廷，不受怪罪，反而備受皇室青睞，這不能不歸結於憲宗、孝宗性情寬厚，愛惜人才，這與宣宗對待戴進可謂是天壤之別。

王諤，字廷直，浙江奉化人。早期畫山水拜同鄉蕭鳳為師，後好其南宋馬遠之畫，力勤於學，自成風格。孝宗初年被召入內廷，供職仁智殿，正德初年授錦衣衛千戶。當時，孝宗很喜歡南宋馬遠的畫，而王諤一生浸淫於馬遠一家，其作品頗具馬氏山水畫之神趣【圖52】，故孝宗對他很器重，稱讚他為「今之馬遠」。[94]

孝宗對吳偉、王諤等的器重，樹立宮廷山水、人物畫的風格尺規，推進宮廷繪畫向風格化演進。

（三）明憲宗、孝宗時期的宗室書畫活動

圖51　吳偉《漁樂圖》軸 紙本淡設色 270.8×174.4公分 北京 故宮博物院藏

圖52　王諤《踏雪尋梅圖》軸 絹本設色 106.7×61.8公分 北京 故宮博物院藏

在繼承宣宗朝傳統的基礎上，包括皇室繪畫在內的宮廷繪畫，在憲宗、孝宗積極宣導之下，得到進一步的發展，形成畫家眾多、繪畫風格多樣的新格局。這一格局的形成，無疑對後世宗室繪畫的發展有著較大的影響。

朱承綵，字國華，是太祖七子齊王朱博之玄孫。然而宣德三年（1428）齊王過世後，子孫被廢為庶人。朱承綵以風流著稱，擅繪花鳥，「翩然有生動之狀」。[95] 據《大泌山房集》記載，他曾於明萬曆年間（1573－1620）開大會於南京，共有海內名士一百二十餘人授簡賦詩，秦淮名妓馬湘蘭以下四十餘人侍宴，一時傳為佳話。[96]

蜀成王朱讓栩（？－1547），是太祖第十一子蜀獻王朱椿之五世孫。正德三年（1508）襲父爵。他好學善書，手不釋卷，日觀經史，臨法書、作詩屬對，皆有程要。

朱彥汰（？－1544），是太祖十八子岷莊王朱楩之玄孫。弘治十三年（1500）襲封，駐武岡州。天資聰穎，諸書稍一閱讀，便曉大意，尤長於寫詩作畫。

枝江王朱致樿（？－1565），太祖十五子遼簡王朱植之玄孫。資質聰穎，在書法、繪畫上都有高深的造詣。

吉簡王朱見浚（1456－1527），是英宗第七子。天順元年封其為吉王。成化十三年（1477）就藩長沙（今湖南長沙）。他曾在嶽麓書院搦管揮藻，批賈太傅《新書》。

益端王朱祐檳（1479－1539），是憲宗第六子。其好書史，工楷、篆。

鎮國中尉朱致槻，善書，尤精章草。

朱春亭，宗室，名號失傳，居住在祥符縣（今屬河南）。曾與浙派名家張路學畫，能繼承師傳。

朱洪圖，宗室，住南昌。擅畫山水，師法元四家之一倪瓚。

朱約佶，號雲仙，又號弄丸山人，是靖江王朱守謙四世孫。善畫，曾繪屈原像，畫風與吳偉相近。

樂安端簡王朱拱欏，號眠雲，是太祖第十七子寧獻王朱權的五世孫。工詩文，善畫蘭石。

奉國將軍朱拱枘，是太祖第十七子寧獻王朱權的五世孫。正德十四年（1519），寧王朱宸濠發動叛亂，朱拱枘之父朱宸渠受到牽連，被逮至中都，朱拱枘請以身代，才得以洗刷冤屈。他性樸質好學，擅長草書。

朱俊格是太祖第十三子代簡王朱桂的五世孫。他以能文善書著稱，嘉靖年間（1522－1566），曾進獻〈皇儲明堂〉二頌、〈興獻帝后挽歌〉，受到世宗的嘉獎。

皇家新風

伍、明後期的皇室藝術

明後期特指正德、嘉靖、隆慶、萬曆、景昌、天啟、崇禎七朝（1506－1644），歷時一百三十八年。

在這一時期，明王朝進入衰落的時代，帝王多荒廢政事，日事嬉游淫樂，朝政日益腐敗。在書畫領域，這些皇帝們業已基本上失去對書畫藝術的探索之心，其藝術活動也大多局限於書法上。時宮廷繪畫已日見衰敗，畫院機構雖存，但名家寥落，其成員大多屬於濫竽充數者。倒是宗室中仍有不少能書善畫之人，其中最富有代表性的，當屬太祖第十七子寧獻王朱權之後的「多」字輩、「謀」字輩與「統」字輩，他們的藝術成就，標誌著朱明家族書畫也步入文人畫的境界。

一、明後期諸帝的藝術作為

從總體上看，明後期的這幾位皇帝，除穆宗朱載垕、思宗朱由檢尚勤於國事外，其餘諸帝多縱情聲色犬馬之中，怠於臨政。如果說他們還有什麼可稱道之處，就是他們在藝術上尚能繼承朱明家族雅好書法的傳統，並為書法的進一步普及做出一定的貢獻。

（一）明武宗

朱厚照即明武宗【圖53】（1491－1521），孝宗朱祐樘長子，為朱明皇室的第八代，年號正德，是明朝的第十位皇帝。弘治四年（1491）被立為皇太子。他於弘治十八年（1505）五月登基，在位十七年間，他不務朝政，專事嬉樂，朝中大權先

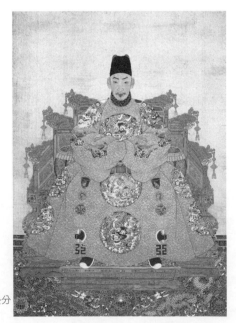

圖53 《明武宗坐像》軸
絹本設色 211.3×149.8公分
臺北 國立故宮博物院藏

後由其寵信的宦官劉瑾、佞臣江彬把持，賢臣劉健、謝遷等俱遭罷退，明廷政治日益昏暗，社會逐漸趨於動盪。不過，在明中後期諸帝中，唯有武宗善畫。據《明畫錄》記載，他「善繪神像，有設色鍾馗小幅頗佳。」[97] 遼寧省博物館現藏有明武宗的一幅《青松偕老圖》，當為其存世稀見之佳作。

（二）明世宗

朱厚熜即明世宗【圖54】（1507－1566），憲宗朱見深之孫，武宗朱厚照之堂弟，興獻王朱祐杬之長子，為朱明皇室的第八代，是明朝的第十一位皇帝。正德十八年（1521），武宗駕崩，由於他沒有留下子嗣，又是單傳，因此皇太后和內閣首輔楊廷和決定，由血緣關係最近一支的皇室，即武宗的堂弟朱厚熜繼承皇位，詔改翌年為嘉靖元年。世宗在位的四十五年間，起初尚能銳意進取，勵精圖治，使武宗朝所產生的極為尖銳的社會矛盾得到一定程度的緩解。然而，在大禮儀之爭後，世宗走向崇奉道教的道路，整日想修道成仙，不理國政，致使世風日下，國家經濟財政亦到了崩潰的邊緣。世宗晚年更加瘋狂地追求長生不老，終因服食丹藥過量而死，享年六十歲，葬於永陵（今北京市十三陵）。

關於世宗書法方面的才能，《書林藻鑒》載張居正（1525－1582）云：

> 皇上天縱睿資，日勤
> 聖學，至於操觚染
> 翰，亦莫不究其精

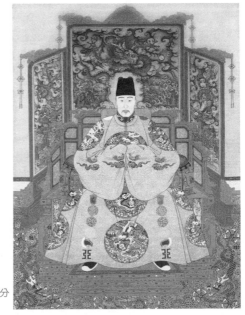

圖54 《明世宗坐像》軸
絹本設色 209.2×155.2公分
臺北 國立故宮博物院藏

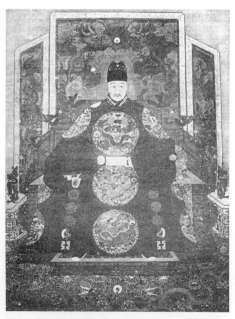

圖55　明世宗朱厚熜《楷書張思叔座右銘》卷 1524年 紙本行書 34×87.5公分 北京 故宮博物院藏

微，窮其墨妙。一點一畫，動以古人爲法，且筆意遒勁飛動，

有鸞翔鳳翥之形，信所謂雲漢之章也。[98]

其《楷書張思叔座右銘》卷【圖55】（北京故宮博物院藏），款云：「御筆朝暇寫嘉靖歲甲申（1524）春仲月望吉日。」鈐「廣運之寶」等印。該卷為世宗十八歲時所書，行筆俐落，結體俊俏而又端莊，代表了世宗早年書法的特色，表現他追求古意的審美觀。

（三）明穆宗

　　朱載垕即明穆宗【圖56】（1537－1572），明世宗朱厚熜第三子，為朱明皇室的第九代，年號隆慶，是明朝的第十二位皇帝。他於1566年繼位後，在徐階、高拱、張居正等

圖56　《明穆宗坐像》軸
絹本設色 205.2×154.5公分
臺北 國立故宮博物院藏

能臣的輔佐下，推行一系列革除前朝弊政的措施，使明後期出現少有的百姓安居樂業的和平環境。可惜他在私生活上過於放縱，僅在位六年即因病而亡，享年三十六歲，葬於昭陵（今北京市十三陵）。

明穆宗為帝前，雖貴為皇子，其後終又得承皇祚，但其早期經歷頗為坎坷，登基後在位時間又不長，史籍中也沒有記載他有何藝術特長。然而從其貴妃李氏（神宗之母）的身世上來看，穆宗或許能書。李氏擅長書法，起初是穆宗為裕王時的府中宮女，為其所喜；穆宗登基後，封其為貴妃。

（四）明神宗

朱翊鈞即明神宗【圖57】（1563－1620），明穆宗朱載垕第三子，為朱明皇室的第九代，年號萬曆，是明朝的第十三位皇帝，於1572年登基，在位四十八年。神宗執政的前十年，大力支持內閣首輔張居正以整理賦役為中心的社會改革，從而換來朝政清明及經濟獲得較大發展的中興局面；中間十年，則一反前期政治，盡廢改革，橫徵暴斂，致使民變紛起；到了最後近三十年間，則晏處深宮，不理朝政，使明王朝陷入內憂外患的境地。他享年五十八歲，死後葬於定陵（今北京市十三陵）。

關於神宗書法方面的才能，錢謙益（1582－1664）《列朝詩集小傳》稱：

神宗天藻飛翔，留心翰墨，每攜大令《鴨頭丸帖》、虞世南《臨樂毅論》、米芾《文賦》以自隨。《勤學詩》一章，御書賜太監孫隆，刻石關

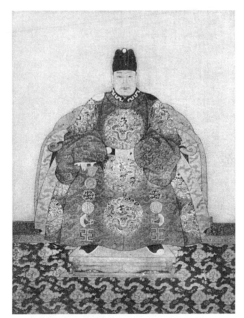

圖57 《明神宗坐像》軸
絹本設色 110.7×76公分
臺北 國立故宮博物院藏

中者也。帝奉兩宮純孝，內府藏顏魯公書孝經，得之如珙璧，命江陵湘裝潢題識，珠囊緹几，未嘗一日離左右。喪亂之後，朝士以百錢買得之。魯公法書精楷，儼如麻姑仙壇，每章有吳

《草訣百韻後續歌序》　一

御製草訣百韻後續歌序
朕惟自有書契以來六義寰廣
八體漸分。鸚若草書興於漢代。
離方遁圓。出同入異。亦既紛如
矣。所貴獨全神氣曲暢玄徵歟。
有指歸艱於宴解。非得古人臨
池結構之法。其道無繇也。草訣
百韻歌一卷後續二卷。諧為韻
語覽記者便焉。朕萬幾之暇。娛
游翰墨。每當搦管未廢楷模及

《草訣百韻後續歌序》　二

得是編見其辨折褰芭折旋體
勢。凡收往垂縮之度。縱橫向背
之方。分合異同之遠。若型範陳
於藥鼎若節奏按於宮商類引
條分乎清神理。斯固字林之桀
趙而藝苑之指南也。機軸可尋。
真詮不遠。惟善學者悟之言乎
得之畫中。其於書法。亦庶幾我。
愛卓工撑之。而弁諸簡端。此王
萬曆十二年五月　　日

圖58　明神宗朱翊鈞〈草訣百韻後續歌序〉1584年　木刻印刷

道子畫，精彩映發，手若
未觸。天球琬琰，零落人
間，躬閣之餘，不自知清
淚之沾漬也。[99]

馬宗霍《書林藻鑒》亦載于慎行
（1545－1608）云：

上初即位，好爲大書。十
餘歲時，字畫遒勁，鸞回
鳳舞。[100]

此外，神宗還對草書的普及有過一
定的貢獻。萬曆年間，由於他的提
倡，草書入門書《草書百韻歌》
極爲流行，士子之家，幾乎人手
一冊。在《草書百韻歌》的版本中，有一種是「萬曆十二年（1584）神
宗御製序、跋本」【圖58】，此種草書歌訣而有帝王御製之序跋，尤爲珍
貴。

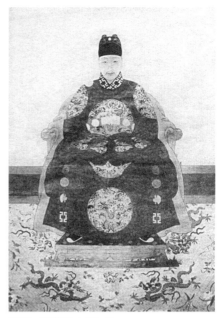

圖59 《明光宗坐像》軸
絹本設色 203.3×131公分
臺北 國立故宮博物院藏

（五）明光宗

朱常洛即明光宗【圖59】（1582－1620），明神宗朱翊鈞之長子，爲
朱明皇室的第九代，年號泰昌，是明朝的第十四位皇帝。被酒色淘空身
體的他，登基十餘天即染重病，又誤食瀉藥，遂至不起。當時，他服下
鴻臚寺丞李可灼進獻的「紅丸」，服第一粒時病情好轉，但服第二粒後病
情竟急轉直下，次日凌晨即一命嗚呼，史稱「紅丸案」。他在位僅一個
月，享年三十九歲。

朱常洛爲太子時，就對書法頗有興趣，每當講學空暇時，他就揮灑
大字匾額、對聯以賜左右。史載其曾手書「承恩堂」額賜工部主事毛尙
忠。

（六）明熹宗

朱由校即明熹宗【圖60】（1605－1627），明光宗朱常洛長子，年號崇禎，為朱明皇室的第十二代，明朝的第十五位皇帝。明代皇室重視書法是有傳統的，然而，明熹宗即位前連書都沒有讀過，就更談不上習練書法了。其為政昏亂，任憑魏忠賢閹黨集團擅權胡為，促成和加速明王朝的崩潰。但他在藝術上也非一無是處，其在宮中喜好製作小樓閣，斧斤不離手，雕鏤精絕，倘若他當一個木匠，一定紅透坊閭。

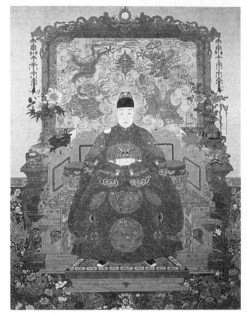

圖60 《明熹宗坐像》軸
絹本設色 203.6×156.9公分
臺北 國立故宮博物院藏

（七）明思宗

朱由檢即明思宗（1610－1644），明光宗朱常洛第五子，明熹宗之五弟，年號崇禎，是明朝的最後一任皇帝。他十三歲被封為信王，1627年奉皇兄熹宗遺命繼位。有明一代，思宗算得上是一位勵精圖治、有作為的君主，登基不久，就一舉剪滅禍國殃民的閹黨魏忠賢集團，使大明重現中興的曙光。但是隨後的一系列錯誤，特別是冤殺名將袁崇煥，使其始終陷在內有撲而不滅的農民軍、和外有遼東強敵的境地，處於咄咄逼人的兩線戰場中而不能自拔，最終被兩線作戰所拖垮，加速了已建國二百多年的明王朝之崩潰。崇禎十七年（1644）三月，李自成率農民軍攻破了北京城，思宗被迫在煤山（今景山）自縊殉國，享年三十五歲。他的死亡意味著明朝的滅亡，至於以後南明與農民軍的聯合抗清鬥爭，則不過是殘局的尾聲而已。

對於亡國之君，人們更多的是鞭撻，是斥責，然而後人、包括當時

與明思宗敵對王朝的君主，都對他寄予更多的同情。只因他力挽狂瀾，然終未能成功。而且，在藝術上，他亦兼工書畫。若生活在和平年代，他當是一位具多種才能的青年帝王。馬宗霍《書林紀事》稱：

　　思宗工書，筆勢飛動，流傳於外者，上皆有崇禎建極之寶。[101]

此外，說起明思宗書法，在歷史上還有這麼一段趣事。有一次，四明山天童寺弘覺禪師向清入關後第一位皇帝世祖福臨求書，世祖笑曰：「朕字何足尚，明思宗之字乃佳耳。」[102] 說罷，命侍臣取來其所藏明思宗書法

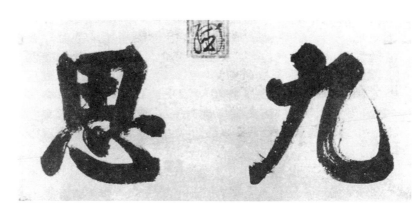

圖61　明思宗朱由檢《九思》軸 紙本楷書 57.6×113.3公分 臺北 國立故宮博物院藏

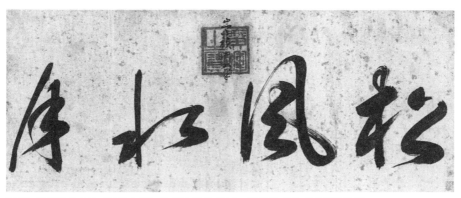

圖62　明思宗朱由檢《松風水月》卷 紙本行書 37.5×88公分 北京 故宮博物院藏

作品，竟有八、九十幅之多。由此可見，明思宗的書法造詣是頗為高明的，深為清世祖福臨所喜愛。

　　從史料記載上看，思宗在書法創作上是較為勤奮的，但流傳至今的真蹟卻頗為稀少，僅有幾幅存世。如《九思》軸【圖61】（臺北國立故宮博物院藏），本幅正上方有押字：「崇禎御筆。」曾入清內府收藏，著錄於《石渠寶笈初編‧御書房》。此軸書法筆力瘦勁凝練，風格秀逸，是思宗楷書中的精心之作。《松風水月》卷【圖62】（北京故宮博物院藏），款署「崇禎御筆。」鈐「廣運之寶」。此卷筆力驕縱，揮灑任意，為思宗書法之佳作。《思無邪》軸（北京故宮博物院藏）紙本行書，縱62、橫128.2公分。此書行筆遒勁，結構清晰，顯示出思宗深厚的書法功底。

　　思宗在繪畫上也是有一定功力的。據《享金薄》記載，明末清初著名戲劇家孔尚任，曾看過思宗的大幅山水，樹石很像沈周的筆墨，上鈐「大明崇禎萬歲餘暇之筆」印。[103] 此段記載說明，在明代後期，吳門文人畫風不僅影響到各地的王室，也影響到深居宮內的皇帝。帝王、藩王與宗室們在書畫藝術上，可謂是與時俱進。

二、明後期宗室書畫空前高漲

　　綜觀朱明皇族書畫，有兩大特色：（1）區域廣泛，人數眾多；（2）達到一定的水準。明代自武宗以後，在政治、經濟、軍事諸方面，出現越來越嚴重的危機，於是革新之聲漸起。在書畫領域裡，風氣也是急遽變換，台閣體書法與宮廷繪畫日見衰微，走向了末路，至於吳門書派、吳門畫派則逐漸成為主流，朱明宗室書畫迅速地適應這種變革，步入文人書畫的境界，從而譜寫光輝的一頁。

（一）與武宗、世宗同輩的宗室書畫家

　　富順王朱厚焜（？－1553），是仁宗朱高熾第六子荊憲王朱瞻堈之玄孫，正德九年（1514）封富順王。朱厚焜幼年喪父失學，及長博通文藝，精繪畫。相傳一次他畫蜀葵花，彩墨沒乾，遂將之置於陽光下曝曬，一時招來許多蜜蜂、蝴蝶。由此可見其畫極為神妙。

永新王朱厚烇（？－1553），朱厚焜之弟，以能詩善畫著稱。

益莊王朱厚燁，是憲宗朱見深第六子益端王朱祐檳長子，嘉靖二十年（1541）襲爵。他雅好文藝，善畫花卉。

高唐王朱厚煐（？－1583），號岱翁，是憲宗第七子衡恭王朱祐楎的第四子。嘉靖年間（1522－1566）被封為高唐王。他工書法，尤精篆隸。

鎮國中尉朱觀熰，字中立，居兗州。他事母孝，擅長繪畫。

朱觀𤩴，能詩，善畫。

（二）「常」字輩的書畫業績

浦陽王朱常漿（？－1661），是憲宗子益端王朱祐檳之玄孫，字原璿，號精一主人。萬曆九年（1581）封浦陽王，駐建昌府。他善畫花鳥，清彭蘊璨看到他的蘆雁，認為具有宋元人風格，而畫墨梅筆法，則和元代名家王元章（冕）十分相像。他經常在畫幅上加鈐「天璜一派浦陽王章」等印章。

華山王朱常汛，是常漿弟，號心源道人。萬曆九年（1581）封華山王。善畫人物。萬曆間，曾有《瑤池獻壽圖》，筆墨與唐寅十分類似。

筠溪王朱常淶，常漿弟，萬曆九年（1581）封筠溪王。善畫人物、道釋像，筆力勁健，意韻高古。

潞王朱常淓，常漿族弟，萬曆四十六年（1618）襲封潞王。明亡後避居浙江。後降清被殺。他在藝術上以善畫竹石著稱。

（三）寧王後裔「多」、「謀」、「統」三代的書畫成就

在朱明家族中，寧藩一脈在書畫藝術上所取得的成就最為顯著，其後裔「多」、「謀」、「統」三輩更是在宮廷繪畫全面走入衰微之時，不守舊，敢於創新，進而把宗室書畫藝術推入到一個嶄新的階段。

寧獻王朱權（1378－1448），是太祖的第十七子。其生母楊妃擅長書法。洪武二十四年（1391），朱權被封為寧王，建藩於大同。他曾幾次出塞作戰，以善謀略著稱，手下有「帶甲八萬，革車六千，所屬朵顏三衛騎兵皆驍勇善戰」。[104] 建文元年（1399）十月，靖難兵起，他以全

圖63　朱多炡《荷花野鳧圖》扇 1567年 金箋墨筆 16.3×49.1公分 北京 故宮博物院藏

軍助之，時為燕王的朱棣與其曾有「中分天下」之約。燕王朱棣奪得天
下後，將其轉封江西南昌。為減少君王的猜忌，朱權轉而追求風流好文
的雅緻生活，成為精通戲劇、音樂、史學、書法的大家，撰有《文譜》
八卷、《詩譜》一卷、《漢唐秘書》一卷、《史斷》一卷、《通鑒博論》二
卷、《書評》一卷，以及其他注疏編纂數十種。尤為重要的是，他為後人
作出了榜樣，使寧藩成為明眾多藩系中最優秀的一支。其後裔除武宗時
期第四任寧王朱宸濠曾發動叛亂外，其餘多沉湎於文化藝術，並取得較
大的成就。以其第七、第八、第九三代，即「多」、「謀」、「統」三輩
在書畫方面所取得的成就最為顯著。

　　寧獻王朱權後裔「多」、「謀」、「統」三輩之所以取得傑出的成
就，主要表現在三個方面：（1）宮廷書畫家在創作時必須要看皇帝臉色
行事，否則就有被逐出宮的風險，如宣宗時期的戴進；若在太祖朝，甚
至還有被處死的危險，然而藩王宗室們則無須有此顧慮，他們與宮廷書
家、畫家是有區別的。（2）在文人書派、畫派漸成主流、宮廷書畫已
日漸衰微之時，他們無門戶之成見，努力追隨文人書畫，立足於變革創
新。（3）這三輩宗室中湧現出一批書畫名家，如朱多煌、朱多炡、朱多
燝、朱多炡、朱多熿等，且代有傳人，如「謀」字輩的朱謀𪇬、朱謀墽、

圖64　朱統錝《竹鶉圖》扇 1629年 金箋設色 18×52.2公分 北京 故宮博物院藏

朱謀垔等;「統」字輩的朱統鍥、朱統銮、朱統錝等。由此可以看到文人
畫的創作理念已在朱明家族中起到十分重要的作用。以下略述諸人之藝
術活動。

　　奉國將軍朱多炡,字貞吉,號瀑泉,鳳陽人,駐南昌。他善畫山
水,煙雲出沒,具有米氏父子風格。而花卉寫生更為精彩。又擅長傳神
寫照。其《荷花野鳧圖》扇【圖63】(北京故宮博物院藏)作於明穆宗隆
慶元年(1567),在筆墨技法的運用上,受吳門陸治的影響,具有文人畫
的韻致,為朱多炡精心之作。

　　奉國將軍朱多煌,字子美,萬曆中弋陽王嗣絕,曾攝弋陽王府事。
他工書法,尤善行草,性喜聚書,收藏頗富。

　　朱多炆,為朱多炡同支兄弟,字啟明,號履謙。他喜飲酒,酒酣興
至,往往揮毫畫墨竹,筆勢奔放,風格不凡,自稱具真草隸篆四種筆
法。

　　朱多爁,亦朱多炡同支兄弟,字垣佐,號崇謙。他工書善畫,精於
鑒賞,廣搜法書名畫,築清暉樓藏之。他擅長畫墨筆菊花,又喜好作仙
佛人物畫,有「飄然出塵」的風韻。

　　鎮國中尉朱多熿,字宗良,號貞湖。他擅草書,宗法孫虔禮。

奉國將軍朱多熅，字中美，號午溪，他擅書，行草得鍾王法。

朱謀鸛，朱多炡子，字太沖，號鹿洞，他長於花卉、山水，能結合吳門沈周、文徵明、陸治之長。

朱謀卦，字象吉，他擅花卉、山石，宗法吳門之陸治。

朱謀墅，字弘之，他博學工詩，行草師法王羲之聖教序，楷書宗唐代歐陽詢。

奉國將軍朱謀垔，朱多炡子，字隱之，號八桂。擅書。著有《續書史會要》、《畫史會要》。

朱謀趫，朱多炡侄，字履中，號西澔。他擅畫，長於綜合運用吳鎮、謝時臣兩家筆法。

朱謀塈，朱多炡侄，字用虛，擅畫花鳥。

朱統鍠，朱謀瑋子，字孝穆，封輔國中尉，他喜書法。

朱統鋉，籍貫不詳。善畫。其《竹鵑圖》扇【圖64】（北京故宮博物院藏）作於崇禎二年（1629），意致古穆，章法開展，富幽野之趣。

朱統鍡，字伯壘，號群玉山樵，他擅長花鳥，早年仿陸治，後又學周之冕筆調。山水則師法吳鎮。

朱統鍥，字仲韶，他善畫花卉，不同於庸俗。

朱統�釜（1597－1666），號雪朧，他的詩文書畫都能在傳統基礎上有獨創的風格。

（四）被藝術史遺漏的明宗室書畫家及其傳世佳作

明朝歷代帝王大多雅好書畫，有的如宣宗、憲宗等，還在中國宮廷書畫史上占有一定地位。在他們的積極宣導下，皇室成員中湧現出許多優秀的書家、畫家，有些甚至兼工書畫，在書林、畫壇占有一席之地。然由於改朝換代等原因，不少明宗室書畫家在書史、畫史上未見其能書善畫的記載，如朱載封、朱載璽、朱翊鐮、朱以派、朱翊鈏等，本文擬就他們尚存的幾幅作品稍作介紹，並對創作者進行一點粗淺的考證。

朱載封、朱載璽兄弟是明憲宗第七子衡恭王朱祐楎之孫。朱載封（？－1586），初封武定王。萬曆七年（1579）衡康王朱載圭死，無子，遂由朱載封嗣為衡王，即衡安王。朱載璽（？－1596），嘉靖三十六

圖65　《大明二藩王書詩》冊（武定王）紙本行草書 27.6×14.2公分 北京 故宮博物院藏

圖66　《大明二藩王書詩》冊（新樂王）紙本行草書 27.6×14.2公分 北京 故宮博物院藏

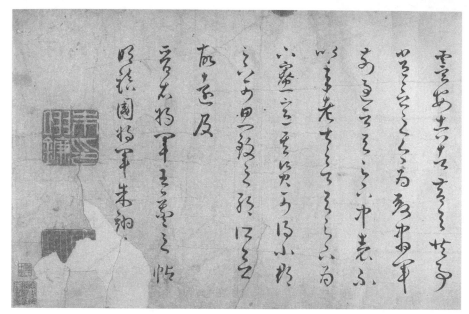

圖67　朱翊鐮《臨十七帖》卷（局部）紙本草書 29.1×600.2公分 北京 故宮博物院藏

年（1557）襲封新樂王。他博雅善文辭，撰有《洪武聖政頌》、《皇明政要》等書。

朱載封、朱載璽兩人傳世的墨蹟很少，在北京故宮博物院藏有一本《大明二藩王書詩》冊，其一款署：「武定王恬翁。」鈐「武定王書」、「皇明宗室」二印【圖65】。其二款署：「朱軒道人。」鈐「新樂王製」一印【圖66】。從款識及冊後題跋可知，作者係朱載封、朱載璽，其書筆法遒勁，筆勢連綿，如龍蛇飛動，風格灑脫，為二人稀見之佳作。

朱翊鐮，字雪徑，號雪徑道人，江西南昌人。他是明神宗朱翊鈞從兄，隆慶五年（1572）被封為鎮國將軍。擅長書法，其流傳至今的作品有《臨十七帖》卷（北京故宮博物院藏）、《草書詩》冊（首都博物館藏）、《行書養生論》軸（河南省博物院藏）、《草書五絕詩》軸（天津博物館藏）、《臨十七帖》卷（上海博物館藏）、《草書詩》卷（上海博物館藏）等。其中《臨十七帖》卷【圖67】款署：「明鎮國將軍朱翊鐮臨。」鈐「鎮國將軍」、「朱翊鐮印」二印。該卷書臨十七帖並有小楷釋

文，行筆流暢舒展，結體質樸，為研究朱翊鎌書法藝術的珍貴資料。

朱以派（？－1642）是太祖第十子魯王朱檀後裔，崇禎九年（1636）襲任第十二任魯王，崇禎十五年（1642），清軍攻克兖州，朱以派兵敗被執死。其《布袋和尚圖》軸【圖68】（北京故宮博物院藏）圖上自識：「崇禎九年（1636）敬沐，魯王朱以派。」鈐「魯端王印」。作品所繪主人公布袋和尚，名契此（？－916），號長汀子，為五代後梁明州奉化（今屬浙江）岳林寺僧。傳說他常以杖背一布袋入市，見物即乞，出語不定，隨處寢臥，形如瘋癲。死前端坐於岳林寺磐石，時人以為彌勒佛顯化，到處圖其形象。後來多數佛教寺廟所供奉的大肚彌勒，相傳就是他的造像。圖中布袋和尚持杖袒胸而立，形象生動有趣，當為作者一時寄興的戲墨之作。

根據明益宣王朱翊鈏墓誌考證，可知潢南道人即朱翊鈏。朱翊鈏（？－1603）是憲宗第六子益端王朱祐檳之孫。萬曆五年（1577）嗣，萬曆三十一年（1603）薨，諡「宣」。其傳世墨蹟有《書應制詩》卷（臺北國立故宮博物院藏）、《行書詩》軸（北京故宮博物院藏）、《行書皋台鼎望序》冊（南京博物院藏）等。《書應制詩》卷，紙本，

圖68　朱以派《布袋和尚圖》軸 1636年
綾本墨筆 60.7×31.7公分
北京 故宮博物院藏

行草書，縱28.5、橫399.3公分。書詩十二首，款署：「潢南道人。」鈐「潢南」、「益王之章」、「皇帝玄孫」三印。該卷書法揮灑自如，行草相間，無拘滯之感，具有較高的藝術價值。

（五）后妃書家

明朝後期，帝王習書法是祖宗留下的規矩，藉此表示重視學問，粉飾太平，將之當成體現文治的一種象徵。而后妃們雅愛書法，則更多在爭寵或修身養性。

王妃，燕京人，是武宗朱厚照之妃。她能詩工書，有一次隨武宗出遊至薊州，曾題詩並刻石留念。

婁妃，是第五任寧王朱宸濠之妃。她擅長書法，尤精楷書。據《書史會要續編》載：

> 仿詹孟舉楷書《千文》極佳，江省「永和門」並龍興「普照賢寺」額，其筆也，後人以其賢不忍更之。[105]

李太后，順天府人。初為裕王朱載垕府中都人（宮女），後為朱載垕所喜，生下皇三子朱翊鈞（即後來的神宗）。朱載垕登基後，封其為貴妃。朱翊鈞即位後，尊其為慈聖皇太后。她擅長書法，且造詣頗高。沈德符在其《萬曆野獲編》中贊曰：

> 今文華殿後殿所區凡十二字，每行二字，六行。其文曰：「學二帝三王治天下大經大法。」乃慈聖御筆。臣下但見龍翔飛鬻，結構波磔之妙，以爲今御筆，而實非也。古來唯宋宣仁皇后善飛白大書，然不過一二字，豈如慈聖備德八法精蘊哉，眞天人也。[106]

（六）明亡後藩王宗室的去向

在農民軍與遼東清軍內外夾攻下，苦苦支撐十七載的明思宗朱由檢終於走到了生命的盡頭。崇禎十七年（1644）三月，李自成率農民軍攻

破了北京城，思宗自縊而亡。於是，立國二百七十六年的朱明王朝隨著明思宗的殉國而宣告滅亡。

　　同年四月，明山海關守將吳三桂引滿清鐵騎殺入關內，打敗李自成的大順軍，攻占了北京城。十月，清世祖福臨在北京即皇帝位，仍沿用大清國號，順治紀元，這標誌著清王朝中央政權的正式確立。

　　至明末，朱明家族人數已達六十萬之眾，在明清這個新舊王朝更替的歷史時期，他們主要有三個選擇：

　　第一，留在北方沒有南逃的宗室，在抵抗農民軍及清軍的鬥爭中，大部分慘遭殺害，剩下的也淪為亡國奴。

　　第二，明朝滅亡後，在南方軍政官員及從北方逃亡到江南的官員的擁立下，先後建立起五個自稱正統的小朝廷，依次為南京福王朱由崧的政權、福建的唐王朱聿鍵之隆武政權、飄泊海上的魯王朱以海政權、在廣東並存的唐王朱聿鐭的紹武政權、永明王朱由榔的永曆政權，歷史上將這些小王朝稱之為「南明」。而後，清朝發動了統一南方的戰爭，經十八年血戰，消滅了南明政權，統一全國。在南方的大批明宗室人員慘遭殺害，劫後餘生者則紛紛隱姓埋名，轉徙流亡，以保存鳳陽朱氏的香火不絕。

　　第三，一些宗室人員在復明無望的情形下憤然出家，從事書畫創作。他們將滿腔的孤憤與亡國之痛全部融入書畫創作之中，以此形式來表達對滿清奪取朱明江山的憤恨，情感與個性表現的強度與烈度，俱為中國文化史上前所未有的，其中朱睿𪿎（七處）、朱道明（牛石慧）、朱統𨮁（朱耷）、朱若極（石濤）等人就是在這種社會潮流中脫穎而出的領軍人物。

　　朱睿𪿎，字翰之，金陵（今江蘇南京）人。明亡後削髮為僧，法號七處。他以善畫山水著稱，略有作品存世。其中，北京故宮博物院藏有其順治七年（1650）所繪《山水圖》扇、康熙八年（1669）所繪《山水圖》軸。

　　牛石慧（1625－1672），傳即朱道明，字秋月，是明寧獻王朱權的後裔，封藩南昌，遂為南昌（今江西南昌）人。康熙二年（1663），他在南昌天寧觀出家為道士，道號望雲子，其署名「牛石慧」三字草書寫成

「生不拜君」字樣，其誓死不向滿清王朝屈服之情結由此可見。他係八大山人的弟子，擅長書畫，書法宗北宋大家黃庭堅，寫意花鳥類朱耷，然傳世作品極少，北京故宮博物院藏有他的《貓圖》。

至於朱統鋆（八大山人朱耷）與朱若極（石濤），將在下一章作專門論述。

皇家新風

陸、震撼中國畫壇三百年之久的偉大畫家——朱耷、石濤

朱明家族作為一個統治勢力土崩瓦解了，昔日備受尊崇的藩王、郡王及宗室慘遭屠殺，后妃、公主及郡主等女眷飽受凌辱，整個家族跌入社會的最底層，似乎這個家族的一切都將隨著明朝的滅亡而終結。其實不然，朱明家族裡最富有活力的藝術家反而在國破家亡之後脫穎而出，在繪畫領域譜寫了一曲新的篇章。昔日，明太祖朱元璋是以一乞僧身分，將瀕於滅絕的鳳陽朱氏家族逐漸繁衍成一個備受尊崇的龐大皇室家族；清初，在這個家族又跌回到社會的最底層時，其後裔朱耷和石濤亦以貧僧的身分，以卓絕的繪畫才能將明代皇室書畫推進到最高的藝術境界，極大地震撼了清代畫壇，在中國繪畫史上占有重要的地位和影響。

滿清是一個以少數民族入主中原的王朝，推行的是「首崇滿族」政策，在政治上對漢民族推行「留頭不留髮，留髮不留頭」的高壓政策；在思想文化上也以高壓政策消滅異端，以鎮懾和控制文人；康雍乾三朝越演越烈的文字獄，就是這一政策的集中反映。在這樣的形勢下，以江南文人為創作主體的書畫藝術出現兩種不同的潮流，一種是以摹古為主旨的「四王」畫派，因適應清王朝統治的需要，而成為當時畫壇上的正統派；另一股則是正統派的強烈反對者，這些人多為明末遺民，在武力抗清無望後，他們以無聲的筆，作有聲的反抗，誓不向清朝臣服。他們在藝術上反對四王畫派的陳陳相因，主張抒發個性，提出了諸如「借古以開今」、「筆墨當隨時代」等一系列具有革新精神和創造個性的藝術見解，他們在個性與情感表現的強度和烈度都是空前的，是中國文化史上前所未有的。其中，成就最為突出、對清代乃至近現代畫壇影響最大的，就是前明宗室朱耷和石濤。

一、朱耷

朱耷（1626－1705），本名朱統鑾，明太祖朱元璋第十七子寧獻王朱權九世孫，封藩南昌，遂為南昌人。他十九歲時遭國破家亡之痛，心情悲憤，裝聾作啞，整日不發一言。二十三歲在奉柔佛巴魯出家為僧，法名傳綮，有朱耷、个山、雪个、八大山人等別號。傳說他從未給清朝權貴畫過一草一木，而貧民求畫，無不應酬。他的山水多為乾墨枯筆，

在宗法元黃公望平淡天真和明董其昌潤澤秀逸的基礎上，形成自己古拙的藝術風格。朱耷在山水畫上的造詣不及石濤，但其在花鳥畫上所取得的成就則有過之。朱耷存世最多的是水墨寫意花鳥畫，這也是使他立足千古、藝壓群英、創作成就最高的畫類。

　　朱耷的花鳥畫來自林良、沈周、陳淳、徐渭等文人畫法，同時，又融入自己強烈的主觀意識。他所作花鳥，通常只畫一花一葉，一石一鳥，或一石一魚，著墨不多，但一點一筆都有耐人尋味的情趣，給人以充足的聯想餘地。借花木魚鳥隱晦而又明朗地表現自己的情懷，是中國古代文人畫家獨具的傳統，朱耷在這方面運用得可謂是爐火純青。他所繪之鳥、魚，鳥多為「枯柳孤鳥」、「枯木孤鳥」、「枯石孤鳥」，且為一足獨立，作白眼之態；魚亦作「白眼向上」之狀。畫面落款也很奇特，愛把「八大」、「山人」連寫成「哭之笑之」四字，暗寓「哭笑不得」之意。其用意既是寄託自己對過去身世的感歎，又是寄託自己對掠奪其

圖69　朱耷《魚石圖》軸
綾本墨筆 58.3×48.6公分
北京 故宮博物院藏

圖70 朱耷《荷石水鳥圖》軸
紙本墨筆 127×46公分
北京 故宮博物院藏

家族江山的清王朝的痛恨之情，繼而表達自己誓不與滿清合作的民族氣節。如《魚石圖》軸【圖69】（北京故宮博物院藏），石作方筆，呈幾何形，魚作反目，形態怪異，顯現出畫家孤傲之心境。又如《荷石水鳥圖》軸【圖70】（北京故宮博物院藏），主題描繪一隻立於危石之上的水鳥，危石頭重腳輕，顯得險峭而不穩定，似隨時有倒塌的危險，水鳥單足而立，更加深視覺上的失重及不平衡感，也表現出作者的悲涼感情與孤傲的性格。像這些作品，都體現了朱耷繪畫的基本面貌，顯示了他在花鳥上「筆研精良迴出塵，興到寫花如戲影」的藝術才能。朱耷的繪畫之所以對後世影響巨大，道理就在他不落於常套，自有驚人的獨創。其大寫意雖源於徐渭卻不同於徐渭，徐渭奔放而能收，朱耷嚴整而能放；其用墨，不同於董其昌，董氏淡毫而得滋潤明潔，他乾擦而能滋潤明潔。其在藝術上表現得既能夠不同於前人，又為前人所不及，這就是他刻意求神的獨特運思。此外，他還把最能代表中國畫的水墨畫發揮到相當高深的水準，這則是他對中國畫技法發展的貢獻。朱耷是明清三百多年間出類拔萃的繪畫大師。

二、石濤

梁庵居士有詩云：

雪个西江住上游，苦瓜連歲客揚州，兩人蹤跡風顛甚，筆墨居然是勝流。[107]

在清初畫壇上，與朱耷並駕齊驅的有石濤，他們兩人雖未見過面，但在通信中建立了深厚的友誼，二人並有合作花卉，為畫史所重。

石濤（1642－1707），俗姓朱，名若極，小字阿長，廣西全州人。明太祖朱元璋從孫靖江王朱守謙的後裔。其父靖江王朱亨嘉於南明隆武（1645－1646）時，在廣西自稱「監國」，為廣西巡撫瞿式耜俘殺。是時，他年齡尚幼，被家人送入寺廟為僧，以求保全性命。法號原濟，號大滌子，晚號瞎尊者，自稱苦瓜和尚。他早年居無定所，常出沒於安徽

圖71　石濤《搜盡奇峰打草稿》卷（局部）紙本墨筆 42.8×285.5公分 北京 故宮博物院藏

敬亭山、黃山等地，中年落榻南京，並因繪畫上的卓越成就而名揚天下，晚年定居揚州。他的詩文、書法皆有過人之處，然尤以繪畫蓋世。其所作花果、蘭竹、人物、山水無不令人刮目相看，後人將其與朱耷、髡殘、弘仁並稱為清初「四大名僧」。

　　石濤是一位在實踐和理論上都卓有成就的畫家。他的山水畫寄情寫實，新穎獨特，面貌繁多。雖重視學習傳統，並師法元人筆意，但絕非泥古不化，而是更注重深入自然，力主「搜盡奇峰打草稿」，一反當時仿古之風，強調寫生在創作中的基礎作用。石濤最愛寫安徽黃山，他自題《黃山圖》，有「黃山是我師，我是黃山友」之句。他也畫江南水鄉、山村風雨，都有著自家的格局與風趣。石濤的人物畫，或粗筆寫意，或描寫精工，神情動態俱極富生意。石濤的花鳥畫，多作梅、蘭、竹、菊、荷花、水仙或蔬果之類，水墨變幻，清剛縱放，格調新奇。石濤一生創作的山水、人物、花鳥畫，數量眾多，存世精品有《搜盡奇峰打草稿》卷【圖71】、《清湘書畫稿》、《採石圖》《雲山圖》、《墨荷圖》、《梅竹圖》（北京故宮博物院藏）、《山林樂事圖》、《看梅園圖》、《山水清音圖》、《梅竹蘭圖》（上海博物館藏）、《淮揚潔秋圖》（南京博物院藏）等，都極抒寫之妙，達到高度的藝術成就。石濤是明末清初富有創造性的傑出人物，在繪畫藝術上有獨特成就，成為明清三百多年的大畫師。

圖71局部

朱耷和石濤都是前明宗室，在朱明家族又跌回到原起點時，他們憑藉著與太祖朱元璋當年起兵前一樣的貧僧身分，在難以忍受的巨大痛苦下，將國破家亡之恥深深地埋在心中，發揚朱姓家族自初創以來百折不撓的精神，奮起勇進，彈奏了一曲將朱明家族書畫推入最高藝術境界的絕響，且為清初以來有名的「揚州八怪」、「海派」趙之謙、任伯年、吳昌碩和現代張大千、齊白石等諸家拓廣了不同的發展途徑。無疑地，朱耷和石濤二位是舉世矚目、震撼中國畫壇三百年之久的偉大畫家。

柒、結語

在元末，濠州鐘離朱氏家族已處於瀕臨滅絕的境地，是明太祖朱元璋與其侄朱文正叔侄二人繁衍了朱皇室家族。明太祖在立國之初，將其二十多位皇子分封為藩王，鎮守各地，成為皇室的羽翼。然諸王軍權過重，所以為日後的朝廷與各地藩王的爭鬥留下了潛伏的禍根。也正因為如此，皇室文化藝術在明代產生出一種避免君臣相忌的特殊作用，這不能不引起關注。

爭奪君權、軍權，是明初君主與藩王矛盾的焦點，藩王握有軍權，進可奪君權，達到掌管江山、富有四海之目的；退則可保一方富貴，時不時還可與朝廷討價還價。由於圍繞著削藩與反削藩問題，引起一場皇室內部長達四年的血戰，使立國僅三十餘年的明王朝元氣大傷。

明初的削藩，是歷史上的一件大事，對有明一代的政治影響極為深遠。明成祖以一強藩奪得君位後，立刻以強有力的手段，一舉解決了藩王問題。藩王們軍權盡失，從此失去了與朝廷對抗的實力。為免遭君王猜忌，許多藩王、宗室在盡享宮室苑囿、聲伎犬馬之樂的同時，對書畫等藝術產生極大的興趣，朱明家族書畫之風在這種歷史背景下興盛發達起來。

朱明家族書畫有以下幾個特點：

（一）明代諸帝及藩王大多雅好書畫，如宣宗、憲宗、孝宗、神宗、思宗等，有的還將其列為日課，從而達到一定的水準，在中國書畫史上占有一席之地。其外，成祖直接參與制定的東宮出閣講學制度，對於朱明家族書法藝術的發展，有著深遠的意義。有明一代崇尚書法成為一時之雅，從學者甚眾，對此，他們的宣導之功實不可沒。

（二）明代諸帝將內府書畫賞賜給眾藩王，對皇室家族書畫藝術水準的提高起到至為重要的作用，特別是在明太祖大肆殺害宮廷書畫家的那一段時期。

（三）皇室習書作畫風氣的興起，在一定程度上緩和了君臣之間的政治矛盾，特別是減弱了因歷史原因而造成的強烈對抗情緒。最為典型的就是寧獻王朱權與成祖的矛盾。成祖（時為燕王）曾許諾奪得天下後，與朱權平分天下。成祖即位後，不僅沒有和他平分天下，反將其改封到較為荒僻的南昌。宗室書畫在一定程度上是君臣間矛盾的減震器之作

用，正是在此時顯露了出來；成祖對朱權的才能心懷顧忌，此時朱權只要怨言稍多，以成祖之殘暴，很可能會遭到滅頂之災，甚至會禍及整個寧藩一脈，如此一來，朱明家族在書畫領域中最優秀的一支，就可能不復存在。但朱權以詩文書法等文化生活來逐漸平息心中之不平，最終得以免遭成祖的進一步加害，享壽七十有一。

（四）明朝諸帝多喜將自己的書畫作品賞賜給藩王宗室、文武官員。如宣宗將其所繪《松蔭蓮蒲圖》賞賜給趙王朱高燧、《壺中富貴圖》賞賜給大學士楊士奇，將《武侯高臥圖》賞賜給武將平江伯陳瑄。得到皇家親賜宸翰的臣民多以此為榮，將會激勵他們竭力盡忠以報皇恩浩蕩。御賜宸翰的教化作用是巨大的，也是不容小覷的。

（五）敢於創新，在宮廷繪畫全面走向衰落之時，朱明皇族繪畫卻很快就步入文人畫行列，其領軍人物就是太祖第十七子寧獻王朱權後裔「多」、「謀」、「統」字輩。

家族的文化薰陶作用是巨大的。如前所述，太祖第十七子寧獻王朱權在政治失勢後，轉而寄情於文藝，在詩文書法等方面取得較高的成就，其後代子孫亦沿坡而上，湧現出一批有代表性的書畫名家，如朱奠培、朱覲鍫、朱覲鍊、安福郡主朱氏、朱多炡、朱多焷、朱多爌、朱多熉、朱多熅、朱謀䳕、朱謀垔、朱謀趚、朱統鋉、朱統鋬等。這些人雖輩分不同，但都有較高的藝術天賦，他們在溫馨的家族內部相互影響、相互幫助，不守舊，敢於創新。當宮廷繪畫全面走向衰落之時，在他們的帶動下，朱明家族書畫步入文人畫行列。而寧獻王朱權九世孫朱統鋬（八大山人）在國破家亡之際、在朱明家族重又跌回到社會最底層之時，與另一位明王室後裔朱若極（石濤），以他們卓絕的書畫才能，將朱明書畫推向最高的藝術境界，極大地震撼了清代畫壇。

「浙派」與明代「院體」既有著十分密切的親緣關係，又呈現出各自的流派特點，他們共同構成明代中期主宗南宋的藝術潮流，又在不同方面做出了建樹。而朱明家族書畫藝術則又是宮廷書畫藝術的一個重要組成部分，在明初期太祖大肆殺戮內廷書畫家、宮廷書畫藝術遭遇重大挫折之時，朱明家族書畫藝術作為宮廷書畫藝術的重要組成部分，成為這一時期書壇、畫壇的主力；在明後期宮廷書畫藝術全面走向衰落之

時，書畫的發展趨勢如何？宗室書畫家們不斷地探索和思考，最終另闢蹊徑，使宗室書畫順利地進入文人書畫的新階段。朱明家族書畫兼具延續普及性與勇於創新轉型的特點，是非常值得我們去感悟與研究的。

註
釋

1. 〔明〕李紹文編撰，《皇明世說新語》，收入〔近人〕馬宗霍輯，《書林藻鑒》，卷十一，頁296。商務印書館，1935年10月第1版（凡本書所用《書林藻鑒》之史料，皆用此版，以下不贅錄）。

2. 〔明〕黃佐，《翰林記》，卷十，頁6。四庫刻本（凡本書所用《翰林記》之史料，皆用此版，以下不贅錄）。

3. 〔明〕姜紹書，《無聲詩史》，卷六。收入〔近人〕盧輔聖主編，《中國書畫全書》，第4冊，頁862。上海書畫出版社，1992年10月第1版（凡本書所用《中國書畫全書》，皆用此版，以下不贅錄）。

4. 〔清〕趙翼，《廿二史箚記》，卷三十二，頁498。鳳凰出版社（原江蘇古籍出版社），2008年4月第1版。

5. 〔明〕朱謀垔，《畫史會要》，卷四，收入〔近人〕潘運告編，《明代畫論》，頁381。湖南美術出版社，2002年11月第1版（凡本書所用《明代畫論》，皆用此版，以下不贅錄）。

6. 〔清〕玩花主人輯，《綴白裘》，六集卷一，〈梆子腔‧花鼓〉，頁10。清光緒二十一年（1895）文海書局石印本。

7. 〔明〕朱元璋，〈朱氏世德碑記〉，收入〔明〕鄧士龍，《國朝典故》，卷三，頁49。北京大學出版社，1993年4月第1版（凡本書所用《國朝典故》之史料，皆用此版，以下不贅錄）。

8. 〔清〕谷應泰，《明史紀事本末》，卷一，頁1。中華書局，1977年2月第1版（凡本書所用《明史紀事本末》之史料，皆用此版，以下不贅錄）。

9. 《明實錄》之《明太祖實錄》，卷一，頁1。國立北平圖書館藏紅格鈔本微卷放大影印，中央研究院歷史語言研究所校印（凡本書所用《明實錄》中明諸帝實錄史料，皆用此版，以下不贅錄）。

10. 《明史》，卷一百一十六，〈諸王一〉，頁3558。中華書局，1974年4月第1版（凡本書所用《明史》之史料，皆用此版，以下不贅錄）。

11. 《明史》，卷一百，〈諸王世表一〉，頁2504。

12. 〔近人〕黃雲眉，《明史考證》，頁63。中華書局，1979年9月第1版。

13. 〔近人〕吳晗輯，《朝鮮李朝實錄中的中國史料》，上編，卷四，頁319。中華書局，1980年3月第1版。

14. 〔明〕沈德符，《萬曆野獲編》，卷十八，頁469。中華書局，1959年2月

第1版（凡本書所用《萬曆野獲編》之史料，皆用此版，以下不贅錄）。

15. 同註13，頁320。

16. 同註13，頁343。

17. 〔近人〕顧誠，〈論明代的宗室〉，收入《明清史國際學術討論會論文集》，頁89-111。天津人民出版社，1982年版。

18. 《明史》，卷一百十六，〈諸王〉，頁3557。

19. 《明史》，卷八十二，〈食貨六〉，頁1999。

20. 《明史》，卷一，頁1。

21. 〔明〕朱元璋，〈御製皇陵碑〉，收入〔明〕鄧士龍，《國朝典故》，上冊，頁12。北京大學出版社，1993年4月第1版。

22. 同註20，頁1-3。

23. 〔明〕劉基，《誠意伯文集》，卷一，頁3。清光緒（1875－1908）江蘇書局刻本。

24. 〔清〕趙翼，《廿二史箚記》，卷三十二，頁498。鳳凰出版社（原江蘇古籍出版社），2008年4月第1版。

25. 《明史》，卷六十九，頁1675-1677。

26. 〔明〕朱元璋撰、胡士萼點校，《明太祖集》，卷二十，頁469。黃山書社，1991年11月第1版。

27. 同上註。

28. 同註26，頁470。

29. 〔明〕朱謀垔，《續書史會要》，卷四，收入《中國書畫全書》，第4冊，頁473。

30. 〔清〕康有為，《廣藝舟雙輯·行草第二十五》，歷代書法論文選，頁860。上海書畫出版社，1979年10月第1版。

31. 《明實錄》之《明神宗實錄》，卷一百九十五，頁3679。

32. 〔明〕朱國校，《湧幢小品》，收入〔清〕倪濤，《六藝之一錄》，第7冊，頁628。上海古籍出版社，1991年版。

33. 〔近人〕朱誠如、王天有主編，《明清論叢》，第一輯，頁102。紫禁城出版社，1999年12月第1版。

34. 〔明〕黃佐，《翰林記》，卷十六，頁8。

35. 〔近人〕馬宗霍輯,《書林藻鑑》,卷十一,頁285。

36. 〔明〕黃佐,《翰林記》,卷十九,頁14。

37. 同註1。

38. 〔明〕楊士奇,《東里續集》,頁228。中華書局,1998年版。

39. 同註2。

40. 〔清〕錢謙益,《列朝詩集小傳》,頁8。上海古籍出版社,1983年10月新1版(凡本書所用《列朝詩集小傳》中之史料,皆用此版,以下不贅錄)。

41. 〔近人〕馬宗霍輯,《書林藻鑑》,卷十一,頁283。

42. 〈閣門使郭公墓誌銘〉,載於〔明〕黃淮,《皇介庵集》,收入〔近人〕王春瑜主編,《明史論叢》,〈明代宮廷繪畫〉,頁266。中國社會科學出版社,1997年10月第1版(凡本書所用《明史論叢》中之史料,皆用此版,以下不贅錄)。

43. 〔明〕邱浚,《重編瓊台稿》,卷六,頁117。上海古籍出版社,1991年版。

44. 〔明〕徐有貞,《武功集》,收入《明史論叢》,〈明代宮廷繪畫〉,頁266。

45. 〔明〕錢肅樂,《太倉州志》,收入《明史論叢》,〈明代宮廷繪畫〉,頁266。

46. 〔明〕朱奇源,〈寶賢堂集古法帖序〉,收入〔近人〕容庚,《叢帖目》,第1冊,頁205。中華書局香港分局,1980年版。

47. 同註29,頁493。

48. 《明實錄》之《明仁宗實錄》,卷一,頁5。

49. 《明史》,卷一百一十三,〈仁宗誠孝皇后張氏〉,頁3512。

50. 〔清〕饒智元,《明宮雜詠》,卷二,〈張后〉,頁8。清光緒十九年(1893)湘漵館叢書本(凡本書所用《明宮雜詠》中之史料,皆用此版,以下不贅錄)。

51. 《明史》,卷九,〈宣宗本紀〉,頁125。

52. 同上註,頁115。

53. 《明實錄》之《明宣宗實錄》,卷一,頁2。

54. 《明史》，卷一百四十七，〈列傳第三十五〉，頁4121。

55. 《明實錄》之《明仁宗實錄》，卷一上，頁3。

56. 〔近人〕馬宗霍輯，《書林藻鑒》，卷十一，頁285。

57. 同註29。

58. 《明史》，卷一百五十四，〈列傳第四十二〉，頁4236。

59. 《明史》，卷一百五十五，〈列傳第四十三〉，頁4247。

60. 《明史》，卷一百五十三，〈列傳第四十一〉，頁4206。

61. 《宋史》，卷二十二，頁418。中華書局，1974年4月第1版。

62. 《明史》，卷一百五十二，頁4196。

63. 〔清〕查繼佐撰，《罪惟錄》，卷三十二，〈宣德逸紀〉，頁1303。浙江古籍出版社，1986年5月第1版（凡本書所用《罪惟錄》中之史料，皆用此版，以下不贅錄）。

64. 〔清〕饒智元，《明宮雜詠》，卷二，頁21。

65. 〔清〕錢謙益，《列朝詩集小傳》，頁3。

66. 《明史》，卷七十六，頁1862-1863。

67. 〔明〕董其昌，《畫禪室隨筆》，卷二，收入《中國書畫全書》，第3冊，頁1018。

68. 〔明〕朱謀垔，《續書史會要》，卷四，收入《中國書畫全書》，第4冊，頁555。

69. 《明史》，卷一百一十三，頁3512。

70. 〔清〕紀昀等編纂，《欽定四庫全書》，影印《文淵閣四庫全書》，第1459冊，頁180。台灣商務印書館，1983年初版。

71. 〔清〕汪砢玉，《珊瑚網》，卷十三，頁301。成都古籍書店，1985年9月第1版。

72. 同註29。

73. 〔明〕王世貞，《藝苑卮言》，收入〔近人〕馬宗霍輯，《書林藻鑒》，卷十一，頁285。

74. 《明史》，卷一百四十八，頁4143。

75. 同註2。

76. 〔清〕查繼佐，《罪惟錄》，卷二十九下，頁2617。

77. 〔明〕姜紹書,《無聲詩史》,卷一,收入《中國書畫全書》,第4冊,頁843。

78. 〔清〕饒智元,《明宮雜詠》,卷三,〈景泰宮詞〉,頁15。

79. 《明實錄》之《明憲宗實錄》,卷二百九十三,頁2982。

80. 〔明〕谷應泰,《明史紀事本末》,卷三十七,頁551。

81. 〔近人〕馬宗霍,《書林紀事》,頁13。商務印書館,1935年10月初版。

82. 《明實錄》之《明憲宗實錄》,卷一,頁1。

83. 〔明〕徐沁,《明畫錄》,卷一,頁1。日本文化十四年（嘉慶二十二年〔1817〕）刻本（凡本書所用《明畫錄》中之史料,皆用此版,以下不贅錄）。

84. 《明史》,卷一百七十六,頁4691。

85. 《明實錄》之《明孝宗實錄》,卷十二,頁279。

86. 《明實錄》之《明孝宗實錄》,卷十八,頁432。

87. 〔近人〕馬宗霍輯,《書林藻鑒》,卷十一,頁286。

88. 《明實錄》之《明孝宗實錄》,卷一,頁2。

89. 〔明〕陳洪謨,《治世餘聞》,上篇,卷一,頁9。中華書局,1985年5月第1版。

90. 同註29。

91. 〔明〕韓昂,《圖繪寶鑒續編》,收入《中國書畫全書》,第3冊,頁835。

92. 〔明〕姜紹書,《無聲詩史》,收入《中國書畫全書》,第4冊,頁834。

93. 見上海博物館藏,吳偉《人物四段圖》卷。

94. 〔明〕朱謀垔,《畫史會要》卷四,收入《明代畫論》,頁396。

95. 《江寧府志》,收入《中國歷代畫家大辭典》,頁292。人民美術出版社,2003年12月第1版。

96. 〔明〕李維楨,《大泌山房集》,卷二十七,收入〔近人〕張撝之、沈起煒、劉德重主編,《中國歷代人名大辭典·元明清》,頁566。上海古籍出版社,1999年12月第1版（凡本書所用《中國歷代人名大辭典》中之史料,皆用此版,以下不贅錄）。

97. 同註83。

98. 〔近人〕馬宗霍輯,《書林藻鑒》,卷十一,頁285。

皇家新風

99.　同註40，頁5。

100.　〔近人〕馬宗霍輯，《書林藻鑒》，卷十一，頁286。

101.　〔近人〕馬宗霍，《書林紀事》，卷一，頁13。

102.　同上註。

103.　〔清〕孔尚任，《享金薄》，收入《中國歷代人名大辭典・元明清》，頁283。

104.　《明史》，卷一百一十七，頁3591。

105.　同註29，頁493。

106.　〔明〕沈德符，《萬曆野獲編》，卷三，頁71。

107.　〔清〕梁庵居士為石濤《畫蘭圖冊》上之題詩。見〔近人〕王伯敏，《中國繪畫通史》，下冊，頁101。三聯書店，2000年11月第2版。

附錄

附錄一　朱明家族帝系傳承簡表

廟號	姓名	年號	在位（年）	齒序	本生父母	子女
太祖高皇帝	朱元璋	洪武	31	四	仁祖、淳皇后	子26、女16
（恭閔）惠皇帝	朱允炆	建文	4	次	懿文皇太子、呂太后	子2
成祖文皇帝	朱棣	永樂	22	四	太祖、碩妃	子4、女5
仁宗昭皇帝	朱高熾	洪熙	1	長	成祖、文皇后	子10、女7
宣宗章皇帝	朱瞻基	宣德	10	長	仁宗、昭皇后	子2、女2
英宗睿皇帝	朱祁鎮	正統	14	長	宣宗生母失考	子9、女8
（恭仁康定）景皇帝	朱祁鈺	景泰	7	次	宣宗、吳太后	子1、女2
英宗睿皇帝	朱祁鎮	天順	8	長	宣宗生母失考	
憲宗純皇帝	朱見深	成化	23	長	英宗、孝肅周太后	子14、女5
孝宗敬皇帝	朱祐樘	弘治	18	長	憲宗、孝穆紀太后	子2、女3
武宗毅皇帝	朱厚照	正德	16	長	孝宗、敬皇后	無
世宗肅皇帝	朱厚熜	嘉靖	45	次	興獻王、蔣太后	子8、女5
穆宗莊皇帝	朱載垕	隆慶	6	三	世宗、孝恪杜太后	子4、女6
神宗顯皇帝	朱翊鈞	萬曆	48	三	穆宗、孝定李太后	子8、女10
光宗貞皇帝	朱常洛	泰昌	1個月	長	神宗、孝靖王太后	子7、女9
熹宗悊皇帝	朱由校	天啟	7	長	光宗、孝和王太后	子3、女2
思宗烈皇帝	朱由檢	崇禎	17	五	光宗、孝純劉太后	子7、女6

附錄二　南明政權簡表

稱帝前爵位	姓名	年號	在位（年）	齒序	本生父母	子女
福王	朱由崧	弘光	1	長	福恭王、鄒太后	1
唐王	朱聿鍵	隆武	1	長	唐裕王、毛王妃	1
唐王	朱聿鐭	紹武	2個月	四	唐裕王	
魯王	朱以海		17	五	魯肅王	
永明王	朱由榔	永曆	15	三	桂端王	子1

附錄三　朱明家族藝術活動年表

帝系	西元	明朝年號	活動事由
太祖 （朱元璋）	1368	洪武元年 （戊申）	一月，吳王朱元璋應天稱帝，是為太祖。國號大明，年號洪武。立長子朱標為皇太子。 宮廷設圖畫院，始於武英殿置待詔，後於仁智殿置畫工。
	1369	洪武二年 （己酉）	詔天下府、州、縣立學校定學制。曰：「治國之要，教化為先，教化之道，學校為本。」
	1370	洪武三年 （庚戌）	設科舉，詔「中外文臣皆由科舉進，非科舉毋得為官。」 太祖朱元璋在李公麟《臨韋偃牧放圖》上題跋【圖7】（北京故宮博物院藏）。 文學家、書法家楊維楨卒。
	1371	洪武四年 （辛亥）	趙原因昔賢像，應對失旨被殺。 危素卒。 朱柏生。
	1375	洪武八年 （乙卯）	懿文太子朱標跋北宋梁師閔《蘆汀密雪圖》卷【圖13】、北宋佚名《江山秋色圖》卷（北京故宮博物院藏）。 劉基卒。
	1378	洪武十一年 （戊午）	朱權生。
	1379	洪武十二年 （己未）	朱有燉生。
	1380	洪武十三年 （庚申）	罷中書省，留中書科。
	1381	洪武十四年 （辛酉）	頒布四書、五經於北方學校。 宋濂卒。
	1385	洪武十八年 （乙丑）	王蒙死於獄中。
	1392	洪武二十五年 （壬申）	朱標卒。
	1398	洪武三十一年 （戊寅）	太祖朱元璋卒。 朱楓卒。 《洪武南藏》成，收佛典一千七百六十餘部，七千餘卷。 惠帝朱允炆即位。 七月，朱允炆御書「怡老堂」三大字，賜禮部侍郎兼學士董倫。 朱瞻基生。

帝系	西元	明朝年號	活動事由
成祖（朱棣）	1402	建文四年（壬午）	朱棣在南京稱帝，是為成祖。 命謝縉、黃淮入直文淵閣，預機務。內閣預機務始於此。
	1403	永樂元年（癸未）	二月，改北平為順天府。 詔郡縣舉善書士隸兩制，書制敕，又選其尤善者十餘人於翰林寫內制，且出秘府所藏古代名人法書，俾有暇，益進所能。 華亭沈度、沈粲以善書入翰林院。 邊文進為武英殿待詔。 上官伯達直仁智殿。
	1404	永樂二年（甲申）	始詔吏部簡士之能書者，儲翰林給廩祿，使盡其能，用諸內閣，辦文書，一時翰林善書者，有解縉之真行草，胡廣之行草，滕用亨之篆、八分，沈度、王汝玉、梁潛之真，楊文定之行，皆知名當世。
	1406	永樂四年（丙戌）	成祖朱棣親往太學，以示崇儒重道之意。 成祖朱棣頒詔：「以明年五月建北京宮殿。」
	1407	永樂五年（丁亥）	《永樂大典》峻工。全書共二萬二千九百三十七卷，一萬一千零九十五本，總字數達三點七億多，是中國最大的一部類書。
	1419	永樂十七年（己亥）	正式營建北京宮殿。
	1420	永樂十八年（庚子）	營建北京宮殿完工，成祖朱棣頒遷都詔。
	1421	永樂十九年（辛丑）	元旦御新殿大典，北京成為明朝京師。
	1424	永樂二十二年（甲辰）	成祖朱棣卒，朱高熾即位，廟號仁宗。 朱植卒。 邊景昭、蔣子成、趙廉號稱「禁中三絕」，他們帶有南宋院體花鳥之畫風在明初宮中流行。 內閣大學士兼六部長官體制形成。
仁宗（朱高熾）	1425	洪熙元年（乙巳）	周定王朱橚卒。 更定科舉法，始令南北各以六四比取士。 仁宗朱高熾書《行書敕諭》頁【圖19、20】（北京故宮博物院藏）。 朱高熾卒。朱瞻基即位，廟號宣宗。

帝系	西元	明朝年號	活動事由
宣宗 （朱瞻基）	1426	宣德元年 （丙午）	立內書堂，教習內官太監。 戴進被徵入畫院。 謝環授錦衣千戶，李在、石銳此時為仁智殿待詔。 因受賄薦舉庸人入宮，邊景昭被罷為民。 宣宗朱瞻基繪《花下貍奴圖》軸【圖37】（臺北國立故宮博物院藏）
	1427	宣德二年 （丁未）	宣宗朱瞻基繪《山水人物圖》扇軸【圖30】（北京故宮博物院藏）、《苦瓜鼠圖》卷【圖35】（北京故宮博物院藏）、《戲猿圖》軸【圖38】（臺北國立故宮博物院藏）、《松蔭蓮蒲圖》卷【圖40】（北京故宮博物院藏）。
	1428	宣德三年 （戊申）	宣宗朱瞻基繪《武侯高臥圖》卷【圖29】（北京故宮博物院藏）、《壽星圖》卷【圖31】（北京故宮博物院藏）。 朱鐘鉉生。
	1429	宣德四年 （己酉）	宣宗朱瞻基書《行書新春等詩翰》卷【圖41】（北京故宮博物院藏），繪《三陽開泰圖》軸【圖36】（臺北國立故宮博物院藏）
	1431	宣德六年 （辛亥）	宣宗朱瞻基繪《山水圖》軸【圖33】（臺北國立故宮博物院藏）、《萬年松圖》卷【圖34】（遼寧省博物館藏）；書《上林冬暖詩》頁【圖42】（臺北國立故宮博物院藏）。
	1433	宣德八年 （癸丑）	宣宗朱瞻基書《御製雪意歌》軸（私人收藏）。
	1434	宣德九年 （甲寅）	沈度卒。
	1435	宣德十年 （乙卯）	宣宗朱瞻基卒。朱祁鎮即位，廟號英宗。
英宗 （朱祁鎮）	1436	正統元年 （丙辰）	從楊士奇等請，開經筵進講，立為定制。
	1439	正統四年 （己未）	朱有燉卒。
	1448	正統十三年 （戊辰）	朱權卒。
	1449	正統十四年 （己巳）	朱祁鎮在土木堡之役為瓦剌所俘。 朱祁鈺登基。 十月，北京保衛戰勝利。
景帝 （朱祁鈺）	1454	景泰五年 （甲戌）	朱祁鈺作《花竹雙鳥圖》。

帝系	西元	明朝年號	活動事由
英宗 （朱祁鎮）	1457	天順元年 （丁丑）	朱祁鎮發動「奪門之變」，殺北京保衛戰功臣于謙、王文。 朱祁鈺卒。
憲宗 （朱見深）	1464	天順八年 （甲申）	朱祁鎮卒。朱見深即位，廟號憲宗。
	1465	成化元年 （乙酉）	六月，憲宗朱見深作《一團和氣圖》軸【圖46】（北京故宮博物院藏）。
	1470	成化六年 （庚寅）	朱祐樘生。
	1479	成化十五年 （己亥）	朱祐檳生。
	1480	成化十六年 （庚子）	憲宗朱見深作《達摩圖》軸【圖48】（臺北國立故宮博物院藏）、《冬至一陽圖》軸【圖49】（臺北國立故宮博物院藏）。
	1481	成化十七年 （辛丑）	憲宗朱見深作《歲朝佳兆圖》軸【圖47】（北京故宮博物院藏）。
	1487	成化二十三年 （丁未）	憲宗朱見深卒。 朱祐樘即位，廟號孝宗。 朱祐檳封益王。
孝宗 （朱祐樘）	1491	弘治四年 （辛亥）	朱厚照生。
	1495	弘治八年 （乙卯）	吳偉受「武狀元」印。
	1501	弘治十四年 （辛酉）	朱奇源卒。
	1502	弘治十五年 （壬戌）	朱鐘鉉卒。
	1505	弘治十八年 （乙丑）	朱祐樘卒。朱厚照繼位，廟號武宗。
武宗 （朱厚照）	1507	正德二年 （丁卯）	朱厚熜生。
	1517	正德十二年 （丁丑）	朱睦㮮生。
	1521	正德十六年 （辛巳）	朱厚照卒。朱厚熜繼位，廟號世宗。
世宗 （朱厚熜）	1524	嘉靖三年 （甲申）	朱厚熜作《楷書張思叔座右銘》卷【圖55】（北京故宮博物院藏）。
	1538	嘉靖十七年 （戊戌）	朱覲錬卒。

帝系	西元	明朝年號	活動事由
世宗 （朱厚熜）	1553	嘉靖三十二年 （癸丑）	朱厚焜卒。
	1554	嘉靖三十三年 （甲寅）	朱載堉製成《聖壽萬年曆》，未頒用。
	1565	嘉靖四十四年 （乙丑）	朱致樨卒。 文嘉奉檄，往閱官籍嚴氏書畫。
	1566	嘉靖四十五年 （丙寅）	朱厚熜卒。朱載垕繼位，廟號穆宗。
穆宗 （朱載垕）	1567	隆慶元年 （丁卯）	朱多炡作《荷花野鳧圖》扇【圖63】（北京故宮博物院藏）。
	1572	隆慶六年 （壬申）	朱載垕卒。朱翊鈞繼位，廟號神宗。
神宗 （朱翊鈞）	1576	萬曆四年 （丙子）	朱多炡為三橋作《山水圖》扇。
	1581	萬曆九年 （辛巳）	朱常㳷封浦陽王。 朱常汎封華山王。 朱常淶封筠溪王。
	1583	萬曆十一年 （癸未）	高唐王朱厚煐卒。
	1586	萬曆十四年 （丙戌）	朱睦欅卒。
	1595	萬曆二十三年 （乙未）	准許宗室子弟應考入仕，惟不得任京朝官。 朱載堉上疏請改曆，並進呈《律曆融通》、《聖壽萬年曆》。
	1610	萬曆三十八年 （庚戌）	朱由檢生。 朱載堉卒。
	1615	萬曆四十三年 （乙卯）	朱謀㙔所著《水經注》刊行。
	1618	萬曆四十六年 （戊午）	朱常澇襲封潞王。
	1620	萬曆四十八年 （庚申）	朱翊鈞卒。 朱常洛繼位，一個月後卒，廟號光宗。 朱由校登基，廟號熹宗。
熹宗 （朱由校）	1626	天啟六年 （丙寅）	朱耷（八大山人）生。
	1627	天啟七年 （丁卯）	朱由校卒。朱由檢繼位，廟號思宗。

帝系	西元	明朝年號	活動事由
思宗 （朱由檢）	1629	崇禎二年 （己巳）	朱統鍗作《竹鶉圖》扇【圖64】（北京故宮博物院藏）。
	1631	崇禎四年 （辛未）	朱謀垔《畫史會要》成書。
	1636	崇禎九年 （丙子）	朱以派作《布袋和尚圖》軸【圖68】（北京故宮博物院藏）。
	1642	崇禎十五年 （壬午）	朱以派卒。 石濤生。
	1644	崇禎十七年 （甲申）	朱由檢卒。
	1650		朱睿𰖎作《山水圖》扇（北京故宮博物院藏）。
	1669		朱睿𰖎作《山水圖》軸（北京故宮博物院藏）。

皇家新風

附錄四　書目

引用書目

《宋史》。中華書局，1974年4月第1版。

《江寧府志》，收入《中國歷代畫家大辭典》。人民美術出版社，2003年12月第1版。

《明史》。中華書局，1974年4月第1版。

《明實錄》，國立北平圖書館藏紅格鈔本微卷放大影印，中央研究院歷史語言研究所校印。

〔明〕王世貞，《藝苑巵言》，收入馬宗霍輯，《書林藻鑒》。商務印書館，1935年10月第1版。

〔明〕朱奇源，〈寶賢堂集古法帖序〉，收入容庚，《叢帖目》。中華書局香港分局，1980年版。

〔明〕朱國校，《湧幢小品》，收入倪濤，《六藝之一錄》。上海古籍出版社，1991年版。

〔明〕朱謀垔，《畫史會要》，收入潘運告編，《明代畫論》。湖南美術出版社，2002年11月第1版。

〔明〕朱謀垔，《續書史會要》，收入盧輔聖主編，《中國書畫全書》，第4冊。上海書畫出版社，1992年10月第1版。

〔明〕李紹文撰，《皇明世說新語》，收入馬宗霍輯，《書林藻鑒》。商務印書館，1935年10月第1版。

〔明〕李維楨，《大泌山房集》，收入張撝之、沈起煒、劉德重主編，《中國歷代人名大辭典・元明清》。上海古籍出版社，1999年12月第1版。

〔明〕沈德符，《萬曆野獲編》。中華書局，1959年2月第1版。

〔明〕邱浚，《重編瓊台稿》。上海古籍出版社，1991年版。

〔明〕姜紹書，《無聲詩史》，收入盧輔聖主編，《中國書畫全書》，第4冊。上海書畫出版社，1992年10月第1版。

〔明〕徐有貞，《武功集》，收入王春瑜主編，《明史論叢》，〈明代宮廷繪畫〉。中國社會科學出版社，1997年10月第1版。

〔明〕徐沁，《明畫錄》。日本文化十四年（嘉慶二十二年〔1817〕）刻本。

〔明〕陳洪謨，《治世餘聞》。中華書局，1985年5月第1版。

〔明〕黃佐，《翰林記》。四庫刻本。

〔明〕黃淮，《皇介庵集》，收入王春瑜主編，《明史論叢》，〈明代宮廷繪畫〉。中國社會科學出版社，1997年10月第1版。

〔明〕楊士奇，《東里續集》。中華書局，1998年版。

〔明〕董其昌，《畫禪室隨筆》，收入盧輔聖主編，《中國書畫全書》，第3冊。上海書畫出版社，1992年10月第1版。

〔明〕劉基，《誠意伯文集》。清光緒（1875－1908）江蘇書局刻本。

〔明〕鄧士龍，《國朝典故》。北京大學出版社，1993年4月第1版。

〔明〕錢肅樂，《太倉州志》，收入王春瑜主編，《明史論叢》，〈明代宮廷繪畫〉。中國社會科學出版社，1997年10月第1版。

〔明〕韓昂，《圖繪寶鑒續編》，收入盧輔聖主編，《中國書畫全書》，第3冊。上海書畫出版社，1992年10月第1版。

〔清〕孔尚任，《享金薄》，收入《中國歷代人名大辭典・元明清》。上海古籍出版社，1999年12月第1版。

〔清〕汪砢玉，《珊瑚網》。成都古籍書店，1985年9月第1版。

〔清〕谷應泰，《明史紀事本末》。中華書局，1977年2月第1版。

〔清〕玩花主人輯，《綴白裘》。清光緒二十一年（1895）文海書局石印本。

〔清〕查繼佐撰，《罪惟錄》。浙江古籍出版社，1986年5月第1版。

〔清〕倪濤，《六藝之一錄》。上海古籍出版社，1991年版。

〔清〕康有為，《廣藝舟雙輯》。上海書畫出版社，1979年10月第1版。

〔清〕趙翼，《廿二史劄記》。鳳凰出版社（原江蘇古籍出版社），2008年4月第1版。

〔清〕錢謙益，《列朝詩集小傳》。上海古籍出版社，1983年10月新1版。

〔清〕饒智元，《明宮雜詠》。清光緒十九年（1893）湘漵館叢書本。

王伯敏，《中國繪畫通史》。三聯書店，2000年11月第2版。

王春瑜主編，《明史論叢》。中國社會科學出版社，1997年10月第1版。

朱誠如、王天有主編，《明清論叢》。紫禁城出版社，1999年12月第1版。

吳晗輯，《朝鮮李朝實錄中的中國史料》。中華書局，1980年3月第1版。

容庚，《叢帖目》。中華書局香港分局，1980年版。

馬宗霍，《書林紀事》。商務印書館，1935年10月初版。

馬宗霍輯，《書林藻鑒》。商務印書館，1935年10月第1版。

張撝之、沈起煒、劉德重主編，《中國歷代人名大辭典・元明清》。上海古籍出

版社，1999年12月第1版。

黃雲眉，《明史考證》。中華書局，1979年9月第1版。

潘運告編，《明代畫論》。湖南美術出版社，2002年11月第1版。

盧輔聖主編，《中國書畫全書》。上海書畫出版社，1992年10月第1版。

顧誠，〈論明代的宗室〉，收入《明清史國際學術討論會論文集》，頁89-111。天津人民出版社，1982年版。

參考書目

王伯敏，《中國繪畫通史》。三聯書店，2000年11月第2版。

（美）牟復禮、（英）崔瑞德，《劍橋中國明代史》。中國社會科學出版社，1992年8月第1版。

余輝，〈探究林良〉，《故宮學刊》，第5期。紫禁城出版社，即將出版。

肖燕翼，〈明代書法論〉，收入《明史論叢》，頁292-308。中國社會科學出版社，1997年10月第1版。

俞劍華，《中國繪畫史》。商務印書館，1954年12月重版。

張金梁，《明代書學銓選制度研究》。上海書畫出版社，2008年1月第1版。

陳寶良，《明代社會生活史》。中國社會科學出版社，2003年版。

傅紅展，〈宸翰與書壇流風 —— 對明代宮廷書法的觀察〉，收入傅紅展主編，《故宮博物院藏明代宮廷書畫珍賞》，頁13-26。紫禁城出版社，2009年5月第1版。

傅璇瓊，《中國藏書通史》。寧波出版社，2001年版。

單國強，〈明代宮廷畫中的三國故事題材〉，《故宮博物院院刊》，1981年第1期，頁43-53。

單國強，〈明代宮廷繪畫概述〉，刊於《故宮博物院院刊》，1992年第4期，頁3-17；1993年第1期，頁54-63。

黃冕堂、劉鋒，《朱元璋評傳》。南京大學出版社，1998年12月第1版。

黃淳，《中國書法史》。江蘇教育出版社，2005年8月第3版。

楊國禎、陳支平，《中國歷史·明史》。人民出版社，2006年10月第1版。

趙中男，《宣德皇帝大傳》。遼寧教育出版社，1994年8月第1版。

劉佑平，《中國姓氏通史 —— 朱姓》。東方出版社，2000年12月第1版。

歐陽中石等著，《書法與中國文化》。人民出版社，2001年1月第1版。

盧輔聖主編，《戴進與浙派研究》（朵雲第61期）。上海書畫出版社，2004年9月第1版。

穆益勤，《明代院體浙派史料》。上海人民美術出版社，1985年8月第1版。

聶卉，〈金門畫史的風光 —— 明代宮廷繪畫概述〉，收入傅紅展主編，《故宮博物院藏明代宮廷書畫珍賞》，頁97-104。紫禁城出版社，2009年5月第1版。

後記

　　本書的寫作終於完稿了，然而，我卻沒有鬆口氣的感覺。

　　首先，本書是在本叢書主編、北京故宮博物院科研處（研究室）主任余輝先生的鼓勵與具體指教下完成的。他認真地審閱、修改了全稿，對每章每節從文字到內容都提出了許多寶貴的意見，還主動將其尚未發表之資料提供給本書。臺北石頭出版社責任編輯蘇玲怡女士對書稿做了精心潤色，提出了許多重要建議，有些章節幾經修改，才差強人意。此外，古書畫部同仁傅紅展先生、華寧女士為我搜集資料提供了熱情的幫助。

　　最後，向鼓勵我、支持我進行朱明家族書畫寫作的領導、朋友及石頭出版社，一併致以由衷的感謝！

文金祥

2010年10月10日
於北京故宮博物院

國家圖書館出版品預行編目資料

皇家新風：大明朱氏家族的書畫藝術／文金祥著.
　--初版. --臺北市：石頭，2011.02
　　面；　公分. --（百年藝術家族系列）
ISBN 978-986-6660-15-3（平裝）

1.朱氏　　 2.藝術家　　 3.傳記　　 4.明代

909.86　　　　　　　　　　　　 99025420